古代歷史文化 研究輯刊

四 編

王 明 蓀 主編

第22冊

北宋薛紹彭研究

劉 小 鈴 著

國家圖書館出版品預行編目資料

北宋薛紹彭研究／劉小鈴 著 — 初版 — 台北縣永和市：花木
蘭文化出版社，2010〔民99〕
目 4+166 面；19×26 公分
（古代歷史文化研究輯刊 四編；第 22 冊）
ISBN：978-986-254-242-2（精裝）
1.（宋）薛紹彭 2.書法家 3.傳記 4.學術思想 5.書法美學
942.0992051 99013197

ISBN - 978-986-254-242-2

9 789862 542422

古代歷史文化研究輯刊
四 編 第二二冊 ISBN：978-986-254-242-2

北宋薛紹彭研究

作　　者 劉小鈴
主　　編 王明蓀
總 編 輯 杜潔祥
印　　刷 普羅文化出版廣告事業
出　　版 花木蘭文化出版社
發 行 所 花木蘭文化出版社
發 行 人 高小娟
聯絡地址 台北縣永和市中正路五九五號七樓之三
　　　　 電話：02-2923-1455／傳真：02-2923-1452
電子信箱 sut81518@ms59.hinet.net
初　　版 2010 年 9 月
定　　價 四編 35 冊（精裝）新台幣 55,000 元

北宋薛紹彭研究

劉小鈴　著

作者簡介

劉小鈴，中國文化大學史學研究所博士。現任文化大學美術學系兼任助理教授，實踐大學博雅學部人文組兼任助理教授。著有《北宋薛紹彭研究》、《盛唐八分書研究》及〈「世言薛與米」論薛紹彭書法〉、〈唐隸風韻──正始以來論篆隸，唐人畢竟是中興〉、〈開元以來數八分──論唐玄宗的書法藝術與成就〉等論文。

提　　要

　　薛紹彭是北宋著名的書法家，南宋高宗將他與蘇東坡、黃庭堅、米芾並列為北宋書法四大家。他所刻的法帖和收藏的《定武蘭亭》對二王書風的承續有深遠的影響。但事過境遷年代久遠，書法史上對薛紹彭相當陌生，基於這些因素引發筆者對薛紹彭的研究。首先從其生卒年考開始，並探討他的社會地位、家世背景、仕宦之途。第二章探討薛紹彭的《清閟堂帖》，他所刻的《書譜》薛刻本和《唐摹蘭亭帖》對傳統的書法有重要的貢獻。第三章對於薛紹彭的書蹟流傳作一整理，包含新出土的詩刻及著錄上所見的書蹟，並對可疑作品進行檢討。第四章是探討薛氏的收藏概況，對於流傳至今他所收的作品上，例如鍾繇《薦關內侯季直表》、王羲之《遊目帖》、褚遂良《文皇哀冊》，我們依然清晰看得到他的收藏印章，將這些收藏作品作一概略的敘述。第五章探討北宋的二王書學背景，並介紹薛紹彭處於「尚意鼎盛」二王沒落的時代，仍然堅守遵循二王脈絡，同時討論蘇東坡、黃庭堅、米芾與他交往的情形，並敘述歷代後人對他的評價。第六章就以上各章作一客觀的結論，對於這位崇尚二王書風的書家，元人危素評論他「超越唐人獨得二王筆意者，莫紹彭若也」這正是他一生最好的寫照。

目次

緒　論

第一節　研究動機與研究目的

　　宋朝是繼唐代之後的一個大一統的王朝，政治制度及經濟、文化藝術各領域，都表現出與唐代相續發展的時代特徵。宋代的書壇承接唐末五代的書風，但是談到宋代書法的研究時，一般只注意蘇東坡、黃庭堅、米芾等代表書家，並且只強調尚意書風的精神意蘊及抒發作者的思想感情；而忽略了另外一些延續二王書風書法家的成就與努力。薛紹彭即是處於這種尚意鼎盛，二王書風沒落背景下的藝術家；儘管這樣，在當時薛紹彭並不寂寞，因爲顯赫於世的書法家蘇、黃、米皆讚揚薛氏的種種事蹟。蘇東坡稱讚薛氏所收的《九馬圖》是眞曹筆。黃庭堅稱他與薛氏「至親至舊」。米芾在《書史》上提到他與薛氏猶如弟與兄，同時也記載薛氏與他收藏鑑定書畫的種種情形。祇是事過境遷年代久遠，我們對薛紹彭除了《定武蘭亭》仍顯耀於世之外，其他往往是一片空白。儘管歲月帶走了很多事實的眞相，但是還是淹蓋不了點點的陳跡，當我們不經意翻開一些書法的著作時，仍不免看到他的一些事蹟，例如《清閟堂帖》所刻的《書譜》薛刻本，現存墨蹟本殘缺不全，薛刻本恰好可以補眞蹟之缺失。他所刻的《唐摹蘭亭帖》以及所收的《定武蘭亭》對後世二王書蹟的承傳有很大的貢獻，還有新發現薛道祖的詩碑……等等，一一呈現在我們的眼前。歷史是沒有任何言語告訴我們它的重要性，但是不爭的事實卻呈現在我們的眼前；基於這些因素引發了筆者研究的動機，希望藉

著史料的整理，將薛氏散落於各地的資料串連起來，讓我們對薛紹彭有比較具體的認知，這便是本文研究這位書法家最終的目的。

第二節　研究範圍

本文探討北宋薛紹彭，因而對於其生平、社會背景、書法作品和所刻法帖等情形皆作一系列整理，希望藉此機會能夠了解，他在書法藝術的成就與地位。並探究他與蘇、黃、米等文人交往的情形，和在書畫收藏方面的成就，因此全文內容安排除緒論之外總共分成六章，各章略述如下：

第一章薛紹彭傳略。本章探討薛紹彭的生卒年、家世背景及社會地位，由於薛紹彭的生平、世蹟，一般書法史上皆較輕描淡寫，很少人談論有關這方面的問題，本章藉著古書文獻來推敲他的生卒年並對他的家世及他的仕宦之途，從承事郎勾當上清太平宮至梓路使者的歷程作一簡介。

第二章介紹薛紹彭所刻的《清閟堂帖》，由於《清閟堂帖》在南宋時已佚，至今無拓本傳世，但從現存於世的法帖刻本和著作中我們仍可找到翻刻《清閟堂帖》的拓本。藉由上述的資料我們可以得知薛紹彭發現王羲之的《裹鮓帖》和唐摹《蘭亭帖》，尤其他所刻的《書譜》薛刻本，填補今墨蹟本之缺失，它所扮演的關鍵角色是不容許我們對它的輕忽。

第三章探討薛紹彭的書蹟作品。本章就薛氏現存的墨蹟、碑刻、法帖及著錄上所載的書蹟和存疑作品作一討論，並略談其書蹟的流傳經過。

第四章薛紹彭的收藏概況：薛氏在北宋時與米芾同為鑑藏書畫的好友，本章著重於《書史》、《畫史》和歷代論著來談有關薛紹彭在法書、繪畫、金石方面及定武石刻和收藏用印的情形。

第五章介紹北宋書學背景，談論薛紹彭所處二王書風，北宋初期趙宋皇帝提倡二王書法形成北宋院體書法，同時也探討社會上文人推崇蘭亭書蹟的情形。北宋末期尚意書風盛行二王書法沒落時，薛氏仍堅守崗位盡心盡力，承襲傳統默默耕耘。另外也探討薛紹彭與蘇、黃、米三家的交遊及後人對薛紹彭的評論。

第六章結論。藉著對前述各章的簡短回顧，試圖對薛紹彭在書法史上的地位作一客觀的結論。

以上即為本文撰寫內容的分布。

第三節　資料來源與研究方法

本文撰寫的資料來源可以分成幾個方面：

一、前人研究之成果

關於薛紹彭的研究，目前並無專書討論，但也有一些文章探討相關的議題。從這些前人的研究，藉著他們寶貴的資料，啓發筆者對本書的研究。在他們的基礎下，讓筆者學習重新思考薛紹彭的社會活動以及書法特色，其中較重要的有以下大作：

（一）曹寶麟教授所寫的〈薛紹彭《危塗帖》考〉，文中考證此帖應爲《危塗帖》，同時也對薛紹彭的生平仕宦「梓路使者」、及他的卒年提供非常珍貴的史料，使得後學者在他的研究下能夠釐清薛氏的生卒年及仕宦歷程，他的文章對本書影響深遠。

（二）徐森玉教授的〈寶晉齋帖考〉，文章介紹《寶晉齋帖》的來龍去脈，尤其對米芾的寶晉三帖和薛紹彭的《清閟堂帖》詳加說明，他的見解對《清閟堂帖》的重建貢獻良多。

（三）啓功教授的〈孫過庭書譜〉，文中對《書譜》墨蹟本的流傳和各家摹刻書譜的情況有深入的探討，他的論述對《書譜》薛刻本的研究有莫大的幫助。

（四）徐邦達教授在他所著的《古書畫過眼要錄》書中介紹薛紹彭的現存書蹟，尤其每件作品的題跋皆有詳加記載，他的論述對本文在考證薛氏作品的流傳始末提供不少寶貴的意見。

（五）張光賓教授的〈定武蘭亭眞蹟〉一文，文章中對《定武蘭亭》流傳的由來及傳刻的始末，和定武本的特徵有卓越的研究，使得本書在撰寫《定武蘭亭》方面能更加以深入探討。

（六）黃緯中教授的〈關於顧愷之「女史箴圖卷」上的「弘文之印」鈐蓋時間之討論〉，文章中對於「弘文之印」提出精闢的見解，文中考證此印並不能確定是唐代之印，使後學者在他的研究下，能夠釐清薛紹彭的「弘文之印」；同時也非常感謝黃教授由於他提出薛紹彭的書法成就論點之後，引發筆者對本書的研究，在此特致謝意。

二、圖書方面

運用米芾的《書史》、《畫史》作爲參考的主軸並以《寶晉英光集》、宋代文人的文集、筆記小說爲輔。尤以南宋岳珂的《寶眞齋法書贊》收集薛氏書信簡札，對薛紹彭的生平可供參考的資料不少。元人的文集以袁桷的《清容居士集》、虞集的《道園學古錄》，和危素的《危太樸文集》對薛氏書蹟流傳的資料幫助很大。明代的《弇州山人四部稿》、張丑的《清河書畫舫》、汪砢玉的《鐵網珊瑚》對薛道祖的收藏亦有一些記錄，再加上《景印文淵閣四庫全書》、《秘殿珠林‧石渠寶笈》及《佩文齋書畫譜》等這些著錄亦不乏有關薛氏在宮廷官方的一些記載。

三、圖片部份

以臺灣、大陸、日本三部份的蒐集資料爲主。臺灣部份以國立故宮博物院出版的《宋薛紹彭墨蹟‧故宮法書第十二輯》爲主，並請國立故宮博物院出版組，協助拍攝尚未出版的圖片。大陸部份則請北京故宮博物院施安昌先生協助，收集有關珍藏薛氏的墨蹟圖片。出土資料由四川博物館魏學峰先生協助取得當地鹽亭縣委員會提供的照片。日本部份以中田勇次郎等編的《書道全集》，西川寧、神田喜一郎監修的《書跡名品叢刊》和二玄社出版的《中國法書》選爲主。

四、碑刻、法帖部份

主要參考清代王昶的《金石萃編》尋得薛道祖于陝西的碑刻史料，並從大陸中州古籍出版的《中國歷代石刻拓本匯編》找到碑刻圖片。法帖部份以清代程文榮的《南村帖考》和現代學者容庚《叢帖目》、日人宇野雪村的《法帖事典》，藤原楚水《訳注書譜、續書譜之研究》等著作作爲碑帖資料的架構。

薛紹彭的研究資料大都散於歷代著錄並無專書談論，故在研究方面著重於史料的收集，從以上的資料串成三部份（分六章）即一、生平，社會背景與宋四家之關聯。二、書法作品以現存的墨蹟、碑刻、法帖和出土碑詩來探討，三、就薛氏的收藏作品作整理。本文以這三大類爲主軸，旁徵博引其他史料，希望藉此機會整理有關薛氏的資料呈現更完整的事實。

第一章　薛紹彭傳略

第一節　生卒年考

　　書法史對於薛紹彭的生平介紹並不夠詳盡，而他的生卒年很少有學者去探討，大都記載不詳或待考；依著這樣的觀點，我們在研究薛紹彭的書法時便不得不更加注意文獻上的資料，本節藉著古書文獻希望從史料上釐清這些疑點，並澄清薛氏在生卒年不詳之謎，因此，先從歷代各個時期關於他的生卒年的記載討論：

　　北宋時米芾的《書史》，僅記錄薛紹彭與他是以書畫情好相同的朋友，在當時世言米薛或薛米，猶言弟兄與兄弟〔註1〕，對於他的身世並未多談，到了南宋，岳珂（1183～1234）所著的《寶眞齋法書贊》，提到的也只是薛氏爲元豐同知樞密院薛向的長子，他的字爲道祖〔註2〕。周密（1232～1298）的《癸辛雜識》只談到惟米家父子及薛紹彭留意筆札〔註3〕。南宋的董史（號閑中叟）所作的《皇宋書錄》也僅抄錄高宗《翰墨志》的「繼蘇黃米薛，筆勢瀾翻，各有趣向」〔註4〕《宋詩紀事》中對於薛紹彭也是寥寥數語：「字道祖，

〔註1〕宋・米芾《書史》，《叢書集成新編》五十一冊（臺北：新文豐出版，民國74年），頁231。

〔註2〕南宋・岳珂《寶眞齋法書贊》，楊家駱主編《藝術叢編》第一集（臺北：世界書局印行，民國70年），頁188。

〔註3〕南宋・周密《癸辛雜識》（北京：中華書局出版，民國86年），頁45。

〔註4〕宋・董史《皇宋書錄》，《叢書集成新編》五十二冊（臺北：新文豐出版社，民國74年），頁573。

號翠微居士，長安人」〔註5〕可知在南宋時候，對薛紹彭的生平概況已不甚了解。

元代趙孟頫（1254～1322）論宋十一家書中，也只提薛道祖書如王謝家子弟有風流之習〔註6〕。虞集（1272～1348）的《道園學古錄》讚賞米元章、薛紹彭、黃長睿方知古法，長睿書不及所言惟紹彭最佳〔註7〕。到了元末明初陶宗儀的《書史會要》卷六記載較詳細，但也只提到：

> 薛紹彭，字道祖，長安人，官至秘閣修撰，出爲梓潼漕，自謂河東
> 三鳳後人，書名亞米芾，符祐間號能書。〔註8〕

明代李東陽（1447～1516）跋薛紹彭墨蹟詩卷上僅僅記錄：

> 薛氏以三鳳名河東，紹彭其後也，字道祖，號翠微居士，居長安，
> 符祐間以書名。〔註9〕

其後弇州山人王世貞（1526～1590）在他的題跋，也只談及薛氏與劉涇俱好收古書畫，翠微居士其別號也〔註10〕。明鑑賞家張丑（1577～1643）的《清河書畫舫》所談亦不出以上書法家評論的範疇。

清代書法談到薛氏生卒年和前代不相上下，如《石渠寶笈》、《式古堂書畫彙考》、《佩文齋書畫譜》等皆是抄錄自前代的說法。自民國以來的中外學者，如徐邦達先生的《古書畫過眼要錄》談到薛道祖陝西西安人曾官秘閣修撰，知梓桐路漕，約在徽宗朝初年間與米芾交往密切並善於鑑別古蹟，工書法當時人並稱「米、薛」小傳見《書史會要》，生卒年不詳。〔註11〕

日本學者內藤乾吉在《書道全集》第十卷宋（Ⅰ）中介紹薛紹彭生卒年不明，薛氏自稱爲河東三鳳「薛收、薛元敬，薛德音」的後裔，其官歷爲秘閣修撰，出爲地方梓潼路（四川）轉運使，他的書法學二王得古法與米芾

〔註5〕 清・厲鶚《宋詩紀事》卷三，《歷代詩史長編》（臺北：鼎文書局，民國60年），頁1527。

〔註6〕 清・孫岳等編《佩文齋書畫譜》第一冊（臺北：新興書局，民國58年），頁233。

〔註7〕 元・虞集《道園學古錄》（臺北：中華書局），卷十一，頁6。

〔註8〕 明・陶宗儀《書史會要》，盧輔聖主編《中國書畫全書》第三冊（上海：上海書畫出版社，民國83年），頁49。

〔註9〕 莊尚嚴等編《宋薛紹彭墨蹟，故宮法書第十二輯》（臺北：國立故宮博物院，民國71年），頁13。

〔註10〕 莊尚嚴等編《宋薛紹彭墨蹟，故宮法書第十二輯》（臺北：國立故宮博物院，民國71年），頁17。

〔註11〕 徐邦達《古書畫過眼要錄》（湖南：湖南美術出版，民國76年），頁370。

同。〔註12〕

　　從以上可知書法史上談到薛紹彭的生卒年皆以不詳或待考，但從宋人的書信，和現存的碑刻中我們可以探究出一些事實的情形，如南宋岳珂《寶眞齋法書贊》中一則《薛道祖鵓鳩帖》云：

　　　　余家舊有花下一金盆，旁一鵓鳩，謂之金盆鵓鳩者是已，頃在都城，
　　　　為元章借去，久不肯歸，余比得巨濟書，聞元章已下世，大可痛惜，
　　　　此畫今亦不知流落何處，使人嗟歎之不足……。〔註13〕

文中記錄薛紹彭由劉涇（字巨濟）信中知道米芾去逝，可知薛紹彭去逝於米芾之後。

　　清王昶所著的《金石萃編》卷一四〇「草堂寺題名」中記載：「薛紹彭同曹樸遊，元祐□年五月初一日」〔註14〕的碑文，其後又有紹彭子薛綱的題字：

　　　　後二十二年，河東薛綱遊諸山，獲觀先公題字，不勝惘然。已丑歲
　　　　中元。〔註15〕

他的兒子在已丑歲中元即大觀三年（1109）七月十五日稱其父為先公，既稱先公，得知 1109 年此時薛紹彭已去逝。關於薛紹彭的卒年，從上面資料可以知道逝於米芾之後，按《金石萃編》卷一四三蔡肇撰《米芾墓誌》，米老以皇祐三年辛卯生，以大觀元年丁亥去逝（1051～1107）〔註16〕足見 1107 年以後薛紹彭尚在世，再從其子薛綱於大觀三年（1109）看到他先父草堂題字的碑文，薛紹彭的卒年約在大觀元年至大觀三年（1107～1109）。

　　至於薛紹彭的生年，我們從米芾的《書史》中他們之間的書信往來加以探討，按《書史》薛紹彭嘗寄米芾書云：「書畫間久不見薛米」米芾答以詩云：「世言米薛或薛米，獨言弟兄與兄弟，四海論年我不卑，品定多知定如是。」〔註17〕由此透露出米芾自矜年長的消息，則紹彭的生年不應比米芾年長，故

〔註12〕日本・內藤乾吉，于還素譯《書道全集》第十卷宋Ⅰ（臺北：大陸書店，民國 89 年），頁 184。

〔註13〕南宋・岳珂《寶眞齋法書贊》，楊家駱主編《藝術叢編》第一集（臺北：世界書局，民國 70 年），頁 189。

〔註14〕清・王昶《金石萃編》（臺北：國風出版，民國 53 年），卷一四〇，頁 1。

〔註15〕清・王昶《金石萃編》（臺北：國風出版，民國 53 年），卷一四〇，頁 1。
　　　　另見曹寶麟教授〈薛紹彭《危塗帖》考〉對薛紹彭卒年的考證提供非常珍貴的資料，《中國書法》第二期，2002 年 2 月，頁 19～23。

〔註16〕清・王昶《金石萃編》（臺北：國風出版，民國 53 年），卷一四三，頁 6。

〔註17〕宋・米芾《書史》，《叢書集成新編》五十一冊（臺北：新文豐出版社，民國

他的生年上限大約不超過米芾的生年皇祐三年（1051）。

關於薛紹彭的生卒年，我們亦可以用定武蘭亭刻石獻於徽宗一事來加以補證。在《寶眞齋法書贊》中提到大觀間（1107～1110）薛向次子「嗣昌以內九禁」〔註18〕，我們揣測就是紹彭的弟弟於道祖去逝後，把其兄視爲珍寶的定武刻石獻給徽宗，另外在宋桑世昌《蘭亭考》卷三也指出：

> 熙寧間，薛師正出牧，其子紹彭又刻別本者留之中山，易古刻攜歸
> 長安，大觀中詔取其石置宣和殿中間不復見矣。〔註19〕

在《蘭亭考》中也記錄蔡絛提到：

> 大觀初，裕陵方向文博雅，詔索諸尚方則無有，或謂此石亦殉裕陵，
> 乃更取薛氏石入御府……。〔註20〕

從這段記載中可知定武蘭亭約在大觀年間（1107～1110 年）進入宣和殿，這與薛氏已逝時間相符合。從以上著錄來探討薛紹彭的生卒年，應生於皇祐三年卒於大觀三年（1051～1109 年）。〔註21〕

第二節　家世背景

薛紹彭在書法著錄上稱他爲長安人，但從其曾祖薛顏神道碑上寫原爲河東萬泉人（唐爲汾陰，今山西萬榮南），因曾祖薛顏葬於京兆府萬年縣龍首鄉靖恭里，子孫便以京兆爲籍〔註22〕，所以後人便循此說他爲長安人，又因其父薛向曾封樂安郡開國公，所以他又別署「樂安、薛紹彭」。〔註23〕

在《寶眞齋法書贊》中有一則《薛道祖清閟閣詩帖》中提到「河東三鳳」後人道祖〔註24〕，現存臺北故宮的「雲頂山詩」墨蹟上也有「三鳳後人」「三

74 年），頁 231。

〔註18〕南宋·岳珂《寶眞齋法書贊》，楊家駱主編《藝術叢編》第一集（臺北：世界書局，民國 70 年），頁 189。

〔註19〕宋·桑世昌《蘭亭考》，楊家駱主編《法帖考》（臺北：世界書局，民國 77 年），頁 278。

〔註20〕宋·桑世昌《蘭亭考》，楊家駱主編《法帖考》（臺北：世界書局，民國 77 年），頁 279。

〔註21〕關於薛紹彭卒年考亦可參考：曹寶麟教授〈薛紹彭危途帖考〉，見《中國書法》出版第二期，2002 年 2 月，頁 19～23。

〔註22〕宋·劉攽《彭城集》輯入《叢書集成》六十一冊（臺北：新文豐出版，民國 74 年），頁 428～429。

〔註23〕清·王昶《金石萃編》（臺北：國風出版，民國 53 年），卷一二八，頁 8。

〔註24〕南宋·岳珂《寶眞齋法書贊》，楊家駱主編《藝術叢編》第一集（臺北：世界

鳳圖書合寶」二印，在南宋呂陶「淨德集」裡也記載「道祖示及遠祖刻像及唱和佳什次韻」中寫著：

> 山深縣古蜀江濱，往哲聲華尚未湮，物外低昂應絕品，榜間瘦硬亦
> 通神，名稱三鳳古爲瑞，書傲二家今有人，首唱繼酬皆盛事，通泉
> 從此識陽春。〔註25〕

由此知道，從一些文人的記錄，可知薛紹彭自稱爲三鳳後人，他對三鳳的景仰致理銘深，一心一意追隨三鳳的行誼足跡。按《舊唐書》所記當時以薛收、薛元敬、薛德音三位稱爲「河東三鳳」，三鳳中以薛收爲長離，德音爲鸑鷟，元敬年最小爲鵷鶵，元敬與收同爲文學館學士，德音有雋才曾佐魏澹修魏史遷著作郎。三位中以薛收最爲著名，收字伯褒，蒲州汾陰人，因爲父親道衡在隋死於非命之中，乃志潔不仕隋官，後經房玄齡推薦於太宗授爲秦府主簿，判陝東道大行臺金部郎中。當太宗討伐王世充時竇建德也率兵抵禦，當時秦府諸將皆以退兵觀賊形勢，只有薛收獨建策太宗率兵一戰，後太宗克敵率擒建德〔註26〕。不久東都平，太宗入觀隋室，罄極人力以呈奢侈，薛收諫言：

> 竊聞峻宇雕牆，殷辛以滅；土階茅棟，唐堯以昌。秦帝增阿房之
> 飾，漢后罷露臺之費，故漢祚延而秦禍速，自古如此。後主曾不能
> 察，以萬乘之尊，困一夫之手，使土崩瓦解，取譏後代，以奢虐所
> 致也。〔註27〕

太宗聽其所諫並授薛收爲天策府記室參軍，薛收忠於太宗又勇於進諫，他的成就正如太宗所說：「今日成我，卿之力也」，因爲有他的諫言才有太宗的貞觀盛世，莫怪太宗稱讚他「明珠兼乘，豈比來言，當以誠心，書何能盡！」〔註28〕薛收的勇略卓越難怪紹彭自詡爲三鳳後人！

　　當我們探討「河東三鳳」的淵源後，也從其曾祖薛顏等家人的事蹟談道

書局，民國70年），頁192。

〔註25〕南宋・呂陶《淨德集》，《叢書集成新編》六十一冊（臺北：新文豐出版，民國74年），頁773。

〔註26〕後晉・劉昫等撰《舊唐書》第三冊（臺北：鼎文書局，民國65年），卷七十三，頁2587～2590。

〔註27〕後晉・劉昫等撰《舊唐書》第三冊（臺北：鼎文書局，民國65年），卷七十三，頁2588。

〔註28〕後晉・劉昫等撰《舊唐書》第三冊（臺北：鼎文書局，民國65年），卷七十三，頁2589。

祖的家世背景。曾祖薛顏生於後周太祖廣順三年，逝於宋仁宗天聖三年（953～1025）字彥回，按《宋史列傳》所記舉三禮中第，曾歷峽路轉運使，開倉賑廩救濟饑民，並出錢備粥飯接濟貧民，使夔州無饑餓者。又歷河東轉運使，當時河中浮橋每年水患，薛顏在北岸疏瀹上流爲支渠，平定水患又取渠水灌溉農田，人民受惠於他不少，仁宗時遷給事中後徒耀州，當時縣民李甲爲富豪無賴，結群成黨危害鄉民已久，薛顏平定賊寇捕捉李氏爲民除害，天聖二年（1024）薛顏以老自請授光祿卿分司西京，三年逝於家。〔註29〕

紹彭父薛向字師正，以祖蔭任太廟齋郎，爲永壽主簿，元豐元年（1078）累官同知樞密院，《宋史》記薛向：

> 幹局絕人，尤善商財，計算無遺策，用心至到，然甚者不能無病民，所上課間失實。時方尚功利，王安石從中主之，御史數有言，不聽也。向以是益得展奮其材業，至於論兵帝所，通暢明決，遂由文俗吏得大用。〔註30〕

紹彭弟嗣昌，崇寧中，歷熙河轉運判官，梓州、陝西轉運副使，後知太原府，以撫納西羌功，拜禮、刑二部尚書，坐啓擬反覆罷，提舉崇福宮。後遷延康殿學士，知延安府〔註31〕，嗣昌曾以長安崔氏所藏的智永眞蹟于大觀三年（1109）摹刻上石並題跋，即現今流傳的宋拓《眞草千字文》「關中本」刻帖，對中國書法保存智永書蹟貢獻不小。

從著錄上我們也可知紹彭子嗣應是二男一女，除了上節所提的《金石萃編》「草堂寺題名」的薛綱之外，在《蘭亭考》中也記著：「浙西都監楊伯時與薛氏孫爲工部郎經，同爲曹氏婿，得薛氏本，題清閟堂法書墨本。」〔註32〕又《蘭亭續考》卷一也寫著：「道祖諱紹彭其幼子伯常諱經」〔註33〕，由此可知其幼子爲薛經，另外在《寶眞齋法書贊》中紹彭寫給一位名喚「廿六娘」

〔註29〕元·脫脫等撰《宋史》第十二冊（臺北：鼎文書局，民國67年），卷二九九，頁9943。

〔註30〕元·脫脫等撰《宋史》第十三冊（臺北：鼎文書局，民國67年），卷三二八，頁10588。

〔註31〕元·脫脫等撰《宋史》第十三冊（臺北：鼎文書局，民國67年），卷三二八，頁10588。

〔註32〕宋·桑世昌《蘭亭考》卷六，楊家駱主編《法帖考》（臺北：世界書局，民國77年），頁310。

〔註33〕宋·俞松《蘭亭續考》，楊家駱主編《法帖考》（臺北：世界書局，民國77年），頁374。

之女兒的書信：

> 韓郎秘校，經夕想同廿六娘佳安，明黃剋絲淺色紗四匹，繡衣一襲，
> 羊酒等送去，聊為暖女之儀……。〔註34〕

從此文來看應是他給予女兒的家書。薛紹彭的家世淵源及背景如上所述之外，他也自稱翠微居士，其書齋名為「清閟堂」在《寶真齋法書贊》中也記錄了他終生嚮往君子清閟高雅之情境如他所敘述：

> 于堂之中庭，植叢竹甚茂，竹之傍隅，榜閣曰清閟。蓋取謂退之箭
> 添南階竹，日日成清閟，以名之也。松柏與竹，皆有士君子操，歷
> 隆冬勁寒，不改柯易葉……掛壁丹青古名手，飛泉激石湧崖間，更
> 愛霜鴻下葦灘，錦題玉軸照清閟，敻無一點塵埃氣，百尋砌下日相
> 親，千畝渭川空自翠。〔註35〕

由這些詩句不難看出道祖澹泊名利，只願與丹青玉軸為伍，他的德行就如南宋岳珂所說的：

> 東華軟紅塵中士大夫，率以是老歲月，清閟之樂，固所謂濯濯泥中
> 之蓮，超然不染者！〔註36〕

第三節　社會生活

薛紹彭在社會上的生活情形、官職地位，在一般著錄上正如前節所述往往只有，官至秘閣修撰，出為梓潼漕短短幾句。但從紹彭與米芾、蘇軾等人的書信往來以及其詩帖的跋贊中，無形中告訴我們，薛道祖的社會歷程似乎不像書法史上的記錄只有簡短幾句；相反地，而是有著一連串的經歷，他所經歷的過程呈現多樣的變化。當然，他的人生歷程也不免如文學家蘇東坡一樣，有被貶的時候。本節藉由著錄上的資料，希望能夠釐清他在社會上的生活概況及仕宦歷練，正如下列的討論：

在《金石萃編》卷一三八，記載著薛紹彭題的碑文（石在陝西周至）碑上題：「王工部詩」詩後有薛道祖落款：

〔註34〕南宋・岳珂《寶真齋法書贊》卷十三，楊家駱主編《藝術叢書》第一集（臺北：世界書局，民國70年），頁185。

〔註35〕南宋・岳珂《寶真齋法書贊》卷十三，楊家駱主編《藝術叢書》第一集（臺北：世界書局，民國70年），頁193。

〔註36〕南宋・岳珂《寶真齋法書贊》，楊家駱主編《藝術叢書》第一集（臺北：世界書局，民國70年），頁193。

元祐元年（1086）三月三十日，承事郎勾當上清太平宮兼兵馬監
　押。〔註37〕

在《續資治通鑑》元祐元年四月也記錄著「承事郎勾當上清太平宮薛紹彭」，
替父薛向請求頒詔特贈銀青光祿大夫的詔文〔註38〕，可知元祐元年紹彭的官
職爲承事郎勾當上清太平宮兼兵馬監押。

　　其次，米芾《寶晉英光集》中寫給紹彭的書信中記載「自漣漪寄薛郎中
紹彭」〔註39〕，元章任漣水軍爲紹聖四年至元符二年（即 1097～1099 之間）
〔註40〕薛氏當時爲主客郎中，按《宋史》職官三：

　　主客郎中，員外郎，掌以賓禮待四夷之朝貢。凡郊勞、授館、宴設、
　　賜予，辨其等而以式頒之。〔註41〕

由此可知在紹聖、元符之間薛紹彭曾當過接待外賓的主客郎中一職。又《續
資治通鑑》上，元符元年二月（1098）記載著：

　　工部言：「文思院上下界金銀珠玉象牙玳瑁，銅鐵丹漆皮麻等諸作，
　　工料最爲浩瀚……即乞差少府監丞薛紹彭不妨本職，修立定式從
　　之。」〔註42〕

可知在元符元年（1098）時，道祖曾任少府監丞並兼職文思院，掌管金銀、
犀玉稀珍之物和皇帝輿輦金采、繪素裝銅的事。

　　南宋呂陶《淨德集》也談到：「提舉道祖監丞愛靈隱泉之景，因廣其地可
置坐席，賦詩見貺極有雅味次韻奉謝。」〔註43〕按《宋史職官七》「提舉常平
司」〔註44〕爲掌常平、義倉、免役、水利之法與平衡物價有關的民生稅法

〔註37〕清・王昶《金石萃編》第二冊（臺北：國風出版，民國 53 年），卷一三九，
　　　　頁 1。
〔註38〕宋・李燾《續資治通鑑長編》卷三七六，《景印文淵閣四庫全書》史部七十八
　　　　冊（臺北：臺灣商務印書館，民國 72 年），頁 320～424。
〔註39〕宋・米芾《寶晉英光集》卷三，《叢書集成新編》六十二冊（臺北：新文豐出
　　　　版，民國 74 年），頁 134。
〔註40〕曹寶麟《米芾年表》，劉正成主編《中國書法全集米芾》（北京：榮寶齋出版，
　　　　民國 80 年），卷三十八，頁 547。
〔註41〕元・脫脫等撰《宋史》第五冊（臺北：鼎文書局，民國 67 年），卷一六三，
　　　　頁 3854。
〔註42〕宋・李燾《續資治通鑑長編》卷四九四，《景印文淵閣四庫全書》史部第八十
　　　　冊（臺北：臺灣商務印書館，民國 72 年），頁 322～486。
〔註43〕南宋・呂陶《淨德集》卷三十七，《叢書集成新編》第六十一冊（臺北：新文
　　　　豐出版，民國 74 年），頁 773。
〔註44〕元・脫脫等撰《宋史》第五冊（臺北：鼎文書局，民國 67 年），卷一六七，

官，想必紹彭受其父薛向的影響；薛向曾是王安石倚重的理財專家〔註 45〕，
紹彭耳濡目染長於稅務方面的事項，在《寶真齋法書贊》中也有寫一則關於
稅法如：

> 今日會相度家產簿，依保甲簿式，此事必達，恐宜慎重，欲作箚未
> 便回申，即諸州論列五等，等第淆亂，于簿中爲不便明是非，便不
> 知貴臺已如何申報……。〔註 46〕

從文詞中可以看出道祖亦作過有關稅法的事務工作。另外從米芾的《寶晉英
光集》中有辛巳中秋（1101）所作「蘇東坡挽詩五首」末後註云：「梓路使者
薛道祖書來云，鄉人父老咸望公歸也」〔註 47〕等語，可知當時薛紹彭的官位
是梓路使者。我們也可從薛氏所留的《雲頂山詩》墨蹟的題跋爲建中靖國元
年（1101）七月二十四日，約略知道此時他在雲頂山（今在四川省金堂縣，龍
泉山脈中段，北宋屬梓州路懷安軍）當官是沒有錯的〔註 48〕。又從 1984 年大
陸四川省鹽亭縣發現一件薛紹彭的「光祿板留題」石刻，其上所署日期爲崇
寧元年閏六月二十五日（1102）〔註 49〕雖然石刻上沒有記載官名，可以知道
那時（1102）他應還在四川任職。我們也從薛紹彭留下的書信中來看，似乎他
在四川的活動應是爲數不短的日子，如在《寶真齋法書贊》中提到幾則如：

> 違闊多年，每深馳仰，宋郪縣近始到官（宋郪縣今四川省三臺），忽
> 云與無逸別久，頗不能道左右……。〔註 50〕

另外一則：

> 拜別逾年，每深馳仰，至此日跂使斾，比方聞星傳已次蜀境，雖瞻
> 風未果，詗候有便，已極欣悚，比惟艱難蜀道，涉履良勞……。
>
> 〔註 51〕

頁 3968。

〔註 45〕曹寶麟〈薛紹彭危塗帖考〉，《中國書法》第二期，2002 年 2 月，頁 19～23。

〔註 46〕南宋・岳珂《寶真齋法書贊》，楊家駱主編，《藝術論叢》第一集（臺北：世
界書局，民國 70 年），頁 187。

〔註 47〕宋・米芾《寶晉英光集》卷四，《叢書集成新編》六十二冊（臺北：新文豐出
版，民國 74 年），頁 136。

〔註 48〕莊尚嚴等編《宋薛紹彭墨蹟故宮法書第十二輯》（臺北：國立故宮博物院，民
國 71 年），頁 7。

〔註 49〕魏學峰《薛紹彭書法的新發現》，《書法》第五十八期，民國 77 年 1 月，頁 63。

〔註 50〕南宋・岳珂《寶真齋法書贊》，楊家駱主編《藝術叢書》第一集（臺北：世界
書局，民國 70 年），頁 187。

〔註 51〕南宋・岳珂《寶真齋法書贊》（臺北：世界書局，民國 70 年），頁 188。

當然所有的仕宦路途並非一帆風順，在岳珂的書贊中有一書信記著他被貶的情形，如：

> 拙者罷官逾年，盡室久困，桂玉不堪其憂，婚禮諸事，若得少從簡易爲厚幸，望以此達令兄及宅中爲幸。〔註52〕

從信中看出他也有失意官場的時候，即使在歡慶中心理不免流露出一股淡淡的愁緒。我們也可以從米芾獲王羲之的「王略帖」後的贊語，知道薛道祖當時在社會上的地位情形，如道祖次韻最後並題承議郎薛紹彭〔註53〕，從這段米芾自韻中透露在崇寧二年（1103）道祖的官職是承議郎。

　　至於元末明初陶宗儀的《書史會要》談到薛紹彭曾任「秘閣修撰」雖然在著錄上沒有直接證明他作過秘閣修撰，但在《寶眞齋法書贊》中有這麼一則《薛道祖秘閣詩帖》記錄他於秘閣觀書的情形，如：

> 未容凡吏陪諸仙，酒闌接武上秘閣，皇居紫禁凌非烟，晉唐法書在寶櫝，傍架牙籤一一穿，紫衣黃門許一見，忽開復閉嚴關鍵，右軍盡善歷代寶，八法獨高東晉賢，弘文舊物印章在，開元小篆朱猶鮮……。〔註54〕

在詩中薛紹彭描述他在秘閣觀看晉唐法書的情況，並道盡他對二王書蹟心存默想以指畫被夜不眠，從這些詩文來探討，他應是曾任秘閣修撰之職務。

　　由上面的敘述對於薛紹彭的生平、家世、經歷，我們可以作簡單的報告：

　　薛紹彭約生於皇祐三年，卒於大觀三年（1051～1109）字道祖號翠微居士自稱河東三鳳後人，清閟堂爲其書齋名，所刻法帖並稱《清閟堂帖》。祖籍河中萬泉（今山西）人，因曾祖薛顏葬京兆萬年（今長安）子孫遂以此寄籍長安，其父薛向在熙寧年間出知定州獲蘭亭刻石，紹彭刻石易歸遂有「定武蘭亭」的盛事。他的社會經歷除了梓潼路漕和秘閣修撰外，元祐元年（1086）以承事郎勾當上清太平宮兼兵馬監押，之後曾作過主客郎中，元符元年（1098）作少府監丞，並作過提舉有關稅法之事。建中靖國元年（1101）曾作梓路使者，崇寧二年（1103）爲承議郎與米芾、劉涇爲書畫友，時稱「米、薛、劉」書法得王羲之遺意，書名與米芾並稱。

〔註52〕南宋・岳珂《寶眞齋法書贊》（臺北：世界書局，民國70年），頁186。
〔註53〕日本・內藤乾吉，于還素譯《書道全集》第十卷宋Ⅰ（臺北：大陸書店，民國89年），頁175。
〔註54〕南宋・岳珂《寶眞齋法書贊》（臺北：世界書局，民國70年），頁191。

第二章　薛紹彭的《清閟堂帖》

　　薛紹彭是北宋末年著名的書法家兼收藏家，他收藏古人書蹟非常豐富，鼎鼎有名的鍾繇《薦關內侯季直表》（簡稱《薦季直表》）〔圖 1〕便曾經過他收藏並鈐上「河東開國」〔註1〕的收藏印，他也將他所藏歷代的名人書法真蹟勒石在他的書齋《清閟堂》，明代張丑之父張應文所著的《清秘藏》便記錄薛紹彭的私人刻帖一事〔註2〕，但很可惜《清閟堂帖》久已佚，至今無拓本傳世，在南宋俞松著《蘭亭續考》卷一，樓鑰跋蘭亭清閟居士本曾記載著：

> 薛道祖名紹彭，向之子也。與米元章、劉巨濟相爲莫逆之友，不惟
> 人物翰墨相上下，所蓄法書名畫亦略相埒。今有《清閟堂帖》，名字
> 印章瞭然，跋語所謂河東公者也，從孫棣近以伯父揚州所藏禊敘，
> 問清閟爲誰，誦所聞以告之。〔註3〕

由此段可知薛紹彭在當時與米芾、劉涇同爲好友，在繪畫書藝表現上互相崢嶸，就連收藏法書名畫亦不相上下。但是談到《清閟堂帖》在南宋時已有人不知是誰所刻的，就連明清有關法帖的著作，也沒有人提到。但是我們從現存的法帖刻本和史料著作中，仍可看出翻刻清閟堂法帖的一些作品。本文藉著史料的收集並從一些法帖上來討論《清閟堂帖》，希望能藉此幫助我們了解《清閟堂帖》在當時流傳的情況。

〔註1〕　明·張丑《清河書畫舫》，輯入北京《國家圖書館藏古籍》（北京：北京圖書
　　　　館出版，2004 年），頁 175。

〔註2〕　明·張應文《清祕藏》，收錄於楊家駱主編《觀賞彙錄上》（臺北：世界書局，
　　　　民國 77 年），頁 280。

〔註3〕　南宋·俞松《蘭亭續考》，收錄於楊家駱主編《法帖考》（臺北：世界書局，
　　　　民國 77 年），頁 379。

第一節　著錄所見之清閟堂帖

　　歷代有關《清閟堂帖》的記載，首次見於南宋曹之格所刻的《寶晉齋法帖》（刻帖時間始於 1254～1269 年），帖中翻刻《清閟堂帖》的《裹鮓帖》，並且留下薛紹彭的題贊且註明是清閟堂書〔註4〕；南宋桑世昌《蘭亭考》卷六中記錄「浙西都監楊伯時與薛氏孫爲工部郎經，同爲曹氏婿得薛氏本，題清閟堂法書墨本，最爲近古……」〔註5〕。在明嘉靖二十六年（1547）江陰湯世賢兼隱齋的《二王帖》〔註6〕和明末清初帖學專家程文榮的《南村帖考》中也同樣是翻刻南宋許開《二王帖》〔註7〕，更詳細談到《清閟堂帖》的作品。本節略從這些前人所刻的法帖和著錄上試著重建《清閟堂帖》在當時流傳的情形。

　　首先從著錄上來談，南宋許開所刻的《二王帖》中有相當數量的作品翻刻《清閟堂帖》。許開是南宋丹徒人，字仲啓，乾道二年進士（1166），慶元五年（1199）由諸王宮大小學教授除司農寺丞，仍兼實錄院檢討官，仕至中奉大夫提舉武夷沖祐觀〔註8〕。是南宋著名收藏家並且自刻二王法帖，在每帖末摘有二字或三、四字爲帖題，帖題之後列釋文，釋文之後繫以評語，並在每帖的題下各註所翻刻和採錄的帖名，例如從寶晉齋舊帖、長沙帖、淳化閣帖、淳熙續帖、絳帖、河東薛氏、豫章帖、賜書堂帖、閱古堂帖、建中靖國帖、新安帖、蘭亭帖、龍舒帖、愛民堂帖等凡十四家，其中所謂「河東薛氏」即爲薛紹彭之《清閟堂帖》，明顯提出薛紹彭所刻的法帖。今《二王帖》拓本刻石雖已全佚，但明江陰湯世賢兼隱齋重摹《二王帖》三卷，並附二王帖目錄評釋一卷，其中明白著錄卷上《賢姊帖》、《二月二十日帖》、《道意帖》，卷中《服食帖》、《裹鮓帖》五帖翻刻自河東薛氏。〔註9〕

〔註4〕　南宋・曹之格《寶晉齋法帖》輯入啓功主編《中國法帖全集》第十一冊（湖北：湖北美術出版社，民國91年），頁88。

〔註5〕　南宋・桑世昌《蘭亭考》卷六，收錄於楊家駱主編《法帖考》（臺北：世界書局，民國77年），頁310。

〔註6〕　明・湯世賢《二王帖》三卷，收錄於容庚編《叢帖目》第三冊（香港：中華書局香港分局，1982年），頁1130。

〔註7〕　清・程文榮《南村帖考》（臺北：學海出版社，民國66年），頁269。

〔註8〕　宋・陳騤《南宋館閣續錄》，《叢書集成續編》五十三冊（臺北：新文豐出版，民國78年），頁691。又見宋・晁賦、趙希弁《郡齋讀書志》卷五下（臺北：廣文書局，民國57年）。

〔註9〕　明・湯世賢《二王帖》三卷，收錄於容庚編《叢帖目》第三冊（香港：中華

明末清初程文榮所著《南村帖考》，也記錄了部份許開在《二王帖》中的跋語，從中亦可看出他所翻刻自《清閟堂帖》的作品。目錄中其一為《二王帖》卷上明白寫著：《遷轉帖》，許開註文：「河東薛氏，釋二行，本帖草書五行，末行下有弘文之印，後有紹彭二字一行，弘字一行並正書。」

又其它四帖如：《安善帖》，許氏的註文：「薛氏，釋二行，本帖草書四行，後有弘文之印，道祖二字一行正書。」

《道意帖》註文：「薛氏釋二行，本帖草書四行，前有道祖二字一行正書，末行下有弘文之印。」

《服食帖》註文：「薛氏釋五行，本帖草書十三行，末行下有弘文之印，紹彭二字正書。」

《裏鮓帖》其註：「薛氏，釋一行評七行，本帖草書三行，第二行末當字之旁有正書欽字，末行下有紹彭二字正書，後有弘文之印，崇嗣二字正書一行，又有開元兩半印。」〔註10〕

雖然《清閟堂帖》早已失傳，我們無法得知它原來拓本的內容，但從以上這些記載，可以約略知道薛紹彭摹刻法帖的一些情形，從南宋許開所著的《二王帖目錄評釋》，明代江陰湯世賢的《兼隱齋帖》和程文榮的《南村帖考》中明白告訴我們，這幾個刻帖確實是從河東薛紹彭《清閟堂帖》中所翻刻出來。

第二節　《寶晉齋法帖》中所見之清閟堂帖

宋拓《寶晉齋法帖》原本是北宋大書法家兼收藏家米芾得到晉代王羲之《王略帖》、謝安《八月五日帖》、王獻之《十二月帖》的墨蹟，由於他非常珍惜這三帖書蹟，就把他的書齋取名為「寶晉齋」。崇寧三年（1104）米芾任無為軍時，把上述三種晉帖墨蹟刻於石上，並且題字為「寶晉齋」扁額，並放置在他的官舍，當時人就稱此刻為《米氏寶晉齋帖》。後來遭兵火戰亂，石刻損壞，無為後守葛祐之便以火燒前的拓本重刻，並把米芾所刻的殘石同置一起。經過南宋曹之格在咸淳四年（1268）任職無為通判時再重加摹刻，並

書局香港分局，1982 年），頁 1131。

〔註10〕以上五帖《遷轉帖》、《安善帖》、《道意帖》、《服食帖》、《裏鮓帖》皆出自《二王帖》卷一輯入清‧程文榮《南村帖考》（臺北：學海出版社，民國 66 年），頁 271～282。

且增加了家藏的晉帖和米帖多種，共編爲十卷題爲《寶晉齋法帖》〔註 11〕。此帖在元代時經過趙孟頫收藏，於法帖的第三卷上鈐有他的《趙氏子昂》朱文印。明清時又經過顧從義、吳廷、王澍等人收藏，到今天這卷南宋所刻的法帖，保存了宋代法帖的一些寶貴資料和線索。〔註 12〕

《寶晉齋法帖》共十卷，所刻完工時間約在南宋，咸淳四年（1268），法帖中第一至第五卷除謝安《八月五日帖》（或稱告淵朗帖外）其它均是王羲之的書蹟，第六、七兩卷爲王獻之的法書，第八卷爲王凝之、王徽之、王操之、王渙之，四人的書法，第九、十兩卷爲米芾的法帖。按徐森玉的研究，曹之格重刻《寶晉齋法帖》的內容除了一些書法眞蹟上石外，也有部份翻刻其它法帖，尤其主要翻刻南宋曹士冕的《星鳳樓帖》（曹士冕是《法帖譜系》作者曹彥約之子是南宋的大收藏家，曹之格是士冕的子姪輩）〔註 13〕。第三卷最後四帖，則是翻刻薛紹彭的《清閟堂法帖》，其上都有薛氏的題名，《裹鮓帖》之後且保留了薛氏的題贊（圖 2），他的贊文如下：

> 右軍爲書，暮年更妙，裹鮓既出，眾帖咸少，蓋其暮年，縱心所造，
> 開元珍藏，洪文秘奧，崇嗣與欽，鑒賞同好，龍鳳騰儀，日星垂曜，
> 陳雷不嗣，隱如霧豹，清閟于歸，是則是傚，河東薛紹彭以晉王逸
> 少《裹鮓帖》，刻石題贊其後，清閟堂書。〔註 14〕

《裹鮓帖》在米芾的《書史》也記錄：

> 右軍唐摹四帖，一帖有裹鮓字，薛道祖所收，命爲《裹鮓帖》。兩幅
> 是冷金硬黃，一幅是楮薄紙，摹右軍暮年更妙帖也。〔註 15〕

米芾談到此帖爲紹彭所得的唐摹右軍四帖之一，因有裹鮓兩字，薛氏即命爲裹鮓帖，由此可知《裹鮓帖》爲薛道祖所收是確切之事，此帖刻入清閟堂的日期雖然不可知，但《寶晉齋法帖》翻刻《清閟堂帖》是無庸置疑的。根據

〔註 11〕南宋・曹之格《寶晉齋法帖》，輯入容庚編《叢帖目》（香港：中華書局香港分局，1982 年），頁 161。

〔註 12〕南宋・曹之格《寶晉齋法帖》，輯入容庚編《叢帖目》（香港：中華書局香港分局，1982 年），頁 161。

〔註 13〕徐森玉〈寶晉齋帖考〉，《文物》，文物出版，1962 年第十二期，頁 9～19。又見仲威〈宋拓眞本《寶晉齋法帖》考〉，《中國法帖全集》十一冊（湖北美術出版社，2002 年 3 月），頁 2。

〔註 14〕南宋・曹之格《寶晉齋法帖》，輯入容庚編《叢帖目》（香港：中華書局香港分局，1982 年），頁 152。

〔註 15〕米芾《書史》，《叢書集成新編》五十一冊（臺北：新文豐出版社，民國 74 年），頁 232。

現代學者徐森玉先生研究，《裹鮓帖》在宋代首見于刻帖中的大概是《清閟堂帖》，宋拓《大觀帖》內並無此帖，並且由此帖可知《裹鮓帖》是薛紹彭所發現的〔註16〕，此事在南宋許開《二王帖目錄評釋》的內容中亦有記錄並說明此帖是從河東薛氏清閟堂所出，就目前所見到明代法帖中的《裹鮓帖》大多也是根據《寶晉齋法帖》中的《清閟堂帖》所摹刻的。

　　薛紹彭唐摹四帖的另外三帖現只留存《安善帖》、《道意帖》（圖3），《服食帖》（圖4）皆見於《寶晉齋法帖》的第三卷。除此之外，《寶晉齋法帖》也收錄薛氏所刻二王法書的《大佳帖》（圖5）和《二月二十日帖》（圖6）皆有「弘文之印」和「道祖」字樣，其內容和南宋許開、明代程文榮《南村帖考》著錄中相符合。

　　從《寶晉齋法帖》翻刻《清閟堂帖》和薛紹彭的題贊，可以看出薛氏對法帖上的貢獻，尤其是保存二王書法不遺餘力，至今我們有幸能夠目睹到《寶晉齋法帖》並藉此能探視到《清閟堂帖》的一些餘緒，總算是上天不負薛紹彭的一片苦心！

第三節　宋拓薛紹彭唐摹《蘭亭帖》

　　宋代收藏家薛紹彭翻刻《定武蘭亭》一事在南宋桑世昌所著的《蘭亭考》和曾宏父的《石刻鋪敘》都有詳細記載，就元代的書法家而言，當時幾乎人人都以定武本做為臨學書法的範本，因此定武石刻與薛紹彭的關係成為家戶喻曉的事情。至於他所摹刻的唐摹蘭亭帖，因拓本流傳太少，宋代以後研究蘭亭的人大都已不知道此事，就連當時的人也常常把唐古本誤認為是定武本。在《蘭亭考》卷五中薛紹彭曾提到此古唐本：

> 舊見蘭亭書，鋒鋩者與所傳石本不類，世多疑之，嘗以唐人集右軍書校之，則出鋒宜為近真，蓋石本漫滅，不類其初也，辛未五月旦日。〔註17〕

由此可知當時薛紹彭看到的蘭亭序它的筆鋒和一般所傳世石刻不同，當時人都懷疑此本，而紹彭把唐人集右軍書蹟相比較，看出兩本運筆出鋒相同，所以認為此本是唐本，只是石本漫滅不像原來的樣子，所以大家就懷疑此本。

〔註16〕徐森玉〈寶晉齋帖考〉，《文物》，文物出版，1962年第十二期，頁16。
〔註17〕南宋・桑世昌《蘭亭考》卷五，輯入楊家駱主編《法帖考》（臺北：世界書局，民國77年），頁301。

《蘭亭考》卷六，南宋尤袤也說：

> 蘭亭舊刻，此本最勝而世貴定武本，特因山谷之論爾，余在中祕見
> 唐人臨本皆肥，以楊樗所藏，薛道祖所題本驗之，實唐古本也。而
> 近世以此爲定武則誤矣，余凡見前輩跋定武本，悉有依據，不敢
> 臆斷，其湍、流、帶、右、天五字皆損，後有見余所嘗見者，當自
> 識之，難以筆舌辨也。〔註18〕

據此可知尤袤認爲，他人常常誤把唐古本作爲薛紹彭的《定武蘭亭》而他在
中祕時見到唐人臨蘭亭序本時，它的用筆屬於肥筆結構，他把當時楊樗收藏
的薛道祖題的褉本對比相較之下，就是唐摹的拓片，尤袤曾看到前輩跋《定
武蘭亭》時湍流帶右天五字已毀損，而此唐摹本並無此狀況，所以這是當時
他曾親見的唐古本，並非別人誤談的《定武蘭亭》。

這卷是薛紹彭根據自己所藏的唐搨硬黃本摹刻入石的《唐摹蘭亭帖》（圖
7），《蘭亭考》卷十中有記錄河東薛紹彭《清閟堂》勒唐搨硬黃本，並且題在
文章之後其內容是：

> 文陵不載啓，古刻石已殘，鋒鋩久自滅，如出撅筆端，臨池幾人誤，
> 詎識筆意完，正觀賜榻本，尚或傳衣冠，茲實兵火餘，分派非殊源，
> 妙用無隱跡，神明當復還，祕藏懼不廣，模勒金石刊，庶幾將墜法，
> 可續後世觀，來者儻護持，何止敵璵璠（圖8）。〔註19〕

薛紹彭感慨蘭亭眞蹟已經殉葬，蘭亭古刻石也已殘壞，它的筆劃鋒鋩脫落，
好像是用撅筆所書寫，這樣豈能看到它原來的筆意？並認爲只有貞觀時期的
硬黃本，還保留了蘭亭眞蹟的筆意。但是經過兵馬的戰火，它與古刻本好像
是不同的脈絡但卻來自同一個源由；王羲之的書蹟在此表露無遺，只怕這珍
藏的法書不再流傳，所以把它模刻在石上，希望後人好好的學習，更何況它
的寶貴，豈止是春秋時代魯國的美玉所能比擬的！

從這題跋可以看到，薛紹彭對此唐摹本有非常崇高的評價，這卷唐摹宋
拓本在筆法結字等各方面和唐摹《神龍本》極爲相似〔註20〕，使我們對於現
存的唐摹墨蹟和王羲之的書法有了進一步的瞭解。現代學者啓功先生研究這

〔註18〕南宋・桑世昌《蘭亭考》卷六，收錄於楊家駱主編《法帖考》（臺北：世界書
局，民國77年），頁309。

〔註19〕南宋・桑世昌《蘭亭考》卷十，收錄於楊家駱主編《法帖考》（臺北：世界書
局，民國77年），頁340。

〔註20〕啓功《啓功叢書》（臺北：華正書局，民國80年），頁276～277。

卷清閟堂摹刻的法帖，認爲它的筆法姿態相當精緻，用筆結體大都能看到它的筆意，此帖不但是研究書法沿革的珍貴史料，亦是學習書法藝術借鑑的資料﹝註21﹞。而道祖的題跋用楷書題字，師法鍾繇與紹彭其它楷書的用筆不同，由此不禁令人想起薛氏收藏的《薦季直表》所給他的影響，在此自然流露出道祖在書法上的不同風格，除了二王行書研美流利之外，也仿效鍾繇的古樸渾厚，並非如書法史上所談的薛紹彭只限于二王書風，受到他們的侷限走不出其範圍。

　　此卷宋拓古唐本，卷上也是同樣經過古代鑑定家或收藏書畫的人，在上面簽名押署表示經他們的珍藏觀賞，這卷法帖上的「僧」字或「察」字即是經過梁代徐僧權和隋代姚察在蘭亭原蹟上所簽署，被摹揚人摹下，此事在桑氏《蘭亭考》卷十一便記載著：

　　　　唐硬黃本，薛紹彭勒唐榻本，第十四行僧字上有察字，且有鋒鋩。

　　　　又清閟堂本，後有紹彭二字。﹝註22﹞

薛紹彭在此卷留下他的簽名，表示曾經他鑑藏過。此卷後的薛道祖題跋與《蘭亭考》卷十所記錄的題跋與本卷相符合，在南宋時此卷又經游似所收藏，明清兩代又經晉王朱棡、項元汴，安岐、張若藹、吳榮光等收藏﹝註23﹞，所以在此卷上都有他們的收藏印章和題跋，可見薛紹彭此卷宋拓唐摹本是件流傳有序古今難得的法帖，此卷現藏於北京故宮博物院。

第四節　清閟堂帖所刻的孫過庭《書譜》

　　孫過庭是初唐著名的書法家，他寫的《書譜》議論精美文章宏偉，在古代藝術理論中堪稱千古傳誦不輟的書法名著，作品技藝精湛如張懷瓘《書斷》所說的：

　　　　草書憲章二王，工於用筆，儁拔剛斷，尚異好奇，然所謂少功用有

　　　　天材，眞行之書亞於草矣。﹝註24﹞

米芾《書史》也稱讚書譜甚有右軍法，清代王文治詩中也提及：

﹝註21﹞ 啓功《啓功叢書》（臺北：華正書局，民國 80 年），頁 276～277。

﹝註22﹞ 南宋・桑世昌《蘭亭考》卷十一，收錄於楊家駱主編《法帖考》（臺北：世界書局，民國 77 年），頁 352。

﹝註23﹞ 啓功《啓功叢書》（臺北：華正書局，民國 80 年），頁 278。

﹝註24﹞ 唐・張懷瓘《書斷》，收錄於《唐人書學論著》（臺北：世界書局，民國 77 年），頁 154。

　　墨池筆冢任紛紛，參透書禪未易論，細取孫公書譜讀，方知渠是過

　　來人。〔註25〕

由此可知書譜流傳至今，其筆法變化臻于出神入化，實是步二王之後爲中國

書法另一書聖。

　　書譜除了墨蹟本之外，其刻本見於著錄上亦不在少數，如明代王世貞《弇

州山人四部稿》卷一五四，談孫過庭石刻曾記錄著：

　　孫過庭書譜至妙品，唯寶臬評辭少損耳，其結構極得山陰遺意，石

　　刻亦有二種皆佳，其一宋時搨本然再經石矣，以故無缺文，而有誤

　　筆，其一國初從眞蹟摹石者，以故無誤筆而有缺文。〔註26〕

在明汪砢玉所著《珊瑚網》亦談孫過庭書譜石刻凡三〔註27〕，據現代學者朱

建新研究，書譜刻本至少十五種如：薛紹彭刻本、宋秘閣續帖本、宋太清樓

本、宋內府本、翻刻秘閣本、明文氏停雲館刻本、江陰刻本、舊本、武進橫

野洲鄭氏刻本、清安氏刻本、三希堂刻本，日本日下東藏本、日本三井子鑽

覆刻薛本、楷書本、臨摹本等約計十五種刻本〔註28〕，而薛刻本即末尾跋有

「元祐二年河東薛氏模刻」（圖9、10），是北宋薛紹彭清閟堂所刻的法帖之一。

　　由於《清閟堂帖》久已失傳，又加以著錄上書譜石刻爲墨蹟本盛名所掩，

所以石刻著錄往往輕描淡寫，即使宋代已有數種石刻也只記錄著書譜石刻凡

三短短數字。《弇州山人四部稿》所說的宋刻石，也無法知道是何人所刻。據

朱建新的研究他認爲薛紹彭清閟堂書譜刻本刻石較早，但見於著錄上則甚

晚，如清成親王《詒晉齋集》卷八書譜跋就提到：

　　祕閣續帖初搨不可得見，則此帖當以停雲初搨及安麓村本爲佳，不

　　知更有元祐二年河東薛氏撫刻本初搨在焉，其停雲剝闕處此皆全，

　　藏天津邵朗岩先生玉清處。〔註29〕

宋拓太清樓書譜王寶瑩跋文也談到：

　　書譜舊刻見存者有元祐河東薛氏本、大觀太清樓本，皆宋拓也，

〔註25〕清・王文治《夢樓詩集》（臺北：藝文書局，民國57年），頁16。

〔註26〕明・王世貞《弇州山人四部稿》（臺北：偉文圖書，民國65年），頁7026。

〔註27〕明・汪砢玉《珊瑚網》，輯入盧輔聖主編，《中國書畫全集》第五冊，頁888。

〔註28〕朱建新〈孫過庭書譜評考〉，輯入《孫過庭書譜箋證》（臺北：華正書局，民
　　　　國74年），頁17～23。

〔註29〕清・永瑆《詒晉齋集》卷八，輯入《叢書集成續編》一五七冊（台北：新文
　　　　豐出版，民國74年），頁109。

康熙間安麓村刻本盛有名，然直是宋人撫寫與原本波磔迥異，薛
刻傳拓久，往往缺中間一、二葉，日本覆薛刻亦然，乃從別本補足
……。〔註30〕

又從明顧從義舊藏宋拓本銅梁王瓘獲觀跋文中也提到

匋齋尚書既得安麓村所刻書譜原石，復收獲宋搨秘閣本及河東薛氏
本，今又得此亦宋拓善本，物聚所好，信不誣也，宣統紀元己酉二
月二十七日。〔註31〕

而上海求古齋書帖局在 1932 年出版了石印的安儀周刻本，初拓並請康有爲書
跋，康氏亦跋云：

過庭書譜據庚子消夏記謂上下兩卷，今流傳者祇上卷。祕閣、太
清樓、薛紹彭、停雲館、安麓村諸刻本除文本、安本外已不易得
……。〔註32〕

由此可見書譜薛刻本的盛行是晚清時的事，正如清末民初甲骨、漢簡的出土，
雖晚卻有其重要的價值。

據現代學者啓功先生研究薛紹彭書譜刻本，認爲薛刻本石刻高與《大觀
帖》相等，行式與宋太清樓刻眞本殘冊相同，推知薛紹彭刻本源於宋刻。起
首處有小楷一行曰：「唐孫過庭《書譜》」而它所根據的底本是一種半頁五行
的標冊本，頁中有殘缺的字，刻時用細雙線鈎出缺痕。此本殘缺處常呈現對
稱的狀況，是原底本折縫處蛀損和磨傷的。中間的字也有因筆劃缺損而有刻
成的誤字，如「務脩其本」之本字豎劃下半未刻，而成草書的「書」字，這
是由於底本不清楚所造成的筆誤〔註33〕。薛刻本的重要性按徐邦達先生考
證，今傳本眞蹟中間自漢末伯英以下缺少一百七十三字，是依「元祐二年河
東薛氏本」補眞蹟之缺失，今墨蹟本有殘缺，太清樓眞本無全冊，他認爲談
起《書譜》之文詞和字形大概者以此本較爲完備。〔註34〕

關於薛刻本現代學者至今仍有許多不同的意見，由於缺乏其它論著證

〔註30〕《宋拓太清樓書譜》（上海：有正書局印行，民國 8 年），頁 53。

〔註31〕藤原楚水《訳註書譜、續書譜之研究》（日本：株式會社省心書房，民國 62
年），頁 79。

〔註32〕李維思〈淺談孫過庭書譜的幾種版本〉，《書譜》第十一期，民國 65 年 6 月，
頁 8～13。

〔註33〕啓功〈孫過庭書譜考〉，《文物》，1964 年第二期，頁 24。

〔註34〕徐邦達《古書畫過眼要錄》（湖南：湖南美術出版社，民國 76 年），頁 64～
65。

據，所以中外學者看法不盡相同，這些學者的討論大約有以下幾種看法，例如：

朱建新先生考證，他認爲今傳本眞蹟所缺少的字數，薛刻本則俱全。在用筆方面眞蹟多用偏鋒、草率處未免傷於急速，所以唐人張懷瓘、竇臮的評論沒有不帶些微詞；而薛刻本則全用中鋒、溫柔敦厚，不減右軍之風采，雖異眞面，實有冰水青藍之感。在布白方面，眞蹟本行間稍嫌太密，而薛刻本則呈現出一種風神閒逸的韻味。在用筆方面，宋拓太清樓劉鶚（鐵雲）他的跋文也和朱建新先生持相同的意見，他們都認爲：

> 明以後刻本如停雲館、如安麓村，如三希堂等，所據皆偏中互用之筆，惟薛紹彭刻於元祐年者，純用中鋒，與此符合。據此則爲宋太清樓帖同皆是宋刻。〔註35〕

按學者徐邦達先生研究薛刻本應是從另一臨寫本上摹刻，所刻的時間應在宋或元中期以前，未損缺時筆劃部位與墨蹟大不相同，他認爲此本是否就是吳升在大觀錄上所說的黃牋上的元人臨本，但此本補眞蹟本之缺失，所以有它一定的參考價值。〔註36〕

大陸學者啓功先生雖認爲薛刻本應爲宋刻本，但他認爲「元祐二年河東薛氏模刻」之題字可能是僞款，而持疑問的看法。他並認爲薛本與江陰曹驤刻本處處相同，極可能同出一帖或是薛石刻易換主人，復歸曹氏這種易主的可能性很大。」〔註37〕

日本學者中田勇次郎認爲元祐二年（1087）薛氏之摹刻本，是否爲該年所刻，雖然有疑點，但米芾時書譜之名已爲人所知；況且羅振玉在元祐本跋中，記載此一拓本與他所藏宋之蔡忠惠公（蔡襄）臨本相符合。由此顯示在北宋時書譜即廣爲流傳，並且眞蹟本非僅此一本。清時吳升之《大觀錄》著錄有與此完全不同之眞蹟本，且無殘缺，其解說中並記載尙有宋初人之臨本，以及元人之臨本〔註38〕，總之，把薛刻本與眞蹟本相比較，既無錯簡亦無中間之一百六十六字及三十字之脫文，中田勇次郎並認爲薛刻本書法有唐

〔註35〕朱建新《孫過庭書譜箋證》（臺北：華正書局，民國74年），頁18～23。

〔註36〕徐邦達《古書畫過眼要錄》（湖南：湖南美術出版社，民國76年），頁64～65。

〔註37〕啓功〈孫過庭書譜考〉，《文物》，1964年第二期，頁24。

〔註38〕清・吳升《大觀錄》卷二，國立中央圖書館出版（臺北：漢華文化事業公司印，民國59年），頁153。

人學習二王草書之古雅清潤趣味，與眞蹟本過於奔放、縱逸之處不同。所以他認爲薛刻本字體與現墨蹟本不同，行間字數也不相似；因而元祐本可能係根據另一本同形式之眞蹟本所刻，此本既無錯落且字體亦頗完好，同時對於上石的時間也尋找不出足以否定元祐二年之說，故不應否定其價值。〔註39〕

　　除以上學者的觀點之外，翻刻薛刻本書譜的法帖亦不少，如下所列：

　　江陰曹驂刻本：全帖與薛本處處相同，惟無「垂拱三年寫記」一行及無「元祐二年河東薛氏模刻」，而有嘉靖二十二年江陰曹驂跋。〔註40〕

　　《停雲館帖》本，明·文徵明集刻法書卷三爲《書譜》，前半與薛、曹本相同，凡薛、曹之缺字此無不缺。而薛、曹本之殘存半字處此俱刪之，此刻應是用薛、曹一類之本補成的。〔註41〕

　　《玉烟堂帖》本，明海寧陳氏集刻古法者，中收《書譜》出于薛、曹一類之本，殘缺處與薛、曹本俱同。〔註42〕

　　此外尚有日本韓天壽復刻薛本、貫名海屋木板復刻薛本、三井子鑽復刻薛本等。〔註43〕

　　從上面的敘述，儘管中外學者對清閟堂所刻的孫過庭書譜，所持的意見不儘然相同，但都一致肯定其對墨蹟本的重要性，尤其在墨蹟本尚未公諸於世前，藉著刻帖的流傳，對於我國的書法藝術和理論的發展，皆有它卓越的貢獻；而「河東薛刻本」補今墨蹟傳本的缺失，和從其他翻刻薛刻本的法帖方面來探討，它所扮演的關鍵角色是不容許我們對它有所輕忽的。

〔註39〕 日·中田勇次郎等編戴蘭村譯《書道全集》第八卷唐Ⅱ（臺北：大陸書店，民國89年），頁170。
〔註40〕 啓功〈孫過庭書譜考〉，《文物》，1964年第二期，頁24～25。
〔註41〕 啓功〈孫過庭書譜考〉，《文物》，1964年第二期，頁24～25。
〔註42〕 啓功〈孫過庭書譜考〉，《文物》，1964年第二期，頁24～25。
〔註43〕 啓功〈孫過庭書譜考〉，《文物》，1964年第二期，頁24～25。

第三章　薛紹彭書蹟

　　書法史上一般僅記載薛道祖因定武蘭亭留名於世，對於其書法的成就在著錄上往往是輕描淡寫。北宋米芾的《書史》只記錄他與米芾收藏晉唐書畫古蹟之情形〔註1〕，南宋高宗在其書論《翰墨志》中稱頌薛氏「繼蘇、黃、米、薛，筆勢瀾翻，各有趣向。」〔註2〕岳珂的《寶眞齋法書贊》中讚揚他書名亞於米芾〔註3〕，並記錄一些薛紹彭的信札詩帖。元代危素、虞集等人稱讚他「超越唐人獨得二王筆意者莫紹彭若也」〔註4〕，元四家之一的倪雲林更畫有「清閟閣圖」〔註5〕畫己像於其中依循薛道祖之清閟閣抒志。到了明清歷經戰火的摧殘，時光的流荏已鮮有人知道薛氏的作品。本章主要探討薛紹彭的書蹟，除了收集各博物館所收薛氏的墨蹟作品和各地所存他的碑刻作品之外，對於著錄上所記載關於他的書蹟，和博物館所收的存疑作品等，皆是我們研究薛紹彭書法的重要方向；依著這樣的觀點，本章節乃著重於整理、收集各個時期有關薛氏的書蹟，分爲墨蹟、碑刻、法帖、著錄上所載的書蹟和存疑作品

〔註1〕宋・米芾《書史》，《叢書集成新編》五十一冊（臺北：新文豐出版，民國74年），頁232。

〔註2〕宋・趙構《翰墨志》，輯入《宋元人書學論著》（臺北：世界書局，民國81年），頁88。

〔註3〕宋・岳珂《寶眞齋法書贊》，楊家駱主編《藝術叢編》第一集（臺北：世界書局印行，民國70年），頁189。

〔註4〕清・孫岳等編《佩文齋書畫譜》卷七十八（臺北：新興書局，民國58年），頁1878。

〔註5〕清・孫承澤《庚子銷夏記》收錄《中國書畫全書》第七冊（上海：上海書畫出版社，民國83年），頁760。又記：「薛道祖有清閟閣，黃伯思有雲林堂，倪皆兩襲之，清閟尤勝。」

等五部份來探討。

第一節　墨蹟作品

薛紹彭現存的墨蹟，至目前可見的大約有七件作品，其收藏情形除《晴和帖》收藏於北京故宮博物院，其餘六件《雜書》（四帖）、《昨日帖》、《詩帖》、《致伯充太尉尺牘》、《元章召飯帖》、《危塗帖》等皆爲臺北國立故宮博物院所珍藏。除了上述之作品之外，臺北故宮仍有二件存疑作品將於第五節單獨討論，本節略就上述現存流傳至今的墨蹟作品加以分析並探討其流傳經過。

（一）雜　書（圖 11、12）

《雜書》共四則即《雲頂山詩帖》、《上清連年帖》、《左綿帖》、《通泉帖》此四帖同爲一卷。紙本，此卷縱長 26.1 公分，橫長 303.5 公分，本幅行書凡八十五行，每行字數不一，引首紙本縱 26.3 公分，橫 128.4 公分，拖尾紙本縱 27.2 公分，橫 277.8 公分〔註6〕，約成書於 1101 年。

此卷行書第一則爲《雲頂山詩帖》（圖 13），用砑花紙書，款署建中靖國元年（1101）七月二十四日翠微居士題。款上鈐「三鳳圖書合寶」印，款下右角處有小字一行云「孫男仲邕寶藏」下又鈐二印「三鳳後人」「仲邕」。按南宋岳珂《寶眞齋法書贊》中所錄薛紹彭書簡帖上有「三鳳圖書合寶」之印，又其中《薛道祖清閟閣詩帖》談到薛氏自稱「河東三鳳後人」〔註7〕由此二印皆應爲薛氏之印。幅前有「貞元」聯印一印，乃明代王世貞之印，此帖詩中間接紙處有「孫氏」「副騑書府」及「薛氏圖書」三印，「孫氏」爲清孫承澤之印，「薛氏圖書」印在《寶眞齋法書贊》中《薛道祖秘閣詩帖》後的贊中，岳珂談到此卷上有「御府紹興印二，半印一，薛氏印七，……」「薛氏圖書」〔註8〕應爲他的印章之一。《雲頂山詩帖》的款題翠微居士左下方接紙處小字一行寫「孫男仲邕寶藏」，在《寶眞齋法書贊》中《薛道祖寄黃魯直詩帖中》

〔註6〕莊尚嚴編《宋薛紹彭墨蹟，故宮法書第十二輯》（臺北：國立故宮博物院，民國 71 年），頁 20。
〔註7〕宋・岳珂《寶眞齋法書贊》，楊家駱主編《藝術叢編》第一集（臺北：世界書局印行，民國 70 年），頁 192。
〔註8〕宋・岳珂《寶眞齋法書贊》，楊家駱主編《藝術叢編》第一集（臺北：世界書局印行，民國 70 年），頁 192。

最後題款「建中靖國元年，中和合江縣」，另又「男經孫仲邕等永寶」岳珂並
贊曰：

> 詩以情寄，而拳拳乎子姪之示，又使之寶而勿棄，亦足以見其得
> 意！〔註9〕

可知此帖是薛紹彭留給其兒子薛經，孫子仲邕永遠保存的書札。「副駙書府」
之印是南宋理宗時（1225～1264）副馬都尉楊鎮之印，此印與其曾收藏的唐
歐陽詢《夢奠帖》卷上之印相仿。〔註10〕

　　第二則爲《上清連年帖》（圖14）。款署紹彭再拜。款上鈐「清閟閣書」
一印。此帖由三紙相連，接縫處鈐上「鑑賞所珍」印，「孫氏」印，「紹興」
聯璽印，「副駙書府」印，「清閟閣書」一印。「紹興」聯璽印即南宋高宗之印
璽。「孫氏」即清孫承澤印〔註11〕，而「鑑賞所珍」之印的大小尺寸筆畫結構
風格、形似「清閟閣書」之印，應爲薛紹彭的印章之一。

　　第三則爲《左綿帖》（圖15），其詩爲函謝晉伯惠贈青松並作詩述意，款
署紹彭上，幅前與《上清連年帖》接縫印爲「孫氏」一印，「紹興」聯璽半
印，「副駙書府」全印，「鑑賞」半印，幅後接縫鈐有「副駙書府」一完整
印。〔註12〕

　　第四則爲《通泉帖》（圖16），爲薛紹彭與巨濟（劉涇）和詩所作，信中
談通泉字效法王羲之官奴帖，天天臨池書寫恨不如二王字。此帖無款識，幅
後接縫處「副駙」及「鑑賞」兩半印外，有「乾坤清賞」及「有明王氏圖書之
印」〔註13〕，此二印與王世貞跋「趙孟頫行書靈隱大川濟禪師塔銘卷」〔註14〕
所鈐之印相同（此卷現藏上海博物館），故應同爲王世貞之印。

　　此卷引首爲李東陽篆書「薛道祖墨跡」五字，款署「西涯」下鈐「賓之」
一印，前隔水有梁清標「蕉林居士」、「蕉林祕玩」二印，拖尾題跋共八則，

〔註9〕　宋・岳珂《寶眞齋法書贊》，楊家駱主編《藝術叢編》第一集（臺北：世界書
　　　　局印行，民國70年），頁195。
〔註10〕　穆棣《八柱本《神龍蘭亭》墨跡考辨》中考證楊鎮之印爲「副駙書府」，此文
　　　　收錄於《蘭亭論集》（蘇州：蘇州大學出版，民國88年），頁345～359。
〔註11〕　莊尚嚴編《宋薛紹彭墨蹟，故宮法書第十二輯》（臺北：國立故宮博物院，民
　　　　國71年），頁20。
〔註12〕　圖錄見莊尚嚴編《宋薛紹彭墨蹟，故宮法書第十二輯》（臺北：國立故宮博物
　　　　院，民國71年），頁10。
〔註13〕　莊尚嚴編《宋薛紹彭墨蹟，故宮法書第十二輯》（臺北：國立故宮博物院，民
　　　　國71年），頁20。
〔註14〕　元・趙孟頫《墨蹟大觀》（上海：上海人民美術出版社，民國84年），頁366。

首爲明·李東陽跋，款署「長沙李東陽」，鈐印三「長沙」、「賓之」、「七十一峰深處」〔註15〕；李東陽（明正統十二年至正德十一年，1447～1516）字賓之，號西涯，壽村逸叟，藉貫湖南茶陵。次爲明·周天球跋，周天球爲明正德九年至萬曆二十三年（1514～1595）人，字公瑕，號群玉山人、群玉山樵。跋後所鈐之印「周氏公瑕」、「群玉山人」皆爲其印。依次爲明·黃姬水之跋（黃爲明正德四年至萬曆三十三年，1509～1605）鈐上「黃孟」「漢徵君後」二印〔註16〕。第四爲彭年（明弘治十八年至嘉靖四十五年，1505～1566）號隆池、隆池山人、隆池山樵。跋款署「隆池山樵彭年題」，而在題「字」之下又補一「妙」字，並鈐上「舊吳」「彭氏孔嘉」二印〔註17〕。第五爲明文嘉跋，文嘉（明弘治十四年至萬曆十一年，1501～1583，字休承）款署「嘉靖甲子八月，元美按察携示命題因書，茂苑文嘉」並鈐「肇錫余以嘉名」「文休承氏」〔註18〕。第六爲王世貞題，款署「瑯玡王世貞收藏題」並鈐二印「元美」「天弢居士」。第七爲隆慶己巳夏六月嶺南黎民表、武林呂需、吳門沈伯譽同觀，並鈐「黎惟敬氏」「瑤石居士」〔註19〕二印。第八爲明王世貞於重裱後再跋，跋前並鈐上二官印，一爲「太僕寺印」印上書有「萬曆甲戌中秋日記」八字（甲戌爲萬曆二年，1574），一爲「撫治鄖陽等處關防」印上書有「乙亥中秋日記」六字（乙亥爲萬曆三年，1575），此二印鈐蓋之時，當在王氏重裝之前。按明史，王世貞以廣西右布政使入爲太僕卿，又以副都御史撫治鄖陽，故每於所藏畫中，鈐太僕、鄖陽二印。跋後款爲「萬曆己卯伏日重裝，世貞題」並鈐上「元美」「弇州山叟」二印〔註20〕。其它收藏印爲「清宮鑒藏寶璽」五璽，另外並有孫承澤（明萬曆二十年至清康熙十五年人，1592～1676）的「北平孫氏硯山齋圖書」、梁清標（明泰昌元年至清康熙三十年人，1620～1691）

〔註15〕圖錄見莊尚嚴編《宋薛紹彭墨蹟，故宮法書第十二輯》（臺北：國立故宮博物院，民國71年），頁13。

〔註16〕圖錄見莊尚嚴編《宋薛紹彭墨蹟，故宮法書第十二輯》（臺北：國立故宮博物院，民國71年），頁15。

〔註17〕圖錄見莊尚嚴編《宋薛紹彭墨蹟，故宮法書第十二輯》（臺北：國立故宮博物院，民國71年），頁15。

〔註18〕圖錄見莊尚嚴編《宋薛紹彭墨蹟，故宮法書第十二輯》（臺北：國立故宮博物院，民國71年），頁16。

〔註19〕圖錄見莊尚嚴編《宋薛紹彭墨蹟，故宮法書第十二輯》（臺北：國立故宮博物院，民國71年），頁17。

〔註20〕圖錄見莊尚嚴編《宋薛紹彭墨蹟，故宮法書第十二輯》（臺北：國立故宮博物院，民國71年），頁18。

的「蒼巖」、「蒼巖子」「觀其大略」「冶溪漁隱」等印。

　　此卷歷經明、汪砢玉的《珊瑚網》卷六、張丑《清河書畫舫》、郁逢慶《郁氏續書畫題跋記》卷六，清孫承澤《庚子銷夏錄》卷一，吳升《大觀錄》卷三，卞永譽《式古堂書畫彙考》卷三，《佩文齋書畫譜》卷九十三，《石渠寶笈三編》、《故宮書畫錄》等書著錄〔註21〕。從以上著錄來看皆記載四帖合卷，此四帖應在明代流傳之前已合爲一卷，從墨蹟作品來看，第二帖《上清連年帖》、第三帖《左綿帖》與第四帖《通泉帖》接紙處皆有「副駙書府」全印，此印爲南宋理宗（1225～1264）副馬都尉楊鎭之印，在元‧袁桷所著的《清容居士集》卷四十六，《題薛紹彭帖》中談到他在駙馬都尉楊公家見其收藏道祖書一巨卷〔註22〕。由此可知，此三帖應在南宋末時已合爲一卷；至於《雲頂山詩帖》雖墨蹟作品上亦鈐上「副駙書府」之印，但與《上清連年帖》接紙處卻無全印，不知是重裱時被裁或稍晚才合爲一卷。此卷有宋高宗之「紹興」聯璽曾經南宋內府收藏，卷上無元明宮廷印璽，知元明兩代已流出宮外，元時不知爲何人所藏，在明李東陽（1447～1516）跋中只知見於水村陸公處，嘉靖甲子八月既望時（即嘉靖四十三年，1564），周天球與王世貞同遊西山，王世貞出示此卷同觀賞之後並借觀於黃姬水、彭年、文嘉等人並題跋。作品除有王氏兩跋及收藏印記外，並於重裝跋前鈐兩官印（前述的「太僕寺印」和「撫治鄖陽等處關防」二印），至清代則先後爲孫承澤（1592～1676）、梁清標（1620～1691）、汪令聞等諸人收藏。至清嘉慶時始進入宮中，並鈐上「清宮鑑藏寶璽」、「嘉慶御覽之寶」、「嘉慶鑑賞」之後也鈐上乾隆的「三希堂精鑑璽」、「宜子孫」、「石渠寶笈」、「寶笈三編」等印〔註23〕。（此帖釋文見附錄一）

（二）晴和帖

　　《晴和帖》（圖17）深牙色紙本，行草書共十行，縱25公分，橫34.8公分，現藏於北京故宮博物院〔註24〕。此帖經過明‧都穆（1458～1525）所撰

〔註21〕徐邦達《古書畫過眼要錄》（湖南：湖南美術出版，民國76年），頁372。
〔註22〕元‧袁桷《清容居士集》卷四十六，四部備要，據明刻本校刊（臺北：中華書局），頁6。
〔註23〕莊尚嚴編《宋薛紹彭墨蹟，故宮法書第十二輯》（臺北：國立故宮博物院，民國71年），頁20。
〔註24〕王連起編《宋代書法》（上海：上海科學技術出版社，商務印書館，民國84年），頁142。

《寓意編》，明・朱存理（1444～1513）《鐵網珊瑚》所記錄，再經明末清初吳其貞（崇禎至康熙朝人）所著《書畫記》、顧復（明末清初人，書成於康熙三十一年，1692）《平生壯觀》，和卞永譽（1645～1712）《式古堂書畫彙考》所著錄〔註25〕。此帖爲書札，內容是致大年太尉的一封信札，信中談到向大年借畫和借墨的事，故又名爲《大年借墨帖》；據大陸學者徐邦達先生《古書畫過眼要錄》考證，大年太尉即宋的宗室趙令穰〔註26〕，談借畫歸還並借承晏和張遇作的墨，希望能借來觀賞，並以《異熱帖》作爲交換，此帖釋文爲：

> 紹彭啓，多日途中不得少款爲慊。晴和想起居佳安，二畫久假，上
> 還希檢收。許借承晏、張遇墨，希示一觀，千萬，千萬。承晏若得
> 眞玩，雖《異熱帖》亦可易。更俟續布，不具。紹彭再拜，大年太
> 尉執事，二十八日。

本幅末下角鈐上薛紹彭的「清閟閣書」朱文大印一方後無題跋，有王世貞、許烈等家鑑藏印五方，半印四方。前有宋高宗「紹興」連珠半印和王世貞「貞元」連朱半印，可知此帖南宋時經過宮內的收藏，可能於元時流於宮外，歷經明清至今才又入北京故宮博物院。

從歷代著錄可以看出此帖的一些端倪，此帖原爲三帖合卷之一帖，原有元人題跋但現大都已散佚，到目前只存一帖。在明朱存理的「鐵網珊瑚」的紀錄中清楚地指出：薛道祖三帖（晴和帖、二像帖、隨事吟帖）三帖後有趙孟頫，蕀壁金應桂題，居仁跋，而金應桂所題如下：

> 此晴和、二像、隨事吟三帖，予咸淳甲戌（1274）曾觀，今復觀于
> 伯雨書室，俯仰間二十有九年，如天津橋上一見李白，喜可知也，
> 大德壬寅（1302）清明日，蕀壁金應桂題。〔註27〕

由此可知《晴和帖》於大德壬寅年（1302）是三帖卷中之一帖。在明代王世貞的《弇州山人續稿》卷中《薛道祖三帖卷》裡提到：

> 惟晴和、二像、隨意吟三帖不謂復觀。此眞足以軒輊六朝，追蹤漢
> 魏……而家馭自留都報以見貺。〔註28〕

〔註25〕徐邦達《古書畫過眼要錄》（湖南：湖南美術出版，民國76年），頁374～375。
〔註26〕徐邦達《古書畫過眼要錄》（湖南：湖南美術出版，民國76年），頁374。
〔註27〕明・朱存理《鐵網珊瑚》，國立中央圖書館出版（臺北：漢華文化事業股份有限公司印行，民國59年），頁290。
〔註28〕明・王世貞《弇州山人續稿》（臺北：文海出版，民國59年），卷一六一，頁

在明末清初顧復的《平生壯觀》中寫著「大年太守札，黃紙，草書瘦勁。與大年借墨在二十名公卷中。」〔註29〕從這裡可知，此帖在明代經王士貞所藏，之後和以前的三帖卷分割成爲一帖，並和宋代名賢集爲一大卷的書蹟。在汪砢玉的《珊瑚網》〔註30〕和顧復的《平生壯觀》〔註31〕也都記錄此帖在《二十名公卷》中到了《式古堂書畫彙考》的記錄仍爲《薛道祖三帖》應是抄錄前代的著作。綜觀以上，我們可以知道《晴和帖》原爲三帖卷，在南宋時經過高宗內府收藏。在元時有趙孟頫、金應桂所跋，復爲倪雲林所得，在明時爲沈周所收；並經王世貞收藏。明末此帖分開爲一帖並輯入「宋二十名賢翰墨卷」中，經過清代易手又單獨爲一卷，現藏北京故宮。（薛道祖三帖另二帖《二像帖》、《隨事吟帖》見附錄二）

（三）昨日帖

《昨日帖》（圖 18）本幅草書紙本，凡七行，每行字數不一。尺寸是縱26.9 公分，橫 29.5 公分。現藏於臺北故宮，此帖歷代著錄於明汪砢玉（1587～？）《珊瑚網》，清代卞永譽（1645～1712）的《式古堂書畫彙考》和安岐（1683～1744）的《墨緣彙觀》，並著於《石渠寶笈續編》乾清宮（宋人法書第二冊之一）。並刻入《三希堂法帖》第十六冊及《戲鴻堂帖》卷十四〔註32〕。此信札爲草書墨蹟，是敘述米南宮欲來閱古書並訪詩友，薛紹彭約請朋友偕行的短札，此帖的釋文爲：

> 昨日得米老書，云欲來早率吾人過天寧素飯，飯罷閱古書，然後同
> 訪彥昭；想亦嘗奉聞左右也，侵晨求見，庶可偕行，幸照察。紹彭
> 再拜。

此帖上有明代黃琳（約明弘治間人，約 1488～）的「琳印」一方，並有明項元汴（1525～1590）的收藏印「神品」「平生眞賞」「墨林秘玩」「項元汴印」「子孫永保」「退密」（半印）等六方印。中間易手爲陳定收藏（約明崇禎至

〔註29〕清・顧復《平生壯觀》（臺北：漢華文化事業股份有限公司出版，民國 60 年），頁 75。

〔註30〕明・汪砢玉《珊瑚網》，收錄於《中國書畫全書》第五冊（上海：上海書畫出版社，民國 83 年），頁 920。

〔註31〕清・顧復《平生壯觀》（臺北：漢華文化事業股份有限公司出版，民國 60 年），頁 75。

〔註32〕《秘殿珠林・石渠寶笈》續編：石渠寶笈（一）（乾清宮藏第八），國立故宮博物院印行，民國 60 年 10 月，頁 455。《宋人法書》第二冊，第十七帖。

清康熙初，約 1628～？）並鈐上「陳定書印」及「陳定平生眞賞」印二方，
又經過清安岐（1683～1744）收藏，上鈐有「儀周鑑賞」「無恙」「圖書府」
印三方。帖首右下角又有一半印，印文內容模糊不可辨，最後入清宮記錄於
乾清宮。〔註33〕

　　從歷代的著錄上來看，此幅作品從北宋末年到元代，似乎不知爲何人所
收藏，至明代經過黃琳、項元汴的手中，後汪砢玉的《珊瑚網》並記載他家
藏宋人墨蹟共四十則，其中一帖爲薛紹彭的《昨日帖》〔註34〕。在《墨緣彙
觀》上也提到此帖

　　　　草書七行，戲鴻堂曾刻，首書昨日得……，帖前下角有一半鈐舊印，
　　　　內有項氏及黃琳、陳定等印。〔註35〕

可見此帖在明代時是翰墨合卷，到安岐才分爲一帖，到了清宮又編入《宋人
法書》冊中。

（四）詩　帖

　　《詩帖》（圖 19、20）本幅行書，七言絕句三首，凡十二行，每行字數不
一，紙本縱 27.3 公分，橫 31.2 公分，款署「紹彭」無印記〔註36〕，現藏臺北
國立故宮博物院，此帖歷代著錄於清安儀周《墨緣彙觀》卷上，卞永譽《式
古堂書畫彙考》卷三，吳升《大觀錄》卷四，《石渠寶笈三編》延春閣等著
錄。〔註37〕

　　此幅爲《宋賢書翰》冊中第五幅，首頁有籤標「薛道祖」三字，釋文如
下：

　　　　簇簇深紅間淺紅，苦才多思是春風，千村萬落花相照，盡日經行錦
　　　　繡中。
　　　　村落人間桃李枝，無言風味亦依依，可憐憔悴蓬蒿底，蜂蝶不知春
　　　　又歸。

〔註33〕《秘殿珠林·石渠寶笈》續編：石渠寶笈（一）（乾清宮藏第八），國立故宮
　　　　博物院印行，民國 60 年 10 月，頁 455。《宋人法書》第二冊，第十七帖。
〔註34〕明·汪珂玉《珊瑚網》，輯入《中國書畫全書》第五冊（上海：上海書畫出版，
　　　　民國 83 年），頁 771～772。
〔註35〕清·安岐《墨緣彙觀》，輯入楊家駱主編《書畫錄》（上）（臺北：世界書局，
　　　　民國 77 年），頁 465。
〔註36〕莊尚嚴編《宋薛紹彭墨蹟，故宮法書第十二輯》（臺北：國立故宮博物院，民
　　　　國 71 年），頁 24。
〔註37〕徐邦達《古書畫過眼要錄》（湖南：湖南美術出版，民國 76 年），頁 374。

十日狂風桃李休，常因酒盡覺春愁，泰山爲麴釀滄海，料得人間無
白頭。紹彭。

《詩帖》此幅分書二紙。第一紙上鈐有「珍繪堂記」、「孫承澤印」及「安氏
儀周書畫之章」等三印，第二紙除孫氏、安氏之外，又有「德壽宮書籍印」
及「張鏐」二印〔註38〕。按德壽宮一印爲南宋高宗印璽，此幅在南宋時爲內
府所藏，至元、明時流於宮外，著錄上並無記載爲何人收藏至清時先後爲孫
承澤和安岐二氏所有，在安儀周《墨緣彙觀》卷上，題爲《薛紹彭三詩帖》
〔註39〕。在《石渠寶笈》三編記載《宋賢書翰》題跋爲海寧陳奕禧，于戊子
八月二十五日（1708）爲麓村長兄（安岐號）跋，跋文中談到「此冊宋名賢
眞蹟二十二件，兼蘇黃米蔡盡有」〔註40〕，此帖應是安岐收藏聚爲宋賢書翰
一冊，後安氏收藏之書蹟入清宮流傳至此。

（五）致伯充太尉尺牘

《致伯充太尉尺牘》（圖 21）本幅草書凡八行，每行字數不一，紙本縱
23.6 公分，橫 29.7 公分，現藏臺北國立故宮博物院〔註41〕。此帖歷代著錄於
清顧復《平生壯觀》卷二，安岐《墨緣彙觀》卷上，阮元《石渠隨筆》卷一
〔註42〕，《石渠寶笈續編》乾清宮《宋十二名家冊》之一，並刻于《三希堂法
帖》第十六冊和《快雪堂帖》〔註43〕。此爲尺牘一則，款署「紹彭再拜伯充
太尉」爲《宋十二名家法書》冊之第八冊，籤標爲《宋薛脩撰紹彭書》，幅後
下方又有一籤云「薛紹彭伯老帖墨蹟，三希堂所刻與快雪堂帖相等」。按此籤
所云爲「伯老帖」實爲「伯充帖」之誤，按米元章九札信之一亦有《致伯充
尺牘》即趙伯充之名，趙氏似爲宋宗室與薛氏同好喜藏晉宋法書各畫〔註44〕。

〔註38〕圖錄見莊尚嚴編《宋薛紹彭墨蹟，故宮法書第十二輯》（臺北：國立故宮博物
　　　院，民國71年），頁24。
〔註39〕清·安岐《墨緣彙觀》，輯入楊家駱主編《書畫錄》（上）（臺北：世界書局，
　　　民國77年），頁465。
〔註40〕故宮博物院影印，《秘殿珠林，石渠寶笈三篇，石渠寶笈（五）》（臺北：國立
　　　故宮博物院，民國60年），頁2503、2507～2508。
〔註41〕莊尚嚴編《宋薛紹彭墨蹟，故宮法書第十二輯》（臺北：國立故宮博物院，民
　　　國71年），頁26。
〔註42〕徐邦達《古書畫過眼要錄》（湖南：湖南美術出版，民國76年），頁376。
〔註43〕《秘殿珠林·石渠寶笈》續編：石渠寶笈（一）（乾清宮藏第八），國立故宮
　　　博物院印行，民國60年10月，頁475。
〔註44〕莊尚嚴編《宋薛紹彭墨蹟，故宮法書第十二輯》（臺北：國立故宮博物院，民
　　　國71年），頁26。

此信札因前句「欲出得告慰甚」，又《墨緣彙觀》著錄作「得告帖」故又稱此帖爲《得告帖》〔註 45〕。內容敘述借觀黃居寀之畫並附還方壺之事，此帖釋文爲：

> 紹彭再拜，欲出得告慰甚，審起居佳安，壺甚佳，然未稱也，芙蓉在從者出都後得之，未嘗奉呈也，居寀若是長禎即不願看，橫卷則略示之，幸甚，別有奇觀無外，紹彭再拜，伯充太尉，方壺附還。

此幅上有「安儀周家珍藏」印又「殿印」半印各一，文中「禎」字缺末筆，是避宋仁宗趙禎名諱，當是薛氏在元祐、紹聖間於汴京時所書〔註 46〕。此帖似乎歷代爲私人所收藏，至明清時才著名於世，清・顧復《平生壯觀》讚賞此帖《伯老（伯充）》一札如錐畫沙，骨勝於肉〔註 47〕。《墨緣彙觀》記錄此帖《得告帖》淡黃紙本，草書八行，結體精美全法二王書法，並說明此帖刻於明代馮銓（1595～1672）（與孫承澤同期之收藏家）所輯的《快雪堂帖》似乎曾爲其所收藏〔註 48〕，之後爲安岐所得，後安氏藏品大都歸清宮，此帖自此便記錄於《秘殿珠林・石渠寶笈續編》〔註 49〕並刻于乾隆皇帝的《三希堂法帖》流傳迄今。

（六）元章召飯帖

《元章召飯帖》（圖 22）本幅行書，凡七行，每行字數不一，紙本縱 28 公分，橫 38.4 公分，現藏臺北故宮。歷代著錄於《石渠寶笈續編》寧壽宮《宋賢牋牘》中的第二冊〔註 50〕，並刻於《三希堂法帖》第十六冊。〔註 51〕

信札內所稱「巨濟」者乃劉涇，據元・袁桷所著的《清容居士集》謂紹彭與米芾、劉涇爲三友，朝夕議論晉唐書蹟圖畫〔註 52〕，此幅尺牘是薛紹彭

〔註45〕 清・安岐《墨緣彙觀》，輯入楊家駱主編《書畫錄》（上）（臺北：世界書局，民國 77 年），頁 465。
〔註46〕 徐邦達《古書畫過眼要錄》（湖南：湖南美術出版，民國 76 年），頁 376。
〔註47〕 清・顧復《平生壯觀》（台北：漢華文化事業股份有限公司出版，民國 60 年），頁 76。
〔註48〕 清・安岐《墨緣彙觀》，輯入楊家駱主編《書畫錄》（上）（臺北：世界書局，民國 77 年），頁 465。
〔註49〕 《秘殿珠林・石渠寶笈》續編：石渠寶笈（一）（乾清宮藏第八），國立故宮博物院印行，民國 60 年 10 月，頁 475。
〔註50〕 《秘殿珠林・石渠寶笈》續編：石渠寶笈（五）（乾清宮藏第八），國立故宮博物院印行，民國 60 年 10 月，頁 2854。
〔註51〕 容庚《叢帖目》第一冊（香港：中華書局香港分局，1981 年），頁 436。
〔註52〕 元・袁桷《清容居士集》卷四十六，四部備要，據明刻本校刊（臺北：中華

寫給朋友一起品茶，並攜帶晉帖與他們一起觀賞，之後還與好友易觀其所收藏的黃筌《雀竹圖》。據徐邦達先生的《古書畫過眼要錄》考證此信應是寫給趙令穰的信札，薛氏偶得密雲小龍團茶，願將他所收藏的晉帖與同儕好友互相觀摩共襄盛舉〔註53〕，信中不時流露出他與米芾朋友之間的眞情意趣：

> 元章召飯，吾人可同行否？偶得密雲小龍團，當攜往試之。晉帖不
> 惜俱行，若欲得黃筌雀竹，甚不敢吝。巨濟不可使辭，紹彭又上。

此幅寫於厚粉花牋上，左下角有「莫景行氏」一印，按「景行」爲莫維賢字（明人）此帖曾爲他所得鈐上其鑑藏印〔註54〕，這幅似乎歷來爲私人所收藏，作品上無任何官璽或鑑藏印，至清入宮才記載於《石渠寶笈續編》至此方能重現藝壇流傳迄今。

（七）危塗帖〔註55〕

《危塗》帖（圖23），本幅行書，凡十一行，每行字數不一，現藏臺北國立故宮博物院〔註56〕。歷代著錄於清・顧復（明末清初人）所著的《平生壯觀》卷二，《石渠寶笈初編》卷一《宋諸名家墨寶》冊之一〔註57〕。此卷尺牘是敘述薛紹彭攜其母親共赴四川當官之情形，當時四川窮山僻陋又苦於氣候陰雨，官務在身不能隨心所欲去錦城（成都）遊玩，又初到四川就職，新的稅法勞額不知如何申報請教友人，信的內容是這樣描寫：

> 紹彭頓首，不審乍履危塗，尊履何似？紹彭將母至此，行已一季。
> 窮山僻陋，日苦陰雨，異俗愁挹，想其同之。然錦城繁華，當有可
> 樂，又恐非使者事爾，職事區區粗遣。但版曹新完法度，額勞應報，
> 有以見教，乃所望也。紹彭頓首。

此幅行書前有「仁義里白麟豁」「浦江旌表孝義鄭氏」「復齋珍玩」等印，又有「浦江旌表孝義鄭氏」半印，作品後有「浦江旌表孝義鄭氏」，「趙氏」，「陳」

書局），頁6。

〔註53〕徐邦達《古書畫過眼要錄》（湖南：湖南美術出版，民國76年），頁376。

〔註54〕莊尚嚴編《宋薛紹彭墨蹟，故宮法書第十二輯》（臺北：國立故宮博物院，民國71年），頁28。

〔註55〕原名爲《乍履危塗》帖，後經曹寶麟考證爲《危塗》帖。曹寶麟《危途帖考》，輯入《中國書法》第二期，民國91年2月，頁19～23。

〔註56〕莊尚嚴編《宋薛紹彭墨蹟，故宮法書第十二輯》（臺北：國立故宮博物院，民國71年），頁29～30。

〔註57〕國立故宮博物院編印，《秘殿珠林、石渠寶笈》初編（臺北：國立故宮博物院，民國71年），頁463。

三半印和大觀葫蘆印一〔註58〕。按《故宮法書第十二輯》上的記載，仁義里及浦江鄭氏兩印爲明・鄭沂之印，鄭沂爲宋義門之後裔，洪武時召義門子弟選擇備用，又徵大姓賢能者授以重任。又「復齋」一印待考。大觀葫蘆印則爲清・陳定之印〔註59〕。此幅法書亦是爲私人所珍藏至明清才漸爲人知。據大陸學者曹寶麟先生考證，此帖應寫於元符二年（1099）深秋〔註60〕；在清・顧復的《平生壯觀》記載此帖爲季氏所收藏，並提到此件是季氏冊中二札之一，白紙頗肥，風雅麗都肉多于骨〔註61〕。之後因緣際會進入清宮記載于《石渠寶笈初編》卷一，爲《宋諸名家墨寶》冊的第十四幅。〔註62〕

第二節　碑　刻

薛紹彭流傳今日的碑刻以陝西省周至縣的《中南樓觀詩刻》爲主，此碑刻在明代趙崡（字子函，約神宗人）所著的《石墨鐫華》卷六（此書約著於萬歷戊午即 1618 年左右）記載「宋薛紹彭詩刻」中提到趙氏得此碑刻拓本，並說：

> 據此似于坡谷之後，獨取紹彭也，今中南樓觀，有紹彭書詩刻，余凡得五紙，其一書唐人玉眞公主莊玉眞觀諸詩，小楷法出入黃庭洛神，無一毫滲漏，其一書蘇子瞻詩，其一書其叔薛周詩，其一書王工部詩，其一書一絕句，字稍大或作眞行，其法皆自晉唐，絕不作側筆惡態，眞可寶也。〔註63〕

到了清代王昶所著的《金石萃編》卷一三九（此書約著於嘉慶十年仲秋即 1805年）中記錄《薛紹彭書樓觀詩三段》〔註64〕，中南碑刻歷經時代的變遷，由

〔註58〕國立故宮博物院編印，《秘殿珠林、石渠寶笈》初編（臺北：國立故宮博物院，民國 71 年），頁 463。

〔註59〕莊尚嚴編《宋薛紹彭墨蹟，故宮法書第十二輯》（臺北：國立故宮博物院，民國 71 年），頁 31。

〔註60〕曹寶麟《危途帖考》，輯入《中國書法》第二期，民國 91 年 2 月，頁 19～23。

〔註61〕清・顧復《平生壯觀》，收錄於《中國書畫全書》第四冊（上海：上海書畫出版社，民國 83 年），頁 902。

〔註62〕國立故宮博物院編印，《秘殿珠林、石渠寶笈》初編（臺北：國立故宮博物院，民國 71 年），頁 463。

〔註63〕明・趙崡《石墨鐫華》卷之六（北京：中華書局，民國 74 年），頁 72。

〔註64〕清・王昶《金石萃編》卷一三九宋十七（臺北：國風出版社，民國 53 年），

原來趙峋的五紙碑刻到今日所剩的詩三段，不禁令人宛惜已佚碑刻。本節略以現存的三碑刻和新發現的碑詩加以敘述，至於已佚的詩碑留待第四節著錄上的書蹟再一併討論。

（一）留題樓觀詩刻（圖 24）

刻於北宋元祐元年（1086）三月二十一日，《中南樓觀詩刻》之一，石在陝西省周至縣，拓片高 27 公分，寬 46 公分，薛紹彭之叔薛周撰、正書共十三行，此碑題為「留題樓觀，國子博士監上清太平宮薛周」詩刻的內容為：

> 結草終南下，雲蘿一逕深，人窮文始跡，誰到伯陽心，古木含天理，清風快客襟，勞車行計促，空媿負長吟。至和二年十月十九日。元祐元年三月二十一日，姪監上清太平宮紹彭書。〔註65〕

（二）題樓觀南樓詩刻（圖 25）

此詩刻於北宋元祐元年（1086）三月二十九日，亦是《中南樓觀詩刻》之一，石在陝西周至，拓片高 26 公分，寬 36 公分，大中撰，薛紹彭正書，其文如下：

> 紛紛塵事日嬰懷，一見南山眼暫開，好是晚雲收拾盡，半天蒼翠望中來。自清平如郿號過此，元豐辛酉孟夏二十七日大中題。元祐元年三月二十九日，承事郎勾當上清太平宮薛紹彭書。〔註66〕

（三）王工部題樓觀詩刻（圖 26）

此詩刻於北宋元祐元年（1086）三月三十日，為《中南樓觀詩刻》之三，石亦在陝西周至，拓片高 24 公分，寬 63 公分。正書。其詩文為：

> 常恨閑行少，念念忽解鞍，秋風尹家宅，更得暫盤桓。右元豐四年七月二十五日題。罷歸關令存遺宅，羽駕眞人有舊丘，水石自舍仙氣爽，煙雲常許世人遊，悠悠天道推終始，擾擾塵纓滯去留，君看一官容易捨，老來棲止占山陬。右十二月十二日至樓觀作。元祐元年三月三十日，承事郎勾當上清太平宮兼兵馬監押薛紹彭書。〔註67〕

　　頁 1。

〔註65〕徐自強主編《中國歷代石刻拓本匯編》第四十冊（北京：中州古籍出版社，民國 86 年），頁 5。

〔註66〕徐自強主編《中國歷代石刻拓本匯編》第四十冊（北京：中州古籍出版社，民國 86 年），頁 6。

〔註67〕徐自強主編《中國歷代石刻拓本匯編》第四十冊（北京：中州古籍出版社，

（四）光祿坂留題詩碑（圖 27）

此詩碑是 1984 年被當地村民所發現的碑刻，它的位置在四川鹽亭縣黃甸鄉南山村，碑長山 110 公分，寬 60 公分，碑上題款於宋徽宗崇寧元年閏六月二十五日（1102），是薛紹彭應鹽亭縣尉何覽、縣令程績所邀的一次雅集中，由薛氏書寫的一首題詠詩〔註 68〕，碑文的用筆外柔內剛筆力遒勁，彷彿是褚字的再現，清勁秀麗之中流露出一股古厚之氣息。此碑刻的發現不僅說明薛紹彭的書法藝術，應不似後人所說的只限於二王書風，正如清·劉熙載所說的雅逸足名後世矣。大陸學者魏學峰先生曾撰文介紹「薛紹彭書法的新發現」，文中談到唐代詩人杜甫寫過一首名爲《光祿坂行》的詩歌。過去的人以爲光祿坂在梓州銅山（即今四川省中江縣境內），而此碑的出土證實了光祿坂在鹽亭縣，這個碑刻的發現除了藝術史之外在文學史的研究上亦有其重要的價值〔註 69〕。碑刻詩文的內容如下所述：

> 光祿坂高鹽亭東，潼江直下如彎弓。山長水遠快望眼，少陵過後名不空，當時江山意不在，草動怕賊悲途窮，客行益遠心益泰，即今何羨開元中。崇寧元年閏六月二十五日，道祖再按鹽亭經光祿坂留題頓軒，鹽亭縣尉何覽，鹽亭縣令程績。

第三節　法　帖

法帖對古人而言是研究書法的重要過程，所謂帖就是摹刻前人的墨蹟於石上或木上然後拓之，相傳帖的創始以南唐李後主時期所刻的《昇元帖》爲開端，南宋周密的《志雅堂雜鈔》卷上《圖畫碑帖》中提到「江南後主嘗詔徐鉉以所藏古今法帖入之石，名昇元帖，此則在淳化之前，當爲法帖之祖也」〔註 70〕，歷經北宋淳化三年（992）太宗命侍書王著，摹刻古先帝王名賢的墨蹟於禁中，名爲《淳化閣帖》在《法帖譜系》雜說上也記載此事：

> 熙寧以武定四方，載橐弓矢，文治之餘，留意翰墨。乃出御府所藏

民國 86 年），頁 7。

〔註 68〕魏學峰《薛紹彭書法的新發現》，《書法》第一期，總第五十八期，民國 77 年 1 月，頁 63。

〔註 69〕魏學峰《薛紹彭書法的新發現》，《書法》第一期，總第五十八期，民國 77 年 1 月，頁 63。

〔註 70〕南宋·周密《志雅堂雜鈔》，《觀賞彙錄》（臺北：世界書局行，民國 77 年），頁 180。

歷代眞蹟，命侍書王著模刻禁中，釐爲十卷。〔註71〕
此帖模刻後影響極大，後世紛紛效仿公私刻帖蔚然成風。本節主要探討歷代
各家摹刻薛紹彭的作品，我們可以從現代學者容庚先生所收集歷代的《叢帖
目》一書，和日本學者宇野雪村先生所著的《法帖事典》可以明瞭歷代法帖
收藏薛氏作品的情形。

（一）《群玉堂帖》

此帖爲宋‧韓侂冑摹勒，原名閱古堂帖於嘉定元年（1208）籍入秘省乃
易此名〔註72〕。按曾宏父的《石刻鋪敍》所言：

> 群玉堂帖十卷，本平章韓侂冑，自鐫其家藏墨蹟閱古堂帖是也。首
> 卷全刊南渡以後帝后御書。二卷則晉隋名賢帖……五六暨九卷悉本
> 朝名賢帖……。〔註73〕

其中第九卷宋人中列「薛道祖」之名惜未錄內容。

（二）《停雲館帖》

此帖爲文徵明於嘉靖十六年至三十九年（1537～1560）所撰集，由其子
文彭、文嘉摹勒。其中宋名人書卷，第六卷之一帖名爲《薛紹彭蘭亭序‧危
素跋》（圖 28、29）〔註74〕。在《弇州山人四部稿》中談到此帖應有危素、虞
集二跋，今只留元‧危太樸之跋，虞集之跋此時已佚。〔註75〕

（三）《戲鴻堂法書》

此帖爲明董其昌輯，萬曆三十一年（1603）勒成，卷十四帖名爲《薛紹
彭與大年防禦書》，《得米老書帖‧並注董其昌跋》〔註76〕。其中《與大年防
禦書》此帖即與《晴和帖》爲三帖卷之一，又名《二像帖》因取其信札最後
「大年防禦執事」，故刻帖上以此爲帖名。而《得米老書帖》即《昨日帖》，
同樣採用信札內容第一句「昨日得米老書」爲帖名。

〔註71〕宋‧曹士冕《法帖譜系》，《叢書集成新編》五十一冊，《雜說上》（臺北：新
　　　　文豐出版，民國74年），頁389。

〔註72〕容庚《叢帖目》第一冊（香港：中華書局香港分局，1980年），頁135。

〔註73〕曾宏父《石刻鋪敍》卷下，《叢書集成新編》五十一冊（臺北：新文豐出版，
　　　　民國74年），頁399。

〔註74〕容庚《叢帖目》第一冊（香港：中華書局香港分局，1980年），頁225。

〔註75〕明‧王世貞《弇州山人四部稿》第十二冊（臺北：偉文圖書，民國65年），
　　　　頁6055。

〔註76〕容庚《叢帖目》第一冊（香港：中華書局香港分局，1980年），頁271。

（四）《墨池堂選帖》

此帖於萬曆三十年至三十八年（1602～1610）長洲章藻摹勒，其中卷四選刻薛氏《薛紹彭與大年太尉書》，此帖即原來之《晴和帖》，也是取信札最後「大年太尉執事」爲帖名。〔註77〕

（五）《玉烟堂帖》

此帖由海寧陳瓛（元瑞）於萬曆四十年（1612）撰集，上海吳之驥鐫刻。其中卷二十《宋元法書》之中刻有薛紹彭三帖，如《薛紹彭蘭亭敘·危素跋》、《與大年防禦書》、《得米老書帖》。〔註78〕

（六）《海寧陳氏藏真帖》

明·海寧陳氏摹勒，無帖名，其中卷三所刻法帖之一爲《薛紹彭蘭亭敘》。〔註79〕

（七）《快雪堂法書》

此帖爲涿州馮銓撰集，宛陵劉光暘摹鐫，無刻石年月。按容庚所記帖中卷一《洛神賦》有崇禎十四年（1641）馮銓跋，摹鐫當始於此。其中卷四之一帖爲《薛紹彭與伯克（充）太尉書》。〔註80〕

（八）《式古堂法書》

此帖刻於康熙六年（1667）卞永譽撰集，黃元鈜雙鉤，劉光暘摹鐫。其中卷七之一帖爲《紹彭五古二首》。卷九之一帖爲《薛紹彭通泉字法七律》即墨蹟本《雜書》之一的《通泉帖》。〔註81〕

（九）《三希堂石渠寶笈法帖》

此帖刻於清·乾隆十五年（1750）由梁詩正、蔣溥、汪由敦、嵇璜等奉敕編，首有弘曆「烟雲盡態」四大字，帖名隸書冠以御刻二字。薛氏法書刻於第十六冊，帖名《薛紹彭得米老書帖》（即原《昨日帖》），《與伯克（充）太尉書》，《召飯帖》。〔註82〕

〔註77〕容庚《叢帖目》第一冊（香港：中華書局香港分局，1980年），頁273。
〔註78〕容庚《叢帖目》第一冊（香港：中華書局香港分局，1980年），頁307。
〔註79〕容庚《叢帖目》第一冊（香港：中華書局香港分局，1980年），頁324。
〔註80〕容庚《叢帖目》第一冊（香港：中華書局香港分局，1980年），頁350。
〔註81〕容庚《叢帖目》第一冊（香港：中華書局香港分局，1980年），頁360～361。
〔註82〕容庚《叢帖目》第一冊（香港：中華書局香港分局，1980年），頁436。

（十）《玉虹鑑真續帖》

此帖刻於乾隆中年，孔繼涑輯。第三卷《薛紹彭雲頂山詩》、《上清帖》、《與史師道詩翰》（即《左綿帖》亦是取文章最後款署爲帖名），《和至濟韻七律，並注李東陽、周天球、黃姬水、王世貞跋》（此帖乃因《通泉帖》最後一句「和至濟韻」與前文一樣皆取後句爲帖名）。〔註83〕

（十一）《寶嚴集帖》

此帖刻於嘉慶二十年（1815）平江‧貝墉撰集，方雲裳、喬鐵庵摹勒。第一卷「宋人書」其中之一帖名爲《薛紹彭與大年太守書》。〔註84〕

（十二）《望雲樓集帖》

此帖刻於清‧嘉慶間，作者謝恭銘爲當時「賜進士出身、文淵閣檢閱、內閣中書、前翰林院庶吉士」，陳如岡摹刻，其中第四冊之一爲《宋薛紹彭與大年太尉書》。〔註85〕

（十三）《筠清館法帖》

此帖爲清‧吳榮光撰集。卷四「宋人書」，其中帖名爲《薛紹彭重陽日寄弟七絕》（圖30）並注吳榮光跋〔註86〕，在吳氏所著的《辛丑銷夏記》中也記載當時吳榮光於春晝午晴賞禊析帖，其釋文爲：

> 重陽日寄上都兩舍弟，秋影蕭疏無雁行，籬花冷落未開黃，都城遍插茱萸日，郵縣涪江正異鄉，翠微居士書。〔註87〕

其後吳氏跋爲：「道祖詩乃覃溪老人手摸眞蹟，在歸安姚文僖家，伯榮。」

（十四）《宋賢六十五種》

此帖刻於嘉慶十二年（1807）是清代華步劉氏寒碧莊，重模上石所刻，刻於第五冊帖名爲《薛秘閣臨蘭亭》並注紹彭二字。〔註88〕

（十五）《劉文清公手蹟》

此帖爲嘉慶十年（1805）劉墉書英和撰集。其中卷三之一帖爲《薛紹彭

〔註83〕容庚《叢帖目》第二冊（香港：中華書局香港分局，1981年），頁483。
〔註84〕容庚《叢帖目》第二冊（香港：中華書局香港分局，1981年），頁601。
〔註85〕容庚《叢帖目》第二冊（香港：中華書局香港分局，1981年），頁643。
〔註86〕容庚《叢帖目》第二冊（香港：中華書局香港分局，1981年），頁679。
〔註87〕南海吳氏藏本《筠清館法帖》（臺北：文明書局），頁7～8。
〔註88〕宇野雪村《法帖事典》（東京：雄山閣出版株式會社，昭和59年），頁206。

蒙教帖並跋》。〔註89〕

第四節　著錄上所載的書蹟

　　研究薛紹彭的書法自然不能不以他的書蹟為依據，一般談到他的書蹟作品，除了之前介紹的墨蹟、碑刻、法帖之外，對於著錄上所留存的文獻史料也不容忽視。雖然這些真蹟已佚，但是由於前人的記載和評論，我們還是可以想像其概況而與傳世的書蹟互相印證，仍能給予我們對研究薛紹彭書法有著不少的幫助。本節略將著錄上所記載有關薛紹彭書蹟的資料，分為已佚碑刻和史料兩部份加以整理敘述。

一、已佚碑刻部份

（一）《唐人玉真公主莊玉真觀諸詩刻》

　　此碑刻於元祐二年七月（1087）原石在陝西周至今已佚。在清·趙殿成所著的《王右丞集箋注》中記載，薛紹彭所書玉真公主的詩文及當時情形，它的碑文如下列所敘述：

　　　　古樓觀紫雲衍慶集，玉真公主與金仙公主俱入道，今樓觀南山之麓
　　　　有玉真公主祠堂存焉，俗傳其地曰邸宮，以為主家別館之遺址也。
　　　　然碑誌湮沒，圖經廢舛，惟開元中戴璇樓觀碑有玉真公主，師心此
　　　　地之語而王維、儲光義皆有玉真公主山莊山居之詩，則玉真祠堂為
　　　　觀之別館，審矣。因盡錄唐人題詠刻之祠中，元祐二年（1087）歲
　　　　在丁卯七月望日，河東薛紹彭題。〔註90〕

（二）《大唐故汝南公主墓誌銘》碑刻題跋

　　此碑刻題跋著錄於元末明初陶宗儀所著的《古刻叢鈔》，雖然此題跋原石不詳，但從文獻上可以知道薛紹彭對虞世南書蹟的景仰至深，從他所摹刻的碑文中表露無遺：

　　　　故祭酒崔十八丈緯，常與冠章、賀拔基，皆以鑒閱相尋，每稱伏膺
　　　　虞書。多歷年所，自會昌已來，時覩斯帖，因致其真隸有加。頃年

〔註89〕容庚《叢帖目》第三冊（香港：中華書局香港分局，1982年），頁1319。
〔註90〕清·趙殿成《王右丞集箋注》，《景印文淵閣四庫全書》別集類，一○七一冊
　　　　（臺北：臺灣商務印書館，民國72年），頁1071～142。

崔丈每送余弟兄下第東歸，必云：此去獲見汝南帖，其何減於昇第
耶。所惜者闕其銘文耳，咸通三年春，於存神室輒獻子凝，良足澋
愛也幾元，虞書世所傳者孔廟記耳，此帖遂可抗行。河東薛紹彭
題。〔註91〕

（三）《華嶽碑薛紹彭題名》

華嶽廟石刻題名記錄於清王昶《金石萃編》卷一二八《華嶽題名八十六
段》，按王昶所記，此題名在司空徒殘詩之左三行，字數不等，正書，後有「樂
安薛紹彭題款，並記元豐六年六月（1083）」〔註92〕，在清代陸增祥所著的《八
瓊室金石補正》也寫紹彭自稱爲樂安是因景仰樂安郡故自名。〔註93〕

二、文獻記錄

（一）薛紹彭臨《丙舍帖》

著錄於米芾《書史》和明·馮武的《書法正傳》〔註94〕，按《書史》所
載：「唐人摹右軍《丙舍帖》，暮年書，在呂文靖丞相家淑問處。法書要錄載，
是臨鐘繇帖，薛紹彭模得兩本，一以見贈。」〔註95〕

（二）《書簡帖二十一幅》

此帖著錄於南宋岳珂所著的《寶眞齋法書贊》卷十三，《宋名人眞蹟》中。
按岳珂所記此書蹟二十一帖分四卷並行書，且說明於嘉定庚午八月（1210）
從中都高氏手裡易得此卷，書帖上有印文「三鳳圖書合瑞」、御府寶章之印，
和其它印共四十多個，由此可知此帖曾爲宋內府所收〔註96〕。信中內容是寫
給一位名叫「廿六娘」之女兒的書信，和好友「無逸通守」談到他至四川仕
官之情形，及呈給「知府給事執事」的問候信等書札。（書簡二十一帖內容參

〔註91〕明·陶宗儀《古刻叢鈔》，《叢書集成新編》五十一冊（臺北：新文豐出版，
　　　　民國74年），頁110。

〔註92〕清·王昶《金石萃編》（臺北：國風出版社，民國53年），卷一二八，頁6。

〔註93〕清·陸增祥《八瓊寶金石補正》，輯入嚴耕望主編《石刻史料叢書》第四十卷
　　　　（臺北：藝文印書，民國70年）。

〔註94〕明·馮武《書法正傳》輯入《中國書畫全書》第九冊（上海：上海書畫出版
　　　　社，民國83年），頁858。

〔註95〕米芾《書史》，收錄於《叢書集成新編》五十一冊（臺北：新文豐出版，民國
　　　　74年），頁232。

〔註96〕南宋·岳珂《寶眞齋法書贊》，楊家駱主編《藝術叢論》第一集（臺北：世界
　　　　書局，民國70年），頁185～188。

見後文附錄三）

（三）《書簡重本三帖》

三帖共六幅並行書，著錄於《寶眞齋法書贊》卷十三，書簡內容是寫給「運判考功」起居問候之信，和給「門中」長官替新縣王欽求職之書信。岳珂談到此書簡，重本三帖凡六幅，眞蹟一卷並說：

> 于顏魯公帖疑矣，而未有以并，故不敢論。于蘇長公帖信矣，而未有以據，故不敢驗，此帖又同，而出于御府，有縫璽，在道祖之書又決無人僞爲，紙素復一等。〔註97〕

由岳珂所記可知此帖曾爲內府收藏，後爲岳氏先君所得而成爲岳家之珍物（原文見附錄四）。

（四）《鵓鳩帖》

岳珂在《寶眞齋法書贊》中提到此眞蹟行書七行，與山谷《湯方蔬法》同有小璽款縫，在米芾的《畫史》也談到此帖，米芾調侃他說：

> 薛紹彭道祖有花下一金盆，盆旁鵓鳩，謂之爲金盆鵓鳩，豈是名畫，可笑。〔註98〕

（五）《秘閣詩帖》

著錄於《寶眞齋法書贊》按岳珂所記此秘閣觀書詩帖，眞蹟一卷行書六十四行，此帖曾爲宋高宗內府所收，上有御府紹興印二，牛印一，薛氏印七，牛印一〔註99〕。岳珂先君在淳熙癸卯（1183），任官於漕鄂渚，在一次燕南樓的雅集，總餉趙汝誼於席間出示此詩帖，岳氏先君以二英石易得此眞蹟，至此之後遂爲其家所珍藏。詩帖的內容，描述薛紹彭於秘閣觀看內府收藏晉唐法書、繪畫的情形。（原文如後文附錄五）

（六）《清閟閣詩帖》

著錄於《寶眞齋法書贊》，按岳珂所錄此詩帖是岳氏於嘉定己卯夏五月（1219）在郎舍偶得是詩于叙饗者，並說明此卷上有紹興印二，牛印二，薛

〔註97〕南宋・岳珂《寶眞齋法書贊》，楊家駱主編《藝術叢論》第一集（臺北：世界書局，民國70年），頁190。

〔註98〕米芾《畫史》，收錄於《叢書集成新編》五十三冊（臺北：新文豐出版，民國74年），頁151。

〔註99〕南宋・岳珂《寶眞齋法書贊》，楊家駱主編《藝術叢論》第一集（臺北：世界書局，民國70年），頁191。

氏印三，半印一。此詩道盡道祖清高之志：「由竹而閱，君于是逍遙其間，小冠散襟，左圖右書，意澹如也。」（原文見後附錄六）〔註100〕

（七）《二花詩帖》

行書七行著錄於《寶眞齋法書贊》卷十三，詩帖內容爲：

> 鮮鮮中園菊，粲粲籬東畔，的的秋水蓮，嫋嫋西風岸，迢迢白衣人，皓皓涉江腕，重陽尊酒親，霧夕容光爛，物生各有宜，不計年華晏，男經孫仲邕永寶。〔註101〕

此信札爲薛紹彭留給其子薛經其孫仲邕的詩帖，按岳珂所記眞蹟一卷帖上有御府印，此帖曾爲皇室內府所藏，後爲岳珂先君從王氏所得才成爲岳家的書畫珍寶。

（八）《奉寄魯直學士》

行書十行。此信札是薛紹彭寄黃太史庭堅詩帖，按岳珂所贊建中靖國初年（1101）黨禁稍弛，而黃魯直自戎州放還，後監鄂州市征，薛道祖於當時寫此詩，遙寄好友表達掛念之情，並希望其子孫永寶此詩帖，詩文內容如下：

> 瘴地經行促棹謳，周南太史幾年留，書來遙識猶青眼，別久懸知半白頭。宋玉又經巫峽去，謫仙初罷夜郎遊，長江風水追難及，悵望春波一葉舟。建中靖國元年，中和合江縣。男經孫仲邕等永寶。〔註102〕

（九）《試劍石詩帖》

行書十行，尾批二行。此帖內容寫漢高帝試劍石詩帖。按岳珂所記此眞蹟上有薛氏印四，半紹興印二，說明此帖曾爲南宋高宗所收藏；並說明此詩帖是韓莊敏、彥直在溫州，送給岳珂先君雜帖十幅的其中之一帖，詩帖的內容是這樣敘述：

> 豐沛布衣關內客，回首咸秦坐悽惻，漫隨霸楚西南遷，未甘漢地山河窄，隨身三尺青龍子，曾斷當塗素靈死，手提巖上試秋水，大石

〔註100〕南宋·岳珂《寶眞齋法書贊》，楊家駱主編《藝術叢論》第一集（臺北：世界書局，民國70年），頁192～193。

〔註101〕南宋·岳珂《寶眞齋法書贊》，楊家駱主編《藝術叢論》第一集（臺北：世界書局，民國70年），頁194。

〔註102〕南宋·岳珂《寶眞齋法書贊》，楊家駱主編《藝術叢論》第一集（臺北：世界書局，民國70年），頁194。

迎風開披靡，東歸欲整堂堂陣，吳兒未足勞餘刃，炎靈天啓定中原，大言成事人方信，君不見不侯飛將能射虎，誤中他山猶飲羽。漢高帝試劍石。道祖八月二十四日寫。〔註103〕

（十）《馬伏波事詩》

行書九行。此詩帖爲薛氏感慨人生抒懷己志之詩。按岳珂所贊，此眞蹟一卷，有半印者六，岳珂先君在湘南得此帖于成都，使者折知常，當時正登湘山時觀閱此帖，其先君並指著年幼的他說：「小子識之！」當時爲淳熙戊申（1188）之六月，等到岳氏寫此贊時已過四十年矣，不禁感嘆歲遷年除，並贊道祖清高志潔。其原文如下：

人生在衣食，但取飽與溫，下澤駕款段，曾不羨華軒。

仕爲郡掾吏，身自守丘園，鄉里稱善人，此外不足論。

志大心自勞，福厚禍有根，提兵泊浪間，薏苡讒謗喧。

飛鳶跕跕墮，臥視瘴水昏，永懷平生時，空愧少游音。〔註104〕

（十一）《白石潭詩帖》

此帖行書一行，按岳珂所形容書蹟上有他的先君鈐蓋六印，此帖原是其家族兄長收藏，後歸岳珂先君，詩文內容大約如下：

輕舟繫石倚蒹葭，春後清江便是家，蓬底爨煙將稚子，共攜漁網曬晴沙。□白石潭，昨汎汶江，所見如此，若得妙手，據此詩畫出，豈非佳境也。〔註105〕

（十二）《荼蘼詩帖》

行書五行。按岳珂所記此詩帖舊與《白石潭詩帖》相連，帖上亦有他先君長輩鈐蓋的印章。岳珂讀這篇詩文認爲它的體裁頗似晚唐風格，字亦婉約秀逸。詩的內容是這樣描述的：

野白荼蘼夾路長，迎風不斷把濃芳，鳳池荀令曾來否，幾許薰鑪敵此香。〔註106〕

〔註103〕南宋·岳珂《寶眞齋法書贊》，楊家駱主編《藝術叢論》第一集（臺北：世界書局，民國70年），頁195。
〔註104〕南宋·岳珂《寶眞齋法書贊》，楊家駱主編《藝術叢論》第一集（臺北：世界書局，民國70年），頁196。
〔註105〕南宋·岳珂《寶眞齋法書贊》，楊家駱主編《藝術叢論》第一集（臺北：世界書局，民國70年），頁196。
〔註106〕南宋·岳珂《寶眞齋法書贊》，楊家駱主編《藝術叢論》第一集（臺北：世界

（十三）《經行詩帖》

行書十四行，從岳珂所記此帖原是家族兄長所賜之詩帖，上亦有他的先君長輩所鈐之六印，詩文的內容如下：

> 辯士祠邊半嶺松，不容凡木亂江風，節枝拄到峰頭閣，天籟都歸十八公。水石相迎擊目新，兩峰秀色引朱輪，使君自比蘭亭後，金字磨崖更幾人。月分圓影委金波，峰面無塵瑩不磨，應是飛仙梳洗處，碧臺青綬掛雲蘿。右皆仲氏嘗經行之地，尚可考記否。〔註107〕

（十四）《皇華詩帖》

草書三行。此詩帖是敘述薛道祖身處異鄉感懷僻壤之中，自比于寂寞之濱所詠之詩，他的感傷正如詩中所寫的：「橘樹松林綠徑長，竹籬縈繞當城隍，皇華何異投荒客，已過山川是夜郎。」〔註108〕

（十五）《臨寶章帖》

在南宋孫應時所著的《燭湖集》中記載薛紹彭《臨寶章帖》。此帖原藏於海陵使君司馬季若家，書蹟在當時紙暗墨渝已無法辨識。在嘉泰壬戌歲九月（1202）司馬季若其子述封問於孫應時，當時孫氏回應他此乃道祖所臨王氏寶章集最後一帖，凡六行三十六字。又說明此帖原是唐代王方慶獻給武后。宋時建中靖國間，吳興劉燾無言讎書秘閣摹得，刻於其郡之墨妙亭。是帖道祖所臨秀勁奇逸，並稱讚道祖有書名，在思陵《翰墨志》所謂「蘇黃米薛」也。〔註109〕

（十六）《題李公麟畫歸去來辭並跋》

南宋周密所著的《雲煙過眼錄》中談到此跋，周密云：「高宗御題，李伯時畫歸去來辭，薛紹彭逐段書陶詞且跋其後。」〔註110〕今按《石渠寶笈》初編有宋・李公麟畫《歸去來辭》圖一卷，但薛氏之跋已佚，只留明・沈度、

書局，民國 70 年），頁 196。

〔註107〕南宋・岳珂《寶真齋法書贊》，楊家駱主編《藝術叢論》第一集（臺北：世界書局，民國 70 年），頁 197。

〔註108〕南宋・岳珂《寶真齋法書贊》，楊家駱主編《藝術叢論》第一集（臺北：世界書局，民國 70 年），頁 197。

〔註109〕南宋・孫應時《燭湖集》，《景印文淵閣四庫全書》別集類，第一一六六冊（臺北：臺灣商務印書館，民國 72 年），頁 1166～642。

〔註110〕南宋・周密《雲煙過眼錄》，輯入楊家駱主編《書畫錄上》（臺北：世界書局，民國 77 年），頁 82。

文徵明二跋，和金鈍、夏㫤各書陶詩一首。〔註111〕

（十七）《題李公麟陽關圖並書王維詩》

記載於南宋周密的《志雅堂雜鈔》，文中提到此畫爲薛紹彭家物，後有所題詩及書王右丞一詩及河東并三鳳後人等印。〔註112〕

（十八）《臨魯公座位帖》

著錄於元、王惲所著的《秋澗集》卷七十二。〔註113〕

（十九）小楷《世說新語》

此書蹟記錄於明代張丑所著《清河書畫舫》〔註114〕和清代卞永譽的《式古堂書畫彙考》〔註115〕，只記載此幅爲小楷書蹟，惜未錄原文。

（二十）《草書瑑庵先生傳》

著錄於清代吳其貞的《書畫記》卷四（此書約著於1635～1677年之間）記載此卷書蹟，書在粉箋上，華藻茂密似孫過庭草書千字文；卷後爲沈嘉題跋，並提到六月望日，觀於馮君宗伯之侍子際手家。〔註116〕

（二十一）《僧舍帖》

著錄於清・吳其貞所著《書畫記》卷三，《宋元人詩翰》一卷二十則，其中之一帖。按吳氏所記此書蹟書於藍箋上，書法雄古結構茂密，蓋得鍾王遺意，爲神品也；並說明此卷購于宋元仲，題款日爲戊子（1648）六月五日。〔註117〕

（二十二）《薛道祖二帖》

著於《書畫記》卷四，惜帖名未錄，吳氏只略談此書蹟紙墨如新，書法

〔註111〕故宮博物院，影印《秘殿珠林石渠寶笈》初篇（臺北：國立故宮博物院，民國60年），頁619。

〔註112〕南宋・周密《志雅堂雜鈔》，《觀賞彙錄上》（臺北：世界書局，民國77年），頁184。

〔註113〕元・王惲《秋澗集》，《景印文淵閣四庫全書》集部一二〇一冊（臺北：臺灣商務印書館，民國72年），頁1201～81。

〔註114〕明・張丑《清河書畫舫》，北京《國家圖書館藏古籍藝術類編》（北京：北京圖書館出版，2004年），點字號，頁160。

〔註115〕清・卞永譽《式古堂書畫彙考》（臺北：正中書局，民國47年），頁568。

〔註116〕清・吳其貞《書畫記》（臺北：文史哲出版，民國60年），頁437～438。

〔註117〕清・吳其貞《書畫記》（臺北：文史哲出版，民國60年），頁219。

圓健，豐姿流麗，神品書也。〔註118〕

（二十三）《正書杜詩》

此帖記錄在清・卞永譽《式古堂書畫彙考》和清代倪濤所著的《六藝之一錄》卷三九七《倪雲林月初發舟帖》〔註119〕。按二者談到此帖，文中倪雲林在信札裡談到：陳以巽曾携薛紹彭道祖正書杜詩來觀示，而倪一問原是朱益家之物。可惜未記錄此正書杜詩的內容，謹記薛道祖寫此書蹟。

（二十四）《臨鍾王楷書一卷》

記錄於清高士奇所著的《江村書畫目》。〔註120〕

第五節　存疑之作品

臺北國立故宮博物院收藏的薛紹彭書蹟，除了前節所介紹的七件作品之外，尚有二件作品，一件題名為薛紹彭《臨蘭亭序》，另一件為《宋徽宗秋塘山鳥》題跋，由於這兩件作品與現存薛氏的書蹟，明顯呈現不同風格，所以本節對此兩件墨蹟提出幾個疑點一併討論。

一、薛紹彭《臨蘭亭敍》

薛紹彭《臨蘭亭敍》法書卷，現藏臺北國立故宮博物院。此卷曾著錄於南宋・俞松所著的《蘭亭續考》卷二；元・虞集（1272～1348）《道園學古錄》，危素（1303～1372）的《危太樸文續集》，明、孫鑛的《書畫跋跋》，王世貞（1526～1590）《弇州山人四部稿》，張丑（1577～1643）的《清河書畫舫》，汪砢玉（1587～？）的《珊瑚網》，郁逢慶的《郁氏書畫題跋記》，清代卞永譽（1645～1712）《式古堂書畫彙考》，顧復（明末清初人）《平生壯觀》、《佩文齋書畫譜》、《石渠寶笈》卷之四（貯御書房）、《故宮書畫錄》卷八。

此卷在南宋俞松《蘭亭續考》中記錄，原藏於卞山，後藏於霅溪。書中又錄李心傳於淳祐二年（1242）為此所作題記，其文如下：

> 定刻得薛氏父子而顯，觀道祖臨帖殊可賞愛，豈心誠求之故，蘭亭

〔註118〕清・吳其貞《書畫記》（臺北：文史哲出版，民國60年），頁368。
〔註119〕清・倪濤《六藝之一錄》，《景印文淵閣四庫全書》子部第八三八冊，卷三九七（臺北：臺灣商務印書館，民國72年），頁838～389。
〔註120〕清・高士奇《江村書畫目》，收錄於《中國書畫全書》第七冊（上海：上海書畫出版，民國82年），頁1068。

自入渠筆端耶？如未能然，匠意經營，終不近爾。帖藏下山已久，

今乃入於禦溪，歐陽公謂物常聚於所好者是也，淳祐二年孟秋九日，

雪濱病叟李心傳題，薛脩撰道祖臨寫本。〔註121〕

此墨蹟在元代危素（字太樸）他所著的《危太樸文集續集》中，記錄他所寫
的題跋《清閟閣臨蘭亭序》，說明他于至元二年時（1265）在郡城與朋友揭君
子舟家看到他所珍藏的薛紹彭《臨蘭亭序》，並提到卷上有「弘文之印」又有
「古杭朱巽」、和「月船小印」，也記錄此卷在南宋經過賈似道和惟巽所收藏
並讚美：

紹彭所搨本今亦無之，況其所臨者乎，宋之名書者有蔡君謨，米南

宮、蘇長公、黃太史、吳傳朋最著，然超越唐人獨得二王筆意者，莫

紹彭若也，今紹彭書亦絕少，則見其所臨尤盆盎之楹洗也，魏國趙公

嘗曰「時流易趨，古意難復」，揭君之愛重此帖也，宜矣！〔註122〕

在虞集的《道園學古錄》也記載此卷：

唐人摹搨鈎臨最精，今晉帖存者皆唐本也，宋人遽不能精，相去遠

甚，惟薛、米兩家獨擅其能，宋南渡後言墨帖多米氏手筆，而薛書

尤雅正，禊敘帖臨搨最多，出其手必佳物，然世亦鮮也。〔註123〕

到了明代王世貞的《弇州山人四部稿》提到《薛道祖蘭亭二絕》，並說明此卷
原是文徵仲太史家所藏〔註124〕，而在文氏所刻的《停雲館法帖》（于嘉靖三十
九年即 1560 年所刻）並有《薛道祖書》即《蘭亭臨帖》的刻帖，其後亦留有
危素跋于九月甲子在興魯坊聲子巷寫之跋，作品上的印章如前《危太樸文續
集》所述之印完全相仿〔註125〕。王世貞談到此卷的流傳其文如下：

薛道祖手書禊帖，是從真定武本臨得者，足稱詰裔，此帖文徵仲太

史家藏，入張伯起轉以售余，籤首有徵仲八分小字精絕之甚，及危

太素、虞伯生二跋，皆可寶也。獨蘭亭畫乃宋人筆僅半幀，伯起定

〔註121〕南宋·俞松《蘭亭續考》卷二，輯入《法帖考》（臺北：世界書局，民國 77
年），頁 398。

〔註122〕元·危素《危太樸文續集》卷九，輯入《元人文集珍本叢刊》第七冊（臺北：
新文豐出版，民國 70 年），頁 587。

〔註123〕清·孫岳等編《佩文齋書畫譜》第四冊，卷十一（臺北：新興書局，民國 58
年），頁 1878。

〔註124〕明·王世貞《弇州山人四部稿》第十二冊（臺北：偉文書局，民國 65 年），
頁 6055。

〔註125〕明·文徵明《景印明拓停雲館法帖》（北京：北京出版，民國 86 年），頁 384。

作趙千里恐未當耳，宋人唯道祖可入山陰兩廡，豫章襄陽以披猖奪

取聲價，可恨，可恨。〔註126〕

張丑的《張氏四種》記錄他目睹《薛紹彭臨蘭亭序》此卷〔註127〕，在張氏的

另一著作《清河書畫舫》也記錄此事，並談及《薛道祖襖歆序》一卷，原係

宋秘府故物即停雲館帖所載也，其餘並轉錄自《弇州四部稿》。〔註128〕

　　此卷在其它著錄上的記載與前述相似，例如所記明代汪砢玉的《珊瑚網》

〔註129〕、孫鑛的《書畫跋跋》〔註130〕，清代卞永譽的《式古堂書畫彙考》

〔註131〕、顧復《平生壯觀》〔註132〕和《佩文齋書畫譜》〔註133〕等，其記錄

皆是同王世貞所述的不相上下，由此可知此卷於南宋時曾入秘府，後為錢唐

惟異與賈似道所收藏，並經過禦溪所存和李心傳的題記，在元代為揭君子舟

所珍藏並有危素、虞集為其所跋，到了明代又經過文徵明家並刻於《停雲館

法帖》後為王世貞等人所有。

　　到了清代在《石渠寶笈》卷之四（貯御書房）所記卻有不同之處，其文

為：

宋薛紹彭臨蘭亭序一卷，素絹，烏絲闌本，無款，卷後有薛紹彭一

印，拖尾有錢良右記語一，倪瓚跋一，文徵明題識一。〔註134〕

此墨蹟本後經故宮博物院出版組協助拍攝圖片（圖31），從圖片上我們可以發

覺此本有幾個疑點的地方如：

〔註126〕明・王世貞《弇州山人四部稿》第十二冊（臺北：偉文書局，民國65年），
頁6055。

〔註127〕張丑《張氏四種》，《中國書畫全書》第四冊（上海：上海書畫出版，民國83
年），頁120。

〔註128〕張丑《清河書畫舫》，北京《國家圖書館藏古籍藝術類編》（北京：北京圖書
館出版，2004年），點字號，頁160。

〔註129〕明・汪砢玉《珊瑚網》，《中國書畫全書》第五冊（上海：上海書畫全書），頁
769。

〔註130〕明・孫鑛《書畫跋跋》（臺北：漢華出版，民國65年），頁41。

〔註131〕清・卞永譽《式古堂書畫彙考》書卷之五（臺北：正中書局，民國47年），
頁235。

〔註132〕清・顧復《平生壯觀》卷二（臺北：漢華文化事業股份有限公司出版，民國
60年），頁75。

〔註133〕清・孫岳等編《佩文齋書畫譜》第四冊（臺北：新興書局，民國58年），頁
1878。

〔註134〕故宮博物院，影印《秘笈珠林，石渠寶笈》初篇（臺北：國立故宮博物院，
民國60年），頁933。

（一）書蹟與它的題跋所寫內容不盡相符：此墨蹟本雖有錢良右與倪瓚和文徵明之題跋，但跋文所說和書蹟卻不相符合，在談疑點時我們先列出它的書跋內容，此三人跋語為：

> 錢良右寫於元統癸酉子月望日（1333 年）的觀跋。倪瓚的題跋為：
>> ……右臨禊帖後有紹彭印記，且結體深得率更遺意為薛蹟無疑。又聞向子固帥淮南時，秘今搜訪不獲，僅得薛氏臨本，合前有向子固一印更是證據耳。至正二十三年八月五日（1363）滄浪漫士倪瓚。

文徵明的題識為：

>> 昔米海嶽書晉人，亦得晉人筆法者乃同時之薛道祖也，然道祖不刻於四大家之間，此豈世論之公哉。孔周携蹟所臨禊帖，元鎮跋之極詳，予不復贅，因錄其自題搨本詩于卷尾云，正德辛巳冬十月（1521）長洲文徵明。〔註 135〕

倪瓚認為薛紹彭結體似歐陽率更，這觀點與此墨蹟本不符合，倪瓚的書法明顯是偽作，而文徵明談此本其文詞修飾不似大家的風範，且文徵明的題跋書法與他本人書蹟毫無雷同，可見這些題款很明顯是假藉倪瓚、文徵明之書蹟，作偽時被人重裱接於墨蹟本後。

（二）與著錄上所記相異。此卷歷經各代皆有鑑定家留下的記載，又加上刻入《停雲館法帖》，由現存的《停雲館法帖》來引證著錄上所言句句是真，且帖上諸印清晰可見，如「弘文之印」「古杭朱巽」和「月船」小印等〔註 136〕。而臺北故宮博物院此本薛紹彭《臨蘭亭》與《停雲館法帖》不僅印文不符，甚致運筆結構亦南轅北轍，相距甚遠。

（三）此墨蹟本與現存薛紹彭的墨蹟和碑刻與他人所刻薛氏法帖，沒有相同的地方，其用筆明顯與文徵明風格相仿。在清‧高士奇的《江村書畫目》「進字貳號」文中列出「薛紹彭臨《禊帖》一卷贋本」〔註 137〕，雖然不知是否與此同為一卷，但可知當時確有作假薛紹彭的作品，從以上這些疑點我們可以知道這件作品，很顯然是一件不可靠的作品。

二、宋徽宗《秋塘山鳥》卷題跋

此幅絹本，縱 36 公分，橫 288.7 公分，拖尾紙本縱 36 公分，橫 90.9 公

〔註 135〕以上兩題跋為故宮博物院出版組提供資料。
〔註 136〕明‧文徵明《影印明拓停雲館法帖》（北京：北京出版，1997 年），頁 384。
〔註 137〕清‧高士奇《江村書畫目》（遼寧：遼寧教育出版社，民國 88 年），頁 178。

分，記錄於《石渠寶笈》初篇卷之六（養心殿著錄）和《故宮書畫圖錄》（十五冊）。按《石渠寶笈》所記，此爲「素絹本，著色畫，款識爲『秋塘山鳥圖』並寫丁亥（1107）御書，上鈐御書一璽，下有押字。」拖尾有薛紹彭、王冕題詩二段（圖 32）〔註138〕。從《故宮書畫圖錄》的記載，此圖上鈐有五印：「政」「龢」各半印，「宣」「龢」「萬幾清暇」各印一，鑒藏寶璽三璽爲「乾隆御覽之寶」、「嘉慶御覽之寶」、「宣統御覽之寶」。〔註139〕

這件作品雖然也進入清宮內府，但從作品上來看它亦有不少疑點：

（一）此幅題款與宋徽宗「瘦金體」書法截然不同，畫作上所鈐之印章，也與宋徽宗其它作品上之印文明顯不同。

（二）「天下一人」之押書，與宋徽宗其它可靠的代表作品，書寫方式不同，如與北平故宮博物院的「聽琴圖」（圖 33）〔註140〕，遼寧省博物館的「草書千字文」（圖 34）等的筆順字樣皆不一樣。〔註141〕

（三）至於薛紹彭的題跋其字體、結構、運筆和薛氏存世的墨蹟作品，無一相似處，就連薛氏落款之特色以《蘭亭序》的「齊彭殤爲妄作……」之彭字爲簽題〔註142〕，而此幅作品的落款、題跋甚至繪畫本身似乎是疑點重重。

對於上述二件作品，雖然他們曾入清宮內府，也有元人題跋，更有皇帝的鑑藏印璽，但是因爲作品本身往往流露出事實的眞相，告訴了我們它的時代風格與作者本身的藝術歷練。從這兩件存疑作品也可以讓我們對於薛紹彭書蹟研究有另一方面的認知。

〔註138〕故宮博物院影印《秘殿珠林石渠寶笈》初編（臺北：故宮博物院，民國 60 年），頁 619。

〔註139〕國立故宮博物院編輯委員會《故宮書畫圖錄》第十五冊（臺北：故宮博物院，民國 84 年 8 月），頁 346。

〔註140〕傅熹年主編《中國美術全集》（三），兩宋繪畫上（臺北：錦繡出版，民國 82 年），頁 89。

〔註141〕傅熹年主編《中國美術全集》（三），兩宋繪畫上（臺北：錦繡出版，民國 82 年），頁 97。

〔註142〕南宋・岳珂《寶眞齋法書贊》中說的很清楚，如：「今觀此書，字字縱斂有源委，而書名皆禊序中彭字體製，信乎好之篤，信之堅，與之俱化，眞蹟力久固應爾也。」岳珂《寶眞齋法書贊》（臺北：世界書局，民國 70 年），頁 189。

第四章　薛紹彭的收藏概況

　　北宋私人收藏文物、字畫之風鼎盛，士人和商人或多或少都有書畫的收藏，從孟元老所著的《東京夢華錄》中記載，當時汴京是最大的貿易中心，其中的相國寺內殿後資聖門前，就是專門買賣書籍圖畫的地方，許多士人和收藏家皆來此買畫換畫〔註1〕。宋人的筆記小說更多談到繪畫交易的趣聞，如葉夢得（1076～1148 年）所著的《石林燕語》中談到米芾詼譎好奇，為了換《王略帖》竟出語對方：「公若不見從，某不復生，即投此江死矣！」〔註2〕鄧椿的《畫繼》卷八「銘心絕品」中也記載北宋私人收藏繪畫的情形，如玉牒趙中大保之家藏有韓幹《馬圖》、李伯時《并馳小馬圖》、黃筌《鶴圖》、艾宣《荷鴨葦雁圖》、許道寧《山水圖》……等諸如此類共記有三十七家，二百餘件作品，據鄧椿自己說，這些作品「皆千之百，百之十，十之一中之所擇也。若盡平日所見，必成兩牛腰矣！」〔註3〕

　　米芾的《寶章待訪錄》也記載當時各家所藏晉唐法書，或出於目睹，或出於傳聞，皆一一詳其流傳。例如今傳臺北故宮博物院的唐僧懷素《自序帖》，在《寶章待訪錄》中就記載懷素自序「在湖北運判承議郎蘇泌處，前一帖破碎不存，其父舜欽補之。」〔註4〕這個訊息也提供我們對於自序帖流傳的珍貴

〔註1〕　孟元老《東京夢華錄》卷三，《叢書集成新編》九十六冊（臺北：新文豐出版社，民國 74 年），頁 616。

〔註2〕　葉夢得《石林燕語》（北京：中華書局，民國 86 年），頁 155。

〔註3〕　鄧椿《畫繼》，《叢書集成新編》五十三冊（臺北：新文豐出版社，民國 74 年），頁 236～238。

〔註4〕　米芾《寶章待訪錄》，《宋元人書學論著》（臺北：世界書局，民國 81 年），頁 16。

史料。米芾的《畫史》和《書史》也記錄了當時許多收藏家買賣書畫情形，其中也包括了薛紹彭，例如《書史》上談到薛紹彭與他爲收二王帖，千金散去傾囊購取之事，莫怪米芾自嘲「老來書興獨未忘，頗得薛老同倘伴，天下有識誰鑒定，龍宮無術療膏盲。」〔註5〕本單元除了介紹薛紹彭所收藏的法書、繪畫概況之外，也略談其在金石、書畫收藏印方面的典藏。

第一節　法書方面

　　米芾的《書史》中記錄不少當時薛紹彭收藏之情形，按《書史》所記「薛以書畫還往，出處必因，每以鑒定相高，得失評較」〔註6〕，而米芾也談起收到薛氏來信云「新收錢氏子敬帖」〔註7〕等諸此話語，薛紹彭在法書方面的收藏雖然沒有任何詳細記錄，但至少前章介紹薛紹彭《清閟堂帖》所刻的法帖，如二王的《賢姊帖》、《道意帖》、《服食帖》、《安善帖》和孫過庭的《書譜》……等皆應爲其所藏的法書之一，除了這些之外，本節另從其它著錄上來整理有關薛氏收藏法書的資料，希望能重建當時他在晉唐法帖方面的收藏概況，正如下列所述：

（一）鍾繇《薦關內侯季直表》

　　此帖著錄於明代張丑的《清河書畫舫》和清代的《石渠寶笈》續編（六）。按《石渠寶笈》所記此幅書蹟至宋代始流傳，書蹟上有淳化、宣和、紹興等官方所收之印璽，後經薛紹彭、米芾、賈似道所收，上面皆鈐蓋他們諸位的收藏章，至元代有陸行直等諸人的題跋。按張丑記吳郡陸行直的題記，提到此眞蹟「高古純樸，超妙入神，無晉唐插花美女之態，上有河東薛紹彭印章，眞無上太古法書，爲天下第一」，陸氏並談到在至元甲午以厚資購自方外朋友，後因飄泊散失經二十六年不知所存，忽於至正九年六月一日復得之，便感嘆人生幾何，對於此珍寶更希望子孫永存〔註8〕。之後刻於華夏所編，章簡

〔註5〕 米芾《書史》，《叢書集成新編》五十一冊（臺北：新文豐出版社，民國74年），頁233。
〔註6〕 米芾《書史》，《叢書集成新編》五十一冊（臺北：新文豐出版社，民國74年），頁233。
〔註7〕 米芾《書史》，《叢書集成新編》五十一冊（臺北：新文豐出版社，民國74年），頁233。
〔註8〕 張丑《清河書畫舫》，北京《國家圖書館藏古籍藝術類編》（北京：北京圖書館出版，2004年），頁175。

甫鐫刻的「眞賞齋帖」（明嘉靖元年，1522）〔註9〕亦刻於乾隆皇帝的「三希堂法帖」如著錄上所云皆有薛氏「河東開國」（圖1）之收藏印。

（二）王羲之《裏鮓帖》

米芾《書史》記錄此帖爲薛紹彭所收，並讚揚《裏鮓帖》筆畫流暢，爲右軍暮年之書蹟並爲上上之帖：

> 右軍唐摹四帖，一帖有裏鮓字，薛道祖所收，命爲《裏鮓帖》，兩幅是冷金硬黃，一幅是楮薄紙，摹右軍暮年更妙帖也……。上有弘文印，印在帖心，面上不印，縫四邊亦有小開元字印，御府帖也。〔註10〕

（三）《異熱帖》

《書史》記錄此帖爲薛氏所收藏，可惜未多說明只有下列簡短幾句：

> 宋子房收得唐開元摹右軍帖，末有李林甫等臣跋。今歸王詵，翰林印皆在也，內異熱一帖歸薛紹彭。〔註11〕

（四）王羲之《遊目帖》（圖35、36）

記錄於清高士奇《江村銷夏錄》和《石渠寶笈續編》，按《石渠寶笈續編》所記此帖行書計十一行一百一字，托紙四周，徐守和分注「晉會稽內史王羲之字逸少遊目帖眞蹟」並說明此幅冷金紙，緊薄如金葉，索索有聲，與筆陣圖相類，並記載在襄陽待訪錄。帖上有「高廟寓意」小璽，「紹興」半璽，「貞觀」小璽，「紹彭寓意」小印，「內府珍藏」半印，「唐氏妙蹟」半印，「游遠卿圖書」印，「邕里」半印，「淳化」小璽、「紹興」、「道祖」、「御書」半印，「河東薛氏」印。其中「紹彭寓意」、「道祖」、「河東薛氏」皆爲薛紹彭之收藏印〔註12〕，可見此作品亦爲薛氏之收藏品。

（五）《子敬帖》

《書史》上談到米芾收到薛紹彭來信，信中談到他新收錢氏《子敬帖》，

〔註9〕 神田喜一郎、西川寧編《書跡名品叢刊》西晉編（東京：二玄社，民國90年），頁19。

〔註10〕 米芾《書史》，《叢書集成新編》五十一冊（臺北：新文豐出版社，民國74年），頁232。

〔註11〕 米芾《書史》，《叢書集成新編》五十一冊（臺北：新文豐出版社，民國74年），頁232。

〔註12〕 故宮博物院影印《秘殿珠林，石渠寶笈》續編（臺北：國立故宮博物院，民國60年），頁3148。

並說此帖「獻之」字上刮去兩字，原本以爲是「孤子」後來認爲是「操之」二字，俗人恐以爲操之故刮去。〔註13〕

（六）《智永臨右軍五帖》

《書史》上記載，米芾因托薛紹彭書考姘會稽公襄陽、丹陽二太夫人告，將《智永臨右軍五帖》送給薛紹彭贊爲「潤筆」由此可知，這幅書蹟是薛紹彭書寫碑文所易得的「酬勞」。〔註14〕

（七）《智永千字文》

著錄於明代董其昌的《戲鴻堂法帖》在他的書跋中提到《待訪錄》有智永不全本千文一，其後有永師押字，薛紹彭收藏印及是摹紹彭書。〔註15〕

（八）李邕《改少傅帖》

米芾《書史》上提到李邕此帖爲薛氏所收之墨蹟品，書中提到：

> 呂公孺處李邕三帖，第一改少傅帖，深黃麻紙，淡墨淳古如子敬……。第二縉雲帖，淡黃麻紙，第三碧箋勝和帖，以尚書戶部印印縫，古印有陳氏圖書，勾德元圖書記，唐氏雜蹟印，丙子歲，第一歸薛紹彭，第二歸高公繪……。〔註16〕

由此段的說明，可以得知薛紹彭亦曾收藏李邕《改少傅帖》。

（九）歐陽詢《草書孝經》

《書史》上談到歐陽詢的《草書孝經》作品原是馬季良龍圖孫大夫直溫所收，今歸薛紹彭家。〔註17〕

（十）褚遂良《文皇哀冊》

明‧王世貞所著的《弇州山人四部稿》卷一三〇《又題哀冊》文後〔註18〕，

〔註13〕米芾《書史》，《叢書集成新編》五十一冊（臺北：新文豐出版社，民國74年），頁233。

〔註14〕米芾《書史》，《叢書集成新編》五十一冊（臺北：新文豐出版社，民國74年），頁233。

〔註15〕清‧孫岳等編《佩文齋書畫譜》第四冊（臺北：新興書局，民國58年），頁1878。

〔註16〕米芾《書史》，《叢書集成新編》五十一冊（臺北：新文豐出版社，民國74年），頁230～231。

〔註17〕米芾《書史》，《叢書集成新編》五十一冊（臺北：新文豐出版社，民國74年），頁230。

〔註18〕明‧王世貞《弇州山人四部稿》（臺北：偉文書局，民國65年），頁6029。

談到他收藏此帖「上有于瓘、紹彭題識及諸名賢，私印甚夥」雖然今日無法
見到此書法眞蹟，但在美國弗瑞爾藝術陳列館（The Freer Gallery of Art,
U.S.A.）藏有明‧嚴澂所摹《褚遂良文皇哀冊》〔註19〕，冊頁上有「于瓘」和
「紹彭」簽題（圖37）由此可引證當時弇州山人所言不虛。

（十一）《歐書語箋》一幅

《書史》上記載，米芾以唐司議郎陸柬之書《頭陀寺碑》一幅及智永帖
換宗室令穰的《歐書語箋一幅》與薛紹彭分收。〔註20〕

（十二）《張顚草書》兩幅

《書史》上也記載「馮京家收懷素，絹上詩一首。張伯高（張旭字伯高
又稱張顚）少時，絹上草書兩幅，張書今歸薛紹彭。」〔註21〕

（十三）《懷素草書》

《書史》上亦記錄薛紹彭有「懷素一軸絹書，肅宗行書，綾紙千文購於
錢景湛處。」〔註22〕

（十四）《懷素自敘帖》

記錄於明代朱存理《鐵網珊瑚》卷一，清代高士奇所著的《江村銷夏》
和卞永譽的《式古堂書畫彙考》。在《式古堂書畫彙考》卷八，記錄空青老人
曾紆公於紹興二年（1132年）題跋說明：

> 藏眞自敘世傳有三。一在蜀中石楊休家，黃魯直以魚箋臨數本者是
> 也。一在馮當世家後歸尚方。一在蘇子美家，此本是也。元祐庚午
> （1090）蘇液携至東都，與米元章觀於天清寺，舊有元章及薛道祖、
> 劉巨濟諸公題識皆不復見，蘇黃門題字乃在……。〔註23〕

從此段文字可知薛紹彭仰慕懷素書蹟，除收集懷素帖之外也與同好觀跋《自

〔註19〕 國立故宮博物院編輯委員會《海外遺珍‧法書一》（臺北：故宮博物院，民國
81年），頁191。

〔註20〕 米芾《書史》，《叢書集成新編》五十一冊（臺北：新文豐出版社，民國74年），
頁232。

〔註21〕 米芾《書史》，《叢書集成新編》五十一冊（臺北：新文豐出版社，民國74年），
頁229。

〔註22〕 米芾《書史》，《叢書集成新編》五十一冊（臺北：新文豐出版社，民國74年），
頁229。

〔註23〕 清‧卞永譽《式古堂書畫彙考》（臺北：正中書局，民國47年），頁391～
392。

敘帖》。

（十五）懷素《客舍等帖》

記錄於明・汪砢玉所撰的《珊瑚網》、明・郁逢慶撰《書畫題跋記》，和清・倪濤的《六藝之一錄》。按《珊瑚網》所記，書蹟帖上有宋徽宗御書金字題籤，帖首及接縫處具有宣和、政和、紹興、天水雙龍二小璽，帖尾有內府圖書之印，又有秋壑圖書之印，帖後有曹用和薛紹彭的題跋，曹用題款於乾德二年（964）稱此帖爲唐代絕倫世亦罕見；薛紹彭在熙寧九年二月一日（1076）題此跋並形容「懷素唐朝草聖超群，所謂筆力精妙，飄逸自然，非學之能至也。」〔註24〕

（十六）《肅宗千文》

《書史》上記載薛紹彭收《肅宗千文》上皆有「希聖」字印，「忠孝之家」圓錢印，「錢氏書堂」印。〔註25〕

（十七）柳公權《書崔太師碑》

著錄於清・孫承澤的《庚子銷夏錄》卷七，談到：碑爲劉禹錫文，柳公權書，字法較他碑稍小而深厚不露風骨。柳碑之僅見者，上有「河東郡圖書」及「翠微」印，乃薛道祖家物也。〔註26〕

並說明此帖流傳之經過。拓本經薛道祖裝爲二冊，後爲宋內府所收，大約在南宋自大內流出，因緣際會輾轉流傳於丁酉之夏由孫承澤所得。

（十八）《唐湖州刺史楊漢公書》

按《書史》所記「王仲修收《唐湖州刺史楊漢公書》，有鍾法與襄州羅讓能書碑同，余家亦收一幅，後題會昌年臨寫鍾表，今易歸薛紹彭家。」〔註27〕

（十九）《文思博要帝王部》

記錄於南宋周密《雲煙過眼錄》卷上，按周密所云此書爲鮮于伯幾樞所

〔註24〕明・汪砢玉《珊瑚網》，《中國書畫全集》第五冊（上海：上海書畫出版，民國83年），頁731。

〔註25〕米芾《書史》，《叢書集成新編》五十一冊（臺北：新文豐出版社，民國74年），頁233。

〔註26〕清・孫承澤《庚子銷夏錄》，《中國書畫全書》第七冊（上海：上海書畫出版，民國83年），頁787。

〔註27〕米芾《書史》，《叢書集成新編》五十一冊（臺北：新文豐出版社，民國74年），頁232。

藏，此書題記「天寶十載十二月朔旦，臣胡山甫書」。《雲煙過眼錄》形容此書蹟極為遒麗，卷後有史館新鑄印，並有典藏之人及三位校對者的姓名。贓卷皆為紹聖時期的題跋，例如卷後有蔡元長、周美成、晁說之、薛紹彭諸人的題跋。〔註28〕

（二十）楊凝式《正書帖》

米芾《書史》云：「楊凝式字景度，書天真爛熳，縱逸類顏魯公爭坐位帖。秘閣校理蘇澥家有三帖，第一白麻紙，曰景度上大仙，第二、第三小字，與薛紹彭家所藏正書相似。」〔註29〕

（二十一）蔡襄《華清宮記》

著錄於南宋・曹勛（約 1098～1174 年人，宋史卷三七九有傳）所著的《松隱集》卷中題為「跋心老所藏蔡君謨書判」書中提到「薛紹彭得公（蔡襄）所為「華清宮記」。〔註30〕

第二節　繪畫方面

薛紹彭對於繪畫之喜好，在《寶真齋法書贊》的《書簡二十一帖》中提到自己少時學李成、許道寧體，老年卻不如此而專以關穜為主，最後並希望以陶淵明為典範但求淡墨而已〔註31〕。至於繪畫的收藏在現存墨蹟《致伯充太尉尺牘》中也曾說：「居宋若是長幀即不願看，橫卷則略示之。」〔註32〕足見他對繪畫的收藏和鑑定頗有自己的見解與成就。本節主要從米芾的《畫史》和歷代的史料來探討薛氏收藏繪畫作品的情形。

（一）曹霸《九馬圖》

按米芾《畫史》上的記載「世俗見馬即命為曹、韓、韋，見牛即命為韓

〔註28〕南宋・周密《雲煙過眼錄》，《書畫錄上》（臺北：世界書局，民國 77 年），頁38。

〔註29〕米芾《書史》，《叢書集成新編》五十一冊（臺北：新文豐出版社，民國 74 年），頁 231。

〔註30〕南宋・曹勛《松隱集》，《景印文淵閣四庫全書》，集部第一一二九冊（臺北：臺灣商務印書館，民國 72 年），頁 524。

〔註31〕南宋・岳珂《寶真齋法書贊》（臺北：世界書局，民國 70 年），頁 186。

〔註32〕莊尚嚴等編《宋薛紹彭墨蹟，故宮法書第十二輯》（臺北：國立故宮博物院，民國 71 年），頁 26。

滉、戴嵩」「惟薛道祖紹彭家《九馬圖》合杜甫詩是眞曹筆」〔註33〕。蘇東坡《九馬讚》也談到此畫：「薛紹彭家藏曹將軍《九馬圖》，杜子美所爲作詩者也」。〔註34〕

（二）《金盆鵓鳩》

此幅畫作記錄於米芾《畫史》，並說明薛道祖有花下一金盆，盆旁鵓鳩，謂之爲金盆鵓鳩〔註35〕。此件作品也記載於《寶眞齋法書贊》卷十三，薛紹彭提到此畫被元章借去久不肯歸。按岳珂所形容，此畫上有小璽款縫，曾爲內府所收藏之作品。〔註36〕

（三）《三天女圖》

按《畫史》所記，薛紹彭以爲《三天女圖》爲晉顧愷之所作，但米芾認爲這件作品應是唐初之畫。〔註37〕

（四）《吳王斫繪圖》

這件畫作記錄於米芾之《畫史》，文中談薛道祖收藏此張作品。〔註38〕

（五）李公年《竹石吳牛圖》

著錄於南宋周密的《雲煙過眼錄》，按周密所記李公年所繪的《竹石吳牛圖》有薛紹彭的題跋。〔註39〕

（六）李公麟《歸去來辭》

這張作品記錄於《雲煙過眼錄》，按周密所云：高宗題李伯時畫歸去來辭，薛紹彭逐段書陶詞且跋其後。〔註40〕

〔註33〕米芾《畫史》，《叢書集成新編》五十三冊（臺北：新文豐出版社，民國74年），頁144。

〔註34〕宋・洪邁《容齋隨筆》五筆卷七，《筆記小說大觀續編》八集（臺北：新興書局，民國51年），頁2091。

〔註35〕米芾《畫史》，《叢書集成新編》五十一冊（臺北：新文豐出版社，民國74年），頁151。

〔註36〕南宋・岳珂《寶眞齋法書贊》（臺北：世界書局，民國70年），頁189。

〔註37〕米芾《畫史》，《叢書集成新編》五十一冊（臺北：新文豐出版社，民國74年），頁153。

〔註38〕米芾《畫史》，《叢書集成新編》五十一冊（臺北：新文豐出版社，民國74年），頁151。

〔註39〕南宋・周密《雲煙過眼錄》，《書畫錄上》（臺北：世界書局，民國77年），頁34。

〔註40〕南宋・周密《雲煙過眼錄》，《書畫錄上》（臺北：世界書局，民國77年），頁51。

（七）李公麟《陽關圖》一卷

此幅作品記載於南宋周密的《志雅堂雜鈔》、《雲煙過眼錄》和明·張丑的《清河書畫舫》，據《志雅堂雜鈔》所記「李伯時陽關圖備盡離別悲泣之狀，薛紹彭家物，後有所題詩及書王右丞一詩，及河東並三鳳後人等印」〔註41〕此畫上有薛氏題詩及其收藏印，可見為其所珍藏之物。

（八）蘇東坡《竹石圖》

按南宋陳傅良所著的《止齋先生文集》卷四十二「跋朱宰所藏竹石」文中談到東坡先生的《竹石圖》筆勢殊逼坡仙，卷末得蔡子俊、薛道祖二跋皆是藏畫名家。〔註42〕

（九）韓幹《雙馬圖》

在明代張丑《清河書畫舫》和清卞永譽《式古堂書畫彙考》記錄這幅作品的流傳情形，按張丑所記此《韓幹雙馬圖》真蹟神品，後有米芾、王堯臣、薛紹彭、蘇子由、秦少游諸名勝題名及東坡翁絕句。〔註43〕

第三節　石刻方面——定武蘭亭的收藏

薛紹彭的收藏品中以《定武蘭亭》刻石最著名於世，書法史上亦把此事傳為千古的佳言「定武本因薛道祖而貴，薛道祖因定武本而顯」。至於《定武蘭亭》的重要性可以從當時的背景來談，宋代初期因為蘭亭真蹟隱沒故臨本流行於世，臨本少所以石刻本著名於世；當時的士大夫及一般文人都不易見到摹本，相互之間皆是輾轉翻刻的石本，石本中以《定武蘭亭》最著名於世，《蘭亭考》卷五記載姑溪李之儀跋薛氏本便提到：

> 蘭亭刻石流傳最多，嘗有類今所傳者，參訂獨定州本為佳，似是鐫以當時所臨本模勒，其位置近類歐陽詢，疑詢筆也，此石已為薛向取去。〔註44〕

〔註41〕 南宋·周密《志雅堂雜鈔》（臺北：廣文書局，民國58年），頁159。
〔註42〕 南宋·陳傅良《止齋先生文集》（臺北：《新文豐叢集續集》一二九冊，民國25年），頁341。
〔註43〕 明·張丑《清河書畫舫》花字號第四，北京《國家圖書館藏古籍藝術類編》（北京：北京圖書館出版，2004年），頁99。
〔註44〕 南宋·桑世昌《蘭亭考》，輯入《法帖考》（臺北：世界書局，民國77年），頁292。

蘇東坡也稱讚「世傳蘭亭諸本惟定州石刻最善」〔註45〕，山谷也讚美定武本則「肥不剩肉，瘦不露骨，猶可想見其風」〔註46〕。對於《定武蘭亭》的流傳經過也記述紛紜，大多數人認爲《定武蘭亭》是歐陽詢所臨的〔註47〕，也有人傳爲陳僧智永所撫〔註48〕；但姜白石則認爲是按眞蹟摹本入石，如姜氏提到「世謂此本乃歐陽率更所臨，予謂不然，歐書寒峭一律，豈能如此八面變化也，此本必是眞蹟上摹出無疑。」〔註49〕

　　但後人論《定武蘭亭》的流傳大都引述宋何薳的《春渚紀聞》卷五，《定武蘭亭敘刻》敘述從遼初（947）至北宋末年（1126）它的流傳經過是這樣：

> 定武蘭亭敘石刻，世稱善本。自石晉之亂，契丹自中原輦載寶貨圖書而北，至眞定德光死。漢兵起太原，遂棄此石於中山。慶曆中，土人李學究者得之，不以示人。韓忠獻之守定武也，李生始以墨本獻，公堅索之，生乃瘞之地中，別刻本呈公。李死，其子乃出石散模售人，每本須錢一千，好事者爭取之。其後李氏子負官緡無從取償，宋景文公時爲定帥，乃以公帑金代輸，而取石匣藏庫中，非貴遊交舊不可得也。熙寧中，薛師正出牧，其子紹彭又刻副本易之以歸長安。大觀間，詔取其石，龕置宣和殿，世人不得見也。丙午金人南侵，與岐陽石鼓，復載而北。今不知所在也。此語見於續仲永所藏《定武蘭亭》後，康伯所跋也。〔註50〕

從上所敘可知《定武蘭亭》的來歷最早可推到遼初（947），遼太宗耶律德光滅石晉，從中原所得隨後棄置於定州。約慶曆中（1044～1048）歸當地人李學究，慶曆八年（1048）韓琦（1008～1075）出任知州，索之不可得。皇祐中（1049～1053），宋祁（998～1061）知定州，石歸公庫。至熙寧年間（1068～1077）薛向出牧，其子薛紹彭刻一副本易之，携至汴京。大觀間，徽宗徵

〔註45〕南宋・桑世昌《蘭亭考》，輯入《法帖考》（臺北：世界書局，民國77年），頁297。

〔註46〕南宋・桑世昌《蘭亭考》，輯入《法帖考》（臺北：世界書局，民國77年），頁304。

〔註47〕南宋・俞松《蘭亭續考》，輯入《法帖考》（臺北：世界書局，民國77年），頁389。

〔註48〕南宋・桑世昌《蘭亭考》，輯入《法帖考》（臺北：世界書局，民國77年），頁317。

〔註49〕南宋・俞松《蘭亭續考》，輯入《法帖考》（臺北：世界書局，民國77年），頁389。

〔註50〕宋・何薳《春渚紀聞》（北京：中華書局出版，民國72年），頁74～75。

入內府，藏於宣和殿，靖康丙午（1126）北宋亡於金與石鼓一并流落北方而不知去向。〔註51〕

　　薛紹彭收得定武刻石，日夜臨寫在《寶真齋法書贊》中談到此事：

> 向帥定武，有宋景文公時，樂營吏孟水清，舊獻游士所攜褉帖石本，
> 在公帑，刻意模倣，積日夜不少置，遂得筆法大意，後自成一家。
> 書名亞海嶽，褉石遂歸薛氏，大觀間次子嗣昌以內九禁。今觀此書，
> 字字縱斂有源委，而書名皆褉序中彭字體製，信乎好之篤，信之堅，
> 與之俱化，真積力久，固應爾也。〔註52〕

薛氏書法學二王得力於《定武蘭亭》不僅日夜倣效，並把自己的名字其中「彭」字取褉序中的「齊彭殤爲妄作」之書體，難怪岳珂談到薛氏書法「字字縱斂有源委」字字出自《定武》。薛氏收得《定武蘭亭》也引來後世的種種說詞如《定武五字不損本》與《五字損本》，所謂的「五字損本」爲薛紹彭獲定武原石後，以別於原本的不損本而鑿損五字，這件事在當時便有不同的看法，在《蘭亭考》卷六，沈揆指薛氏鑱去「湍、流、帶、右、天」五字〔註53〕。但是樓鑰卻不認爲是薛氏所損的，如樓鑰《跋王伯常本》談到定武本，在其幼年時親自在定武見青石本「帶、右、天」三字已缺壞，大觀年間再見石刻與昔日所見沒有不同的地方，樓氏認爲這五字未必皆是紹彭所剷損的〔註54〕。南宋其他諸賢如鄭價裕、王厚之等人對薛道祖剷損石刻之事也認爲石刻損泐，常以椎搨頻繁或搬遷等意外磨損在所難免，而薛氏爲博雅之士自知古刻的重要而不知愛惜是很難令人悅服的〔註55〕。《定武蘭亭》除了損字的特徵之外，據現代學者張光賓先生研究尚有幾個共同的特徵，如（一）無論是五字損本或不損本其右下角「會」字皆缺損。（二）第十四行與十五行末之間即「欣」字與「不」字之間，有蕭梁時候鑒書人徐僧權押縫的「僧」字。（三）凡是屬

〔註51〕何傳馨《故宮藏《定武蘭亭真本》（柯九思舊藏本）及相關問題》，輯入《蘭亭論集》（蘇州：蘇州大學出版，民國89年），頁332。

〔註52〕南宋・岳珂《寶真齋法書贊》（臺北：世界書局出版，民國70年），頁188～189。

〔註53〕南宋・桑世昌《蘭亭考》，輯入《法帖考》（臺北：世界書局，民國77年），頁309。

〔註54〕南宋・俞松《蘭亭續考》，輯入《法帖考》（臺北：世界書局，民國77年），頁379。

〔註55〕南宋・桑世昌《蘭亭考》，輯入《法帖考》（臺北：世界書局，民國77年），頁307。

定武系統的蘭亭刻石皆有格欄。（四）第十四、十五行上端「趣舍」與「所遇」之下有破綻，石高低不平揚墨則自成深淺濃淡之別，與從完整石板故意鑿成裂紋者有顯著的差別。〔註56〕

《定武蘭亭》的影響在書法史上是非常深遠的，從南宋之後就掀起一股蘭亭收藏和翻刻的熱潮，宋高宗談到定武認為：「繭紙鼠鬚，眞蹟不復可見，惟定武石本，典型具在，展玩無不滿人意，此帖所宜寶也。」〔註57〕米友仁稱讚《定武》「世傳石刻諸好事家極多，悉以定本為冠」；姜白石則提到定武本「鋒藏畫勁筆端巧妙處，終身效之而不能得其彷彿」〔註58〕。南宋皇帝、大臣、文人士大夫們對定武的熱愛日益增加，據元・陶宗儀《輟耕錄》卷六記載「宋理宗內府所藏的《蘭亭》就有一百十七種，其中定武就有肥本、瘦本、闊行本、板刻本、缸石本、斷石本，古刻本、永興本、宣城本、古懿郡齋本等許多種〔註59〕。其他文人如倪正甫云：「曩年沈揆虞卿，蓄《蘭亭敍》刻凡百餘本，予嘗見之，要各有所長，而以定武刻為冠……」〔註60〕。南宋末掀起的二王書風學習熱潮，藉著定武的大量翻刻，為後人學習王羲之的書體，提供了非常寶貴的資料，到了元代，定武乃因趙孟頫的復古，又重新站在幕前影響著元代的書法。

《定武蘭亭》從薛氏所收之後，影響南宋書法掀起了蘭亭刻帖的高峰，更進而影響到元代趙孟頫、鮮于樞等人回歸晉人書法的風尙。趙子昂在《蘭亭十三跋》中形容定武是：

> 學書在玩味古人法帖，悉知其用筆之意乃為有益，右軍書蘭亭是已退筆，因其勢而用之無不如志，茲其所以神也。〔註61〕

〔註56〕張光賓〈定武蘭亭眞跡〉，《故宮文物月刊》第三卷第一期，民國74年4月，頁29～35。

〔註57〕南宋・俞松《蘭亭續考》，輯入《法帖考》（臺北：世界書局，民國77年），頁371。

〔註58〕南宋・俞松《蘭亭續考》，輯入《法帖考》（臺北：世界書局，民國77年），頁389。

〔註59〕元・陶宗儀《輟耕錄》卷六，《叢書集成新編》第八冊（臺北：新文豐出版公司，民國74年），頁561。

〔註60〕南宋・俞松《蘭亭續考》，輯入《法帖考》（臺北：世界書局，民國77年），頁383。

〔註61〕清・卞永譽《式古堂書畫彙考》（臺北：正中書局，民國47年），頁264。又見元・趙孟頫《趙松雪行楷蘭亭十三跋》（臺北：華正書局，民國83年），頁19。

而元代流傳下來至今的《定武蘭亭》原石拓本，現在尚可見到的約有三本，一是獨孤長老藏本（圖38），一是柯九思舊藏本（圖39），另一爲吳炳本（圖40）。《獨孤長老藏本》是一件流傳有緒的作品，按日本・中田勇次郎的研究，此本爲宋俞松《蘭亭續考》所載沈伯愚所藏本〔註62〕。在獨孤長老收藏此本之前，有南宋吳說題跋稱此本《定武舊刻》「爲長安薛紹彭所藏」，其後又有鮮于樞題云：

> 蘭亭墨本最多，惟定武刻獨全右軍筆意，此薛紹彭家所拓者，不待
> 聚訟，知爲正本也。〔註63〕

趙文敏在至大三年（1310）他由吳興（浙江）循運河北上大都（燕京）途中，獨孤長老前來送別並贈定武蘭亭帖拓本給子昂，趙子昂愛不擇手。我們可以從《快雪堂帖》中收入趙孟頫《蘭亭十三跋》中知道，他在途中一而再，再而三每日研讀臨摹，在第五跋中他提到：

> 昔人得古刻數行，專心而學之，便可名世，況《蘭亭》是右軍得意
> 書，學之不已，何患不過人耶！〔註64〕

從他的題跋中我們可以了解定武給他的影響深鉅，不但從中啓發他上溯魏晉，強調臨摹古人；另一方面在理論上他也重提右軍筆法之用意，在第七跋語他提到：

> 書法以用筆爲上，而結字亦須用工。蓋結字因時相傳，用筆千古不
> 易。右軍字勢，古法一變，其雄秀之氣出於天然，故古今以爲師
> 法。齊梁間人結字非不古而乏俊氣，此又存乎其人，然古法終不可
> 失也。〔註65〕

趙孟頫的書法復古是以力矯宋人的缺點恢復魏晉古法，這個古法透過薛氏流

〔註62〕日本・中田勇次郎等人執筆，于還素譯《書道全集》，第十一卷宋Ⅱ（臺北：大陸書店，民國78年），頁148。又見宋・俞松《蘭亭續考》，《法帖考》卷一（臺北：世界書局，民國77年），頁376。

〔註63〕清・安岐《墨緣彙觀》，《書畫錄上》（臺北：世界書局，民國77年），頁531～532。

〔註64〕清・卞永譽《式古堂書畫彙考》（臺北：正中書局，民國47年），頁264。又見元・趙孟頫《趙松雪行楷蘭亭十三跋》（臺北：華正書局，民國83年），頁16。

〔註65〕清・卞永譽《式古堂書畫彙考》（臺北：正中書局，民國47年），頁264。又見元・趙孟頫《趙松雪行楷蘭亭十三跋》（臺北：華正書局，民國83年），頁20。

傳後代的《定武蘭亭》的發展，對於整個書法史亦有其積極的意義〔註66〕。獨孤長老本在清代乾隆年間爲譚祖綬所藏，譚去逝後不久因遇火災遂燒成現狀，後經其門人集爐殘餘片裝幀成冊，翁方綱詳考各頁並題跋，近年帖歸知名的藏書家蔣祖詒所收藏〔註67〕。至於元代《柯九思藏本》它是現今流傳於世較完整的拓本；柯九思本在清安岐《墨緣彙觀》中卷二也有詳細記錄〔註68〕，今藏臺北國立故宮博物院，張光賓先生對它的流傳亦有文章詳細記載，按張氏研究此《定武蘭亭》極可能是薛氏藏石大觀中入內府，政和初年（1079～1126）王輔得到這件出自內府的搨本並書跋，其後有政和閒公達等觀跋，元初先爲元好問收藏後歸王芝（卒於1311年），後有大德元年（1297）鮮于樞跋、袁桷（1266～1327）跋並指出此本與宣和內府本相同皆爲損本。後經喬簣成所有，趙孟頫跋於至大二年（1309）趙氏並提到與自己所藏的一本「無毫髮差也」，喬氏約於仁宗皇慶初年（約1312）售與柯九思（1290～1343）。天曆三年（1330）文宗御奎章閣，命參書臣柯九思取此本進呈，親識「天曆之寶」還以賜之，之後康里子山以董源畫從柯九思易得，此後明末清初流傳不詳，後經安岐、畢沅所收再入清宮內府，嘉慶二十年（1815）著錄於《石渠寶笈三編》。〔註69〕

　　元吳炳本據趙氏《鐵網珊瑚》所記錄帖後有宋人李之儀觀題、王容敬題跋，後歸元吳炳所藏，又有臨川危素、張紳、倪瓚、高起等人的題跋及明人張適所記〔註70〕，按清王文治的跋語，這本是屬於未損本，今已流傳至日本。〔註71〕

　　薛紹彭所收的《定武蘭亭》在二王書風的流傳中，佔有不可取代的地位，在當時蘭亭書蹟眞本已失摹本臨本又很稀少，定武刻石便顯現出它的重要性

〔註66〕黃惇《趙孟頫與蘭亭十三跋》，輯入《蘭亭論集》（蘇州：蘇州大學出版，民國89年），頁406～417。

〔註67〕清・翁方綱撰《蘇米齋蘭亭考》卷七，輯入《法帖考》（臺北：世界書局，民國77年），頁481～482。又見日本・中田勇次郎等人執筆，洪惟仁譯《書道全集》第十二卷，元・明Ⅰ，（臺北：大陸書局，民國87年），頁155。

〔註68〕清・安岐《墨緣彙觀》，《書畫錄上》（臺北：世界書局，民國77年），頁533。

〔註69〕張光賓《定武蘭亭眞蹟》，《故宮文物月刊》第三卷第一期（1985年4月），頁29～35。

〔註70〕明・趙琦美《鐵網珊瑚》，《中國書畫全書》第三冊（上海：上海書畫出版，民國83年），頁473～474。

〔註71〕朱隼文《蘭亭選粹》第三輯（臺北：漢華文化事業股份有限公司，民國76年），頁51。

了。在南宋時它掀起一股翻刻定武熱潮，給予南宋書法掀起不小的波浪；在元代影響趙孟頫走上復古書風，以再現晉人古法古意爲目標，因此薛道祖的《定武蘭亭》在整個書法史的發展和進程上都有其積極的意義。

第四節　金石方面

宋代的藝術除了繪畫與書法的成就斐然之外，在金石學方面亦是中國的另一高峰。所謂金即指鐘鼎彝器，石是指碑碣石刻，二者後來引申爲頌揚功德以流傳久遠，在《呂氏春秋》的「求人」篇中談到「故功績銘乎金石，著於盤盂」〔註72〕至此金石便深深印絡在國人的心中。任清‧孫星衍的《寰宇訪碑錄》序中談到

> 金石之學，始自漢藝文志，春秋家奏事二十篇，載秦刻石名山文。
> 其後謝莊、梁元帝，俱撰碑文，見於隋經籍志；酈道元注水經。魏收作地形志，附列諸碑以徵古跡。而專書則創自宋歐陽修、趙明誠，
> 王象之諸人。〔註73〕

足見宋代爲金石學發展的另一新景象；我們亦可以從當時的著錄來看此一盛況。宋徽宗時命王黼重修《宣和博古圖》對宣和內府所庋藏的古代金石文物精品皆重新考訂並摹繪圖形、款識。除了內府的收藏之外，私人的著錄更是繁多，例如從劉敞的《先秦古器物》、歐陽修的《集古錄跋尾》、趙明誠的《金石錄》等皆是當時的金石名著；其中以呂大臨編的《考古圖》最令人注目，此書序文寫於元祐七年二月（1092），書中記錄內府和私人收藏四十餘處的金石器物，所記錄的每件銅器都有圖像銘文、及其釋文，詳細記錄出收藏家、器物尺寸和重量，體例十分完善。書中所附收藏人之姓氏，其中之一爲「京兆薛氏」並注「紹彭、道祖」〔註74〕也提供了我們有關薛紹彭收藏的一些訊息，本節略從上述之資料和其它著錄，來探討薛氏在金石方面的收藏情形。

〔註72〕楊家駱主編《呂氏春秋集釋》卷二十二（臺北：世界書局，民國 77 年），頁 14。

〔註73〕清‧孫星衍《寰宇訪碑錄》，《叢書集成新編》四十九冊（臺北：新文豐公司，民國 35 年），頁 338。

〔註74〕宋‧呂大臨《考古圖》，輯入桑行之等編《說金》（上海：上海科技教育出版，民國 83 年），頁 544。

（一）細足爵（圖 41）

記錄於呂大臨的《考古圖》卷五，上提到「京兆薛氏」，此物不知從何人處所得，器物高四寸一分，縮六寸三分，深二寸九分，柱高二分，容三合無銘識。呂氏並形容此爵「文飾不甚精，外唇前後平，兩柱極短，三足如箸上大而下細，形質小異。」〔註 75〕

（二）《有柄鳳龜鐙》（圖 42）

記載於《考古圖》並注「京兆薛氏」。按呂氏所記此器物高五寸而徑二寸八分，上下有銘皆四字，此鐙以鳳爲柄，龜爲跌，其上有柄如上行鐙。〔註 76〕

（三）《商祖丁爵銘跋》

著錄於清・朱彝尊的《曝書亭集》卷第四十六之跋文，文中談到：「此爵一，銘二字，曰祖丁。在右柱外，薛紹彭曰：『祖丁者，商十四君祖辛之子也。』內有文作弓形，中包六字不可辨識……」〔註 77〕此物右柱外爲薛紹彭款識，應該也是薛氏所收之金石器物。

上述金石方面的收藏，謹見於著錄上的記載，至於實際的收藏概況由於史料的記錄不多，以致於我們無法得知它的詳細情形，若僅以薛氏在法書與繪畫上的典藏方面非常豐碩來衡量，在金石方面也應該是旗鼓相當，只是年代久遠著錄散佚，讓我們所得的資料相當有限，所以在金石方面的收藏便無法略知當時的真相，這真是美中不足之處！

第五節　薛紹彭的收藏用印

北宋時私人鈐印的風氣漸漸盛行，文人或士大夫爲了收藏法書與繪畫古蹟，往往在自己所收藏的作品上鈐蓋印章，作爲具有藝術性、鑑賞的性質。米芾的《畫史》中便記錄了米芾自己用印的情形，例如他談到：

　　余老矣，每求新賞與鑒賞之家博易書畫最多，不一一記，上多有印　　記可辨，無非奇筆，萬金之玩，自付識者擊節……。〔註 78〕

〔註 75〕宋・呂大臨《考古圖》，輯入桑行之等編《説金》（上海：上海科技教育出版，民國 83 年），頁 481。

〔註 76〕宋・呂大臨《考古圖》，輯入桑行之等編《説金》（上海：上海科技教育出版，民國 83 年），頁 515。

〔註 77〕清・朱彝尊《曝書亭集》卷四十六（上海：世界書局，民國 25 年），頁 551。

〔註 78〕宋・米芾《畫史》，《叢書集成新編》五十三冊（臺北：新文豐出版，民國 74

又說凡是經過他收藏的書法作品，最上品書畫用姓名字印如鈐有：「審定眞蹟」字印，「神品」字印，「平生眞賞」印，「米芾秘篋」印，「寶晉書」印，「米姓翰墨」「鑒定法書之印」，「米姓秘玩之印」。米芾又有六枚玉印，凡是世上絕品書畫作品皆鈐蓋這些印章，例如：「辛卯米芾」、「米芾之印」、「米芾氏印」、「米芾印」、「米芾元章印」、「米芾氏」，其他用「米姓清玩」之印者大都爲次品書函〔註79〕。至於薛紹彭的用印情形，在岳珂的《寶眞齋法書贊》卷十三，薛道祖《秘閣詩帖》文後記此帖上有薛氏印七〔註80〕。在明代張應文所撰的《清祕藏》卷下「敘書畫印識」中記錄：薛紹彭有「弘文之印」「三鳳後人」印〔註81〕，至於確切的用印情況，我們無法詳細知道他的情形，我們僅能從以上的著錄和現存的書蹟略談他的收藏用印，並對「弘文之印」也作一個探討。

一、收藏用印

（一）「三鳳圖書合寶」〔圖43〕

此印朱文方形，著錄於南宋岳珂《寶眞齋法書贊》卷十三的《書簡帖二十一帖》書帖上有此印〔註82〕，在現存墨蹟《雜書》的《雲頂山詩帖》也鈐有此印章。

（二）「三鳳後人」

「三鳳後人」印章是屬於朱文方形印，薛紹彭仰慕唐代河東三鳳，而追隨他們的行誼這件事在《清閟閣詩帖》上已抒發他的情意，並刻上「三鳳後人」之印〔註83〕，從現存薛氏的墨蹟《雲頂山詩帖》作品上亦可見到此印。

（三）「薛氏圖書」〔圖44〕

此爲朱文方印，鈐在《雲頂山詩帖》作品上。〔註84〕

年），頁148。
〔註79〕宋・米芾《畫史》，《叢書集成新編》五十三冊（臺北：新文豐出版，民國74年），頁148。
〔註80〕南宋・岳珂《寶眞齋法書贊》（臺北：世界書局，民國70年），頁192。
〔註81〕明・張應文《清秘藏》，輯入《觀賞彙錄上》（臺北：世界書局，民國70年），頁276。
〔註82〕南宋・岳珂《寶眞齋法書贊》（臺北：世界書局，民國70年），頁189。
〔註83〕南宋・岳珂《寶眞齋法書贊》（臺北：世界書局，民國70年），頁193。
〔註84〕莊尚嚴等編《宋薛紹彭墨蹟，故宮法書第十二輯》（臺北：國立故宮博物院，

（四）「清閟閣書」、「鑒賞所珍」（圖 45、46）

二者皆爲朱文方印。在《寶眞齋法書贊》卷十三的《清閟閣詩帖》也記載「清閟閣書」之印緣由〔註 85〕，他是因爲嚮往君子于庭植竹，清閟之樂，所以也刻印代表他的超然不染的精神。在《上清連年帖》和《晴和帖》皆鈐有此印。「鑒賞所珍」它的印章大小與「清閟閣書」相似，二者印文布局疏朗，筆法亦相同，所以這個印章應該也是薛紹彭所刻，並鈐於《上清連年帖》墨蹟上。

（五）「河東開國」印（圖 1）

這個印文應該是薛紹彭以他的曾祖父薛顏曾封爲「西京上柱國‧河東郡開國侯」〔註 86〕而取其爲後人之意。在明‧華夏所編的《眞賞齋帖》的鍾繇《薦關內侯季直表》拓本上可以看到此印，印文屬於朱文方印，印章風格疏朗佈局勻稱。清代御刻《三希堂法帖》中的《薦季直表》拓本上也可以見到這個印章。

（六）「河東郡圖書」、「翠微」印

謹見於著錄上之書蹟，鈐於柳公權的《書崔太師碑》。〔註 87〕

（七）「紹彭寓意」、「道祖」、「河東薛氏」

按《石渠寶笈》的著錄這三印皆鈐印於王羲之的《遊目帖》〔註 88〕。據日本學者內藤乾吉先生於《書道全集》卷四所記，此帖於乾隆十二年（1747）入清內府有乾隆之題字與跋，故於此時刻入《三希堂法帖》，咸豐、同治間（1851～1874）曾賜予恭親王，復歸日本廣島，安達萬藏氏所收，據安達氏本的影本上有「紹彭」和「道祖」半印〔註 89〕，至於「河東薛氏」可能於清代入宮輾轉流傳重裱時，模糊不清被裁轍掉，在現存的墨蹟本（圖 35、36）

民國 71 年），頁 7。

〔註85〕南宋‧岳珂《寶眞齋法書贊》（臺北：世界書局，民國 70 年），頁 192。

〔註86〕宋‧劉攽《彭城集》卷三十六，輯入《叢書集成新編》六十一冊（臺北：新文豐出版，民國 74 年），頁 428。

〔註87〕清‧孫承澤《庚子銷夏錄》，《中國書畫全書》第七冊（上海：上海書畫出版，民國 83 年），頁 787。

〔註88〕故宮博物院影印《秘笈珠林‧石渠寶笈續編，石渠寶笈（六）》（臺北：國立故宮博物院，民國 60 年），頁 3148。

〔註89〕日‧中田勇次郎等編，戴蘭村譯《書道全集》第四卷，東晉（臺北：大陸書店，民國 78 年），頁 170。

和《三希堂法帖》的王羲之《遊目帖》（圖 47）僅能清楚地看到「紹彭」半印和「寓」字殘印。〔註 90〕

二、薛紹彭與「弘文之印」

　　薛紹彭的書畫用印除了上述所介紹的印章之外，在著錄上亦記載薛氏有「弘文之印」，另外在現存薛紹彭所刻的法帖上也鈐有此印（如第二章清閟堂帖上的「弘文之印」）；所以這個單元我們就對「弘文之印」另作一個探討。這個印文自古以來學者皆認為應該是唐太宗時內府，鈐印在所藏法書作品上所押的印章，過去的藝術史學者，大都是從唐代張彥遠所著的《歷代名畫記》卷三《敘自古公私印記》中提到「弘文之印，恐是東觀舊印印書者，其印至小」〔註 91〕，以致於一直相信「弘文之印」為唐代之印。據現代學者黃緯中先生他撰寫文章討論《關於顧愷之『女史箴圖卷』上的『弘文之印』鈐蓋時間》〔註 92〕，根據他的考證所謂「東觀」乃是漢代宮廷藏書著作之所，而張彥遠語待保留用「恐是」和「其印至小」之語，並無法證明此印為唐代之印，按黃緯中先生由現存的作品上鈐有「弘文之印」的五件作品：例如顧愷之「女史箴圖卷」（今藏英國倫敦大英博物館）、傳為東晉王獻之的「中秋帖」（現藏北京故博物院）、傳為唐虞世南的「汝南公主墓誌銘」（墨蹟已佚，僅存影本）、唐杜牧所書「張好好詩卷」（現藏遼寧省博物館）和為南宋朱熹所書「易繫辭傳」（現藏臺北國立故宮博物院）作對比和研究；其中以《女史箴圖》和《張好好詩卷》上的「弘文之印」較相似和可靠，並認為《張好好詩卷》書成時間應在大和九年（835）屬於中晚唐，故此印鈐蓋的時間最早不應超過晚唐，且以他的推論除了唐代設有弘文館收藏印外，也不排除其為五代十國中任一弘文館的收藏印之可能，因為弘文館的設置一直延續到五代時期。〔註 93〕

　　至於南宋朱熹所書的「易繫辭傳」上的「弘文之印」與「女史箴圖」上

〔註 90〕清・梁詩正等奉敕編《三希堂法帖》（北京：中國書齋出版，1991 年），頁 54～57。

〔註 91〕唐・張彥遠《歷代名畫記》，輯入《南朝唐五代人畫學論著》（臺北：世界書局，民國 51 年），頁 99。

〔註 92〕黃緯中《關於顧愷之女史箴圖卷上的弘文之印，鈐蓋時間之討論》，《故宮博物院期刊》第十二卷第五期，民國 83 年 8 月，頁 88～93。

〔註 93〕黃緯中《關於顧愷之女史箴圖卷上的弘文之印，鈐蓋時間之討論》《故宮博物院期刊》第十二卷第五期，民國 83 年 8 月，頁 90～92。

之印相比較，顯然線條虛弱、結體幼稚，可能是後人仿刻的印章。〔註94〕

　　北宋米芾的《書史》上也有談到關於「弘文之印」的事，他提出他的看法是這樣的：

> 開元經安氏之亂，內府散蕩，乃敢不去開元印跋，再入御府也。其次貴公家，或是略入，須除滅前人印記，所以前後紙慳也。今書更無一軸有貞觀、開元同用印者；但有建中與開元、大中、弘文印同用者，皆此意也……貞觀開元皆小印，便于印縫，弘文之印一寸半許。〔註95〕

從米芾的著錄知道，他當時曾在晉唐書蹟上看到鈐有「弘文之印」及記載印章尺寸的大小。《畫史》上也記載當時的人，收集或模刻前代古印的概況，如《畫史》談到：

> 大年收得南唐集賢院御書印，乃墨用于文房書畫者。〔註96〕

由此可知宗室趙令穰（字大年）收到南唐之印，便將此印作爲他的私印，並鈐在他的文房書畫上。米芾也談到：唐坰處，有黃楮紙伯高千文兩幅，與刁約家兩幅相同，是張顛暮年眞蹟，但是刁氏者後有李主徐鉉跋，並有押上僞刻的「建業文房之印」〔註97〕。由這些記載可以明瞭，在北宋時已有仿刻和收集古印並鈐在自己所收的書畫作品上的種種情形。

　　至於薛紹彭與「弘文之印」的關係《書史》上也有記載：

> 右軍唐摹四帖，一帖有裹鮓字，薛道祖所收，命爲裹鮓帖……上有弘文印，印在帖心，面上不印，縫四邊亦有小開元字印，御府帖也。〔註98〕

在元人危素的《危太樸文續集》卷九中記載薛氏臨蘭亭帖上有「弘文之印」。明・張丑的《清河書畫舫》中也提到薛氏收此帖之後刻於石並贊其後，並提

〔註94〕黃緯中《關於顧愷之女史箴圖卷上的弘文之印，鈐蓋時間之討論》《故宮博物院期刊》第十二卷第五期，民國83年8月，頁90～91。

〔註95〕宋・米芾《書史》，《叢書集成新編》五十一冊（臺北：新文豐出版，民國74年），頁233。

〔註96〕宋・米芾《畫史》，《叢書集成新編》五十三冊（臺北：新文豐出版，民國74年），頁150。

〔註97〕宋・米芾《書史》，《叢書集成新編》五十一冊（臺北：新文豐出版，民國74年），頁230。

〔註98〕宋・米芾《書史》，《叢書集成新編》五十一冊（臺北：新文豐出版，民國74年），頁232。

到唐摹四帖，裏鮓之外，則安善、道意、服食三帖〔註99〕。清・孫承澤也記
錄薛紹彭收此帖，今帖上有道祖自書名并弘文印〔註100〕。在現存的《寶晉齋
法帖》卷三輯入清閟堂所刻的法帖上，亦可以清楚看到薛氏所摹刻的《裏鮓
帖》、《道意帖》、《服食帖》、《大佳帖》上有「弘文之印」〔註101〕。薛紹彭除
了上述四帖有「弘文之印」之外，在清代程文榮的《南村帖考》中的《二王
帖目五》輯入薛紹彭所收的《遷轉帖》上亦有「弘文之印」〔註102〕。清代于
敏中、梁國治等奉敕所編的《欽定西清硯譜》中所收《宋薛紹彭蘭亭硯》，硯
上的銘款亦刻有「弘文之印」〔註103〕，而薛紹彭所臨的《蘭亭序》也有鈐上
此印，從明・文徵明的《停雲館法帖》卷六輯入《薛紹彭蘭亭序》中亦可清
晰看到「弘文之印」〔註104〕。在明・顧復所著的《平生壯觀》也談到薛紹
彭：

> 臨蘭亭記，上有「弘文之印」、「古杭朱巽」印、「月船」小印，皆宋
> 人圖書……。〔註105〕

這些前人的記錄和明代張應文的見解大致上都相似，皆認為「弘文之印」應
是薛紹彭所摹刻。〔註106〕

　　由這些史料的探討，我們知道在北宋時，薛紹彭也和其他文人雅士一樣
收集和仿刻古人印章，「弘文之印」正如黃緯中先生所推理的，除了唐之外，
或許至五代十國的弘文館的收藏章，而薛紹彭也追隨古人慕其行誼也仿刻此
印，道盡清閟之意左圖右書，君子披黃卷與聖賢同樂此也！

〔註99〕明・張丑《清河書畫舫》，嘴字號，輯入徐蜀編《國家圖書館藏古籍藝術類編》
　　　　（北京：北京圖書館出版社，2004年7月），頁308。

〔註100〕清・孫承澤《庚子銷夏錄》，《中國書畫全書》第七冊（上海：上海書畫出版
　　　　社，民國83年），頁752。

〔註101〕南宋・曹之格《寶晉齋法帖》，《中國法帖全集》第十一集（湖北：湖北美術
　　　　出版，民國91年），頁93。

〔註102〕清・程文榮《南村帖考》（臺北：學海出版社，民國66年），頁277。

〔註103〕清・于敏中、梁國治《欽定西清硯譜》，《景印文淵閣四庫全書》，子部一四九
　　　　譜錄類（臺北：臺灣商務印書館，民國73年），頁326。

〔註104〕明・文徵明《影印明拓停雲館法帖》（北京：北京出版社，民國86年），頁
　　　　384。

〔註105〕明・顧復《平生壯觀》卷二（臺北：漢華文化事業股份有限公司，民國60
　　　　年），頁75。

〔註106〕明・張應文《清秘藏》，《觀賞彙錄上》（臺北：世界書局，民國77年），頁
　　　　276。

第五章　薛紹彭與北宋二王書學背景

　　北宋的書學背景承襲五代末年的書風，五代在當時雖然處於政治紊亂、戰事頻繁，但由於它直接唐代泱泱大國的書法典範，其書法雖稍遜一籌，但藉唐代的流風餘韻仍有幾個不同的發展導向。按黃緯中先生的《楊凝式研究》把五代分爲三個書風傾向：（一）是以二王傳統爲典範的王書傾向。（二）是以顏書立足於世，並爲楊凝式所承接（後稱顏楊書風）。（三）是爲中晚唐以後釋僧的狂草書法等三個書風〔註1〕。米芾的《書史》就提到宋代初期的書風是承繼五代二王典範，他形容：

> 本朝太宗，挺生五代文物已盡之間。天縱好古之性，眞造八法，草
> 入三昧，行書無對，飛白入神，一時公卿以上之所好，遂悉學鍾、
> 王。〔註2〕

宋太宗認爲五代以來筆札無體，鍾王之法幾乎絕矣，所以宋初太宗對於二王書法力求復興，從此書學丕變，一路邁入二王的大道之中〔註3〕。到了北宋後期顏楊書風崛起，在傅申教授的〈顏魯公在北宋及其書史地位之確立〉一文裡，便說明尚意大家，蘇、黃、米受顏氏的影響，並且發展出新的書體〔註4〕。歷來談論北宋書法只重視宋人，打破唐人法度而注重意趣表現、強調主觀感

〔註 1〕 黃緯中《楊凝式研究》，中國文化大學藝術研究所，碩士論文，民國 77 年 6
　　　　月，頁 46～73。
〔註 2〕 宋・米芾《書史》，《叢書集成新編》五十一冊（臺北：新文豐出版社，民國
　　　　74 年），頁 234。
〔註 3〕 馬宗霍《書林藻鑑》（臺北：臺灣商務印書館，民國 54 年），頁 190。
〔註 4〕 傅申《書史與書蹟：傅申書法論文集（一）》（臺北：國立歷史博物館，民國
　　　　85 年），頁 63。

受，從而開闢了新書風；而忽略了另外一些延續二王書風書法家的成就與努力。薛紹彭便是在這種二王書風沒落，尚意鼎盛的背景下，苦撐二王書法的文人之一，本章藉此機會探討二王書風普遍存在北宋前期的社會背景，並略談薛氏與蘇、黃、米之交遊，最後對南宋時四家排名（蘇、黃、米、薛）與後人所說的四家不相同而加以澄清略作概述。

第一節　北宋的二王書風

唐太宗以其文治武功被後世奉爲帝王的楷模，其書法的取向亦影響後世深遠。他以個人的偏愛尊尚王羲之的書法，舉凡收藏臨摹皆以二王書法爲準則爲唐代書風立下典範，自此二王書風成爲中國傳統書法的正統。宋代初期書法基本上承接唐代舊習，以二王傳統爲學習對象再加上帝王的提倡，文人雅士的推崇和刻帖的盛行，形成北宋另一股二王的潮流，本節就以上述幾個因素來探討薛紹彭承襲二王書風的背景。〔註5〕

一、北宋初期承襲唐末五代二王書風

宋太祖結束了五代的封建割據局面，南唐、西蜀、吳越陸續納入宋代版圖，這三地方的君臣皆注重書畫藝術從而使北宋初期的書壇開始繁榮起來。

南唐諸帝皆愛好文藝，內府收藏豐富宮中圖籍萬卷，尤以鍾王墨蹟爲著，相傳後主李煜曾將王羲之的《十七帖》模勒上石刊行了《澄心堂帖》〔註6〕。之後，隨南唐歸順宋代的尚有蘇易簡、徐鉉等人，而蘇易簡他以收藏法書著名，據米芾《書史》所記他曾收王獻之《十二月帖》〔註7〕和《晉賢十三帖》；在《寶晉英光集》也談到王羲之的《快雪時晴帖》和《王略帖》爲本朝參政事蘇公太簡（蘇易簡字太簡）之故物〔註8〕。從西蜀歸入宋的書法家以李建中和王著二位在當時皆頗負盛名，從《宣和書譜》中記載李建中「字體初效王羲之，而氣格不減徐浩，當時士大夫得其筆蹟，莫不爭藏以爲楷法。」〔註9〕

〔註5〕關於北宋的二王書風亦可參考：水賚佑《宋代蘭亭序之研究》，輯入《蘭亭論集》（蘇州：蘇州大學出版社，民國89年），頁175～183。

〔註6〕蔣文光《中國書法史》（臺北：文津出版，民國87年），頁204。

〔註7〕宋·米芾《書史》，《叢書集成新編》五十一冊（臺北：新文豐出版社，民國74年），頁227。

〔註8〕宋·米芾《寶晉英光集》卷七，《叢書集成新編》六十二冊（臺北：新文豐出版社，民國74年），頁145～146。

〔註9〕宋代御府編《宣和書譜》卷十二，《叢書集成新編》五十二冊（臺北：新文豐

在《山谷題跋》卷五《跋周子發帖》中也記錄王著他《臨蘭亭序》、《樂毅論》、《補永禪師》、《周散騎千字》皆妙絕，同時極善用筆〔註10〕。吳越入宋的書家有錢惟治、錢惟演等錢氏一族，皆是擅二王書法並且收藏二王書蹟，據《墨池篇》卷三談到錢惟治是吳越王俶之長子，善草隸尤好二王書，曾說：「心能御手，手能御筆，則法存乎其中矣。」〔註11〕其家族藏書帖圖畫甚眾，並且錢惟治嘗以鍾繇、王羲之、唐玄宗墨蹟七軸，獻於太宗並獲優詔褒答，從這些史料上的記錄，我們可以探知北宋初期書壇承接唐末五代尊崇二王的書風而繼續發展。

二、帝王的提倡形成北宋院體書法

北宋帝王大多浸潤於二王書法，這與他們的提倡和愛好有關，當時朝廷也形成一股以二王書法為主的院體風氣。在《墨池篇》卷三中談到宋太宗留神墨妙及即位區內砥平，朝廷燕寧，萬機之暇，手不釋卷，學書至於夜分〔註12〕。《蘭亭考》卷二也記載宋太宗皇帝親自御書前人詩句：

> 不到蘭亭千日餘，嘗思墨客五雲居，曾經數處看屏障，盡是王家小
> 草書。〔註13〕

並命侍書待詔王著摹刻《淳化閣帖》，其中第六至第十卷為王羲之和獻之書法，二王法書占全卷的二分之一，足見他對二王書法的喜好，也體現出宋太宗提倡二王書法積極的一面。宋仁宗雖以飛白書著名於世，然傳世亦有其御臨《蘭亭序》墨蹟一本，所臨之法不拘泥於點畫形式別具新意〔註14〕。宋徽宗的書法造詣最深，除了創「瘦金體」還命蔡京等刻《大觀帖》和勒命修《宣和書譜》二十卷，其中收王羲之作品二百四十三件，王獻之作品八十九件〔註15〕，難怪蔡絛在《鐵圍山叢談》稱所見的內府書目唐人硬黃臨二王有

出版社，民國 74 年），頁 611。

〔註10〕黃庭堅《山谷題跋》，《宋人題跋上》（臺北：世界書局，民國 81 年），頁 236。

〔註11〕宋・朱長文《墨池篇》卷三（臺北：國立中央圖書館出版，漢華文化事業公司印行，民國 67 年），頁 484。

〔註12〕宋・朱長文《墨池篇》卷三（臺北：國立中央圖書館出版，漢華文化事業公司印行，民國 67 年），頁 429。

〔註13〕南宋・桑世昌《蘭亭考》，輯入《法帖考》（臺北：世界書局，民國 77 年），頁 265。

〔註14〕香港藝術館編《中國文物集珍》（香港：香港市政府，1985 年），頁 60～63。

〔註15〕宋代御府編《宣和書譜》卷十五，《叢書集成新編》五十二冊（臺北：新文豐出版社，民國 74 年），頁 619～621。

三千八百餘幅〔註 16〕，從以上來看，宋初王室內府皆成爲學習二王的典範。除此之外，宋初在書學方面設有翰林侍書學士，宋仁宗設有書待詔職，到北宋後期的書學博士，宋代官方對於書法專職人員一直沒有間斷，由此可見宋代帝王對書法的重視。

　　所謂「上有好者，下必甚焉」，皇帝對二王書法的推波助瀾在朝中也掀起一股熱潮，太宗時的官方書體在陳槱《負暄野錄》就描述當時的景象：

> 世稱小王書，蓋稱太宗皇帝時王著也……黃長睿（伯思）志及《書苑》云：「僧懷仁集右軍書，唐文皇製聖教序，近世翰林侍書輩學此，目曰院體，自唐世吳通微兄弟，已有斯目，今中都習書詔敕者，悉規仿著字，謂之小王書，亦曰院體，言翰林院所尚也。」〔註 17〕

從他的敘述可知，唐人把王羲之的行書加以整理，使行書的筆法有一定的準則，而懷仁所集的《王羲之聖教序》更主導北宋宮廷書法的面貌，從而演變爲北宋的院體書法，如宋大臣孫崇望、尹熙古、吳郢等〔註 18〕，自此北宋初期由帝王、大臣形成一股典型的二王書風籠罩在整個趙宋王朝中。

三、文人的推崇與蘭亭刻帖的盛行

　　文人士大夫對二王書蹟的推崇和蘭亭刻帖的盛行，也是宋代書法興盛的重要因素之一，宋代書家對蘭亭的尊崇可謂前所未有，他們不僅喜愛《蘭亭》的書法藝術，而且各家書法所學皆從二王開始，在明汪砢玉的《珊瑚網》的「書品」中提到南唐李後主對於二王書法的成就即是「善法書者各得右軍之一體……」〔註 19〕，宋代把這種理論實際應用於書法中，推展的更淋漓盡致，如黃庭堅的《山谷題跋》卷五「跋東坡墨蹟」形容他的書法：

> 東坡道人少日學蘭亭，故其書姿媚似徐季海，……中歲喜學顏魯公楊風子書，其合處不減李北海。〔註 20〕

〔註 16〕宋・蔡絛《鐵圍山叢談》（北京：中華書局，1997 年 12 月），頁 78。

〔註 17〕宋・陳槱《負暄野錄》，《叢書集成新編》五十冊（臺北：新文豐出版，民國 74 年），頁 177。

〔註 18〕馬宗霍《書林藻鑑》卷九，《近人書學論著上》（臺北：世界書局，民國 73 年），頁 192。

〔註 19〕明・汪砢玉《汪氏珊瑚網法書題跋》，《叢書集成續編》第九十八冊（臺北：新文豐出版，民國 78 年），頁 202。

〔註 20〕黃庭堅《山谷題跋》卷之五，《宋人題跋上》（臺北：世界書局，民國 81 年），頁 229。

從蘇軾的《致季常尺牘》（圖 48）〔註21〕中我們也可以看到他自許爲「端莊雜流麗，剛健含阿娜」的東坡風采，在一定程度上也融合了二王書風的因素。黃庭堅也說他的懸腕書深得《蘭亭》神韻，他的小字行書深受蘭亭影響深遠，桑世昌的《蘭亭考》卷九就記載，山谷遊荊州時得到古本《蘭亭序》賞玩不離手，因此悟道古人用筆之意而小楷精進〔註22〕。從臺北國立故宮收藏他的《王長者墓誌銘稿》（圖 49）〔註23〕中可知他的用筆秀潤雅逸，頗似二王風氣。其他宋代文人對蘭亭的讚賞更是傾心不已，如周越〈法書苑〉說：

> 王逸少永和九年，蘭亭脩祓禊之禮，揮毫製序，興樂而書，用蠶繭
> 紙、鼠鬚筆，遒媚勁健絕代更無。〔註24〕

又蔣之奇〈墨妙亭詩〉形容：

> 蘭亭搨本得遺法，字體變化人莫窺，梭飛壁間勢屈矯，劍出獄底光
> 陸離，可憐闞齧侵點畫，鐵網買斷珊瑚枝。〔註25〕

山谷對《蘭亭敘》也是讚賞有加，他形容此書蹟爲右軍平生得意之作，並讚揚：

> 反復觀之，略無一字一筆不可人意，撫寫或失之肥瘦亦自成妍，要
> 各存之以心會其妙處爾。〔註26〕

米芾更是二王傳統的忠實繼承者，他對《蘭亭序》的研究與學習更傲視同儕，在《寶晉山林集拾遺》卷四他讚美《蘭亭帖》：

> 熠熠客星，豈晉所得，養器泉石，留腴翰墨，戲著談標，書存馮式，
> 鬱鬱昭陵，玉盌已出，戎溫無類，誰寶眞物，水月何殊，志專乃一，
> 繡繅金鎬，瑤機錦紱，狩歟元章，守之勿失。〔註27〕

薛道祖並未因尚意書法的鼎盛而失望，更是堅守二王書風並寫詩感慨：

> 東晉風流勝事多，一時人物盡消磨，不因醉本蘭亭在，後世誰知舊

〔註21〕徐建融編《宋元尺牘》（上海：上海書店出版社，民國87年），頁147。

〔註22〕南宋・桑世昌《蘭亭考》，《法帖考》（臺北：世界書局，民國81年），頁333。

〔註23〕沈鵬《中國美術全集，宋金元書法》（四）（臺北：錦年國際有限公司），頁50。

〔註24〕輯入南宋・桑世昌《蘭亭考》卷三，《法帖考》（臺北：世界書局，民國81年），頁275。

〔註25〕南宋・桑世昌《蘭亭考》卷十，《法帖考》（臺北：世界書局，民國81年），頁339。

〔註26〕南宋・桑世昌《蘭亭考》，《法帖考》（臺北：世界書局，民國81年），頁289。

〔註27〕南宋・米芾《寶晉山林集拾遺》，《北京圖書館古籍眞本叢刊》第八十九冊（北京：書目文獻出版社，民國77年），頁193。

永和。〔註28〕

宋初到徽宗朝，二王書風彌漫於宮廷，形成以集字聖教序爲主的院體書法，進而文人雅士也多沿襲二王書法的風格，這種社會風尚並未因尚意書風的崛起而沒落，相反地仍是繼續發展。從宋代初期李建中開始（945～1013）《宣和書譜》稱讚他初學王羲之，而氣格不減徐浩〔註29〕。《山谷題跋》卷五記載黃庭堅比喻西臺（建隆以後，李建中始稱李西臺）「出群拔萃，肥而不剩肉，如世間美女豐肌而神氣清秀者也。」〔註30〕又說：「邇來此公下筆親，使之早出見李衛，不獨右軍能逼人。」〔註31〕從明代姜戽跋李建中《土母帖》〔註32〕讚揚李建中書法「盡得古人之妙，故能風軌魏晉，掃湔塵俗」，今從《土母帖》墨蹟（圖50，臺北國立故宮所藏）中明顯看出〔註33〕，他的結字欹側取勢皆源自二王的涵養，在二王的典範中得到濃鬱的書卷氣息，從而揭開北宋文人二王書風的序幕。再從林逋（967～1028）的書法，黃庭堅《山谷集》形容他「筆意殊類李西臺而清勁處尤妙」〔註34〕，我們就他現存的墨蹟之一《自書詩》（圖51）〔註35〕，點畫交織與黑白空間分布皆屬傳統晉人風尚，並加上他個人清勁脫俗，翩然仙逝的氣象，在在表現出承自二王的脈絡而來。蔡襄字君謨（1012～1067）是北宋前期的大家，《宋史·蔡襄傳》讚美他工於書，爲當時第一，仁宗尤愛之。蘇軾亦形容君謨書「天資既高，積學深至，心手相應，變態無窮，遂爲本朝第一」〔註36〕。在蔡襄的作品《致公謹尺牘》（圖52）

〔註28〕南宋·桑世昌《蘭亭考》，《法帖考》（臺北：世界書局，民國81年），頁338。

〔註29〕宋代御府編《宣和書譜》，《叢書集成新編》五十二冊（臺北：新文豐出版社，民國74年），頁611。

〔註30〕宋·黃庭堅《山谷題跋》卷五，《宋人題跋》（臺北：世界書局，民國81年），頁234。

〔註31〕宋·黃庭堅《山谷集》外集卷十二，《景印文淵閣四庫全書》，集部，別集類第一一一三冊（臺北：臺灣商務印書館，民國74年），頁1113～501。

〔註32〕明·姜戽跋語：「……其書法盡得古人之妙，故能風軌魏晉，掃湔塵俗……」，王世杰等編《故宮書畫錄》卷三（臺北：國立故宮博物院，民國44年），頁155。

〔註33〕徐建融編《宋元尺牘》（上海：上海書店出版社，民國87年），頁1。

〔註34〕宋·黃庭堅《山谷集》外集卷九，《景印文淵閣四庫全書》，集部，別集類第一一一三冊（臺北：臺灣商務印書館，民國74年），頁1113～442。

〔註35〕吳哲夫編《中華五千年文物集刊》法書三（臺北：故宮博物院，民國74年），頁14。

〔註36〕宋·董史《皇宋書錄》卷中，《叢書集成新編》五十二冊（臺北：新文豐出版，民國74年），頁571。

〔註 37〕中亦可以看到蔡襄完美地表現此札,以二王為基礎把晉人風韻如行雲流水表露無遺。北宋後期(1023～1127)雖然宋四家已漸漸崛起並展露風采,但是二王書風並不因蘇、黃、米的光采而消失無蹤;相反地更有一群文人,如文彥博(1006～1097)、章惇(1035～?)、蔣之奇(1031～1104)、李彭(生卒年不詳)等文人他們留下的作品(圖 53、54、55、56)〔註 38〕溯其源流都是典型的宋代文人書風,皆遵循二王風格一路發展下來的。

到薛紹彭(約 1051～1109)時,北宋的二王書風便已邁入尾聲,一生鑽研晉唐法書的薛紹彭,比起米芾命運坎坷多了;在尚意書風的籠罩下,前有蘇東坡、黃山谷,同時期又有米芾,後有蔡京與宋徽宗趙佶,他所崇尚的古典二王法度,在當時已失去了與尚意大師抗爭的能力,所以他的名氣只能隨著日益高漲的尚意書風,無情的衝擊下而趨於淡化,徒留米芾對他的稱許,只好無奈地退居幕後堅守崗位,把二王的書風暗然地傳給了南宋諸大家。從他的作品(見第三章圖),我們不難體會到元人危太樸對他的佩服「超越唐人獨得二王筆意者,莫紹彭若也。」其書蹟與二王相較,真可謂形神俱肖,不只點畫活潑遒媚出神入化,結字的疏密有致,似斜反正的章法,字字皆來自二王傳統。

北宋的二王書風從上所述,自唐末五代以來承續中國文化的正統,上自皇帝、翰林院士,下至文人雅士皆流行二王的書法風格,不僅如此,社會上私刻蘭亭帖盛行,如:歐陽修《集古錄》記載收有蘭亭四刻〔註 39〕,米芾刻有《三米蘭亭》〔註 40〕,《蘭亭考》也記錄范文度摹本石刻有請名人跋,如蔡襄、司馬光觀賞後並談到:「右軍蘭亭最者,今世尚有搨本,秘閣一本,蘇才翁一本,周越一本猶有氣象焉。」〔註 41〕薛紹彭所刻的《定武蘭亭》更是流傳千古影響後世深遠。元代趙孟頫對北宋人刻二王帖的風氣在《蘭亭十三跋》中也提到:

蘭亭帖當宋未南度時,士大夫人人有之,石刻既亡,江左好事者,

〔註 37〕徐建融編《宋元尺牘》(上海:上海書畫出版,民國 89 年),頁 66～67。
〔註 38〕徐建融編《宋元尺牘》(上海:上海書店出版,民國 87 年),頁 27、30、113、213。
〔註 39〕南宋・俞松《蘭亭續考》,輯入《法帖考》(臺北:世界書局,民國 81 年),頁 397。
〔註 40〕宋・米芾《寶晉山林集拾遺》卷六,《北京圖書館古籍珍本叢刊》八十九集(北京:書目文獻出版社,民國 77 年),頁 223。
〔註 41〕南宋・桑世昌《蘭亭考》,《法帖考》(臺北:世界書局,民國 81 年),頁 297。

往往家刻一石，無慮數十百本……。〔註42〕

可見當時的社會「非二王莫屬」，但是後人只看到尚意書風蘇東坡、黃庭堅與米芾的光芒，卻忽略了其他遵循二王傳統，默默耕耘播種的人，如果沒有薛紹彭這些文人在尚意之下的犧牲，那麼南宋高宗二王的復興和趙孟頫晉人法度的復古，恐怕已消失於冥冥之中，而二王的傳統便無法被重新演繹，更無法被傳承而邁入另一新天地之中！

第二節　薛紹彭與蘇、黃、米三家的交遊

宋代的藝術風氣與文人之間的交遊有很大的關聯，文人與文人之間形成一種以文學藝術爲導向的文化社交圈，在這個文藝的天地裡他們所結交的朋友都是當時有名望的士大夫，而且又都是擅長翰墨書畫，像薛紹彭與蘇東坡、黃山谷、米芾等，他們或爲摯友或爲知己；他們的友誼也不因官場的起起落落有所變化，反而會因他們的文人交遊、信札往來抒發一己之志表達對朋友誠懇的關懷，繼而形成一種文人書風。當時的生活習俗、鑑藏活動的心得，乃至抒發自己的藝術理念，常常藉著這些活動無形中流露出來，當然也免不了互相嘲弄對方，使生活的情節充滿著文雅風韻、趣味連連的日子。漸漸地宋代文人的書法活動也因此慢慢轉向互以雅玩酬答的方式，呈現另一種文人的書法交易氣息，例如薛紹彭替米芾寫襄陽丹陽二太夫人告贄，得到《智永臨右軍》帖爲潤筆〔註43〕等諸如此類的事蹟。本節便是以這種書信往來、文房贈答，書學詩文來探討薛紹彭與蘇、黃、米三家交遊的情形。

一、薛紹彭與蘇東坡的交遊

薛紹彭（約 1051～1109）與蘇東坡（1037～1101）的情誼是屬晚輩對長輩的尊敬，由於二人年齡相差約十四歲左右，蘇東坡與薛家的往來也是屬於父執輩的交往較多，在南宋・周必大的《文忠公集》卷四十八的《題東坡上薛向樞密書》，周氏談到已故好友劉籛壽的兒子宗爽兄弟藏此卷眞蹟，並於慶

〔註42〕清・卞永譽《式古堂書畫彙考》（臺北：正中書局，民國 47 年），頁 264。
又見元・趙孟頫《趙松雪行楷蘭亭十三跋》（臺北：華正書局，民國 83 年），頁 12。

〔註43〕宋・米芾《書史》，《叢書集成新編》五十一冊（臺北：新文豐出版，民國 74 年），頁 232～233。

元戊午（1198）七月旦與他們觀賞之後題簽其後，至於書蹟的內容是這樣記載：

> 薛恭敏公元豐元年（1078 年）九月，自樞密直學士工部侍郎，知定
> 州召入西府，蘇文忠公昔嘗與之論天下事。今復貽書深切著明如
> 此，責善爲有加矣。薛本以理財論兵進及，在政路首尾三年，同列
> 質以西北，事則養威持重，未嘗啓其端，最後詔民蕃馬，既奉行，
> 復欲反污爲舒亶論罷，聞義能徒不善能改，未必不因蘇公之書，比
> 夫患失遂非者有間矣，元祐間特被褒表，豈無所自耶公作，此
> 時……。〔註44〕

由此題跋可知蘇東坡與薛向，不論於私於公皆是至親好友。而在《東坡集》
的〈東坡奏議〉中也有幾個奏則，是蘇軾上書有關薛向之事，如卷十四的《乞
降度牒脩北嶽廟狀》，蘇東坡於紹聖元年（1094 年）三月狀奏：

> 定州曲陽縣，北嶽安天元聖帝廟，建造年深，屋宇頹弊，自熙寧間，
> 因守臣薛向奏請，止曾完葺正殿，自餘諸殿及廊廡、門宇、牆垣，
> 久已疏漏破損，前後累有守臣監司奏陳，乞給賜錢，或……又乞依
> 薛向例，於安撫司回易息錢內支錢三千貫，助脩嶽廟，亦不蒙朝廷
> 允許，……。〔註45〕

從此奏則可知蘇軾奏請修廟，希望依薛向之計用安撫司回易之息錢來修繕，
乞請皇上撥款。當然蘇軾並非每件事情皆讚同薛向亦有意見相左的時候，如
在〈東坡奏議〉卷第十五的〈代張方平諫用兵書〉中就批評「薛向爲橫山之
謀，韓絳効深入之計，陳升之、呂公弼等陰與之協力，師徒喪敗，財用……」
等事項〔註46〕，由這些奏則知道蘇軾與薛家，在父執輩交往情形頻繁。

　　蘇東坡非常欣賞薛紹彭所刻的《定武蘭亭》並認爲：「世傳《蘭亭》諸本，
惟定州石刻最善。」（定州石刻即是薛氏的定武蘭亭）〔註47〕，而薛紹彭對蘇
東坡，始終保持著崇高的敬佩與仰慕之情，如在明・趙涵的《石墨鑴華》卷

〔註44〕南宋・周必大《文忠集》，《景印文淵閣四庫全書》集部一一四七冊（臺北：
　　　　臺灣商務印書館，民國 74 年），頁 1147～515。

〔註45〕宋・蘇東坡《東坡集》卷十四，《四部備要集》（臺北：中華書局，民國 25 年），
　　　　頁 13。

〔註46〕宋・蘇東坡《東坡集》卷十四，《四部備要集》（臺北：中華書局，民國 25 年），
　　　　頁 1～4。

〔註47〕南宋・桑世昌《蘭亭考》，《法帖考》（臺北：世界書局，民國 77 年），頁 297。

六蘇軾《書上清宮詞》中便記載，子瞻判鳳翔經過盩厔與子由同作詩賦，當時薛紹彭也在盩厔監太清宮，薛紹彭則請書蘇軾詞刻於石上〔註 48〕。李日華的《六研齋筆記》卷一中也談到此事，他提到薛紹彭「見二蘇上清詞悅之，不自揮翰，必求坡公書以入石，則其伏膺眉山深矣。」〔註 49〕從文中不難探知薛紹彭對東坡居士是有相當的崇拜與景仰。

二、薛紹彭與黃庭堅「至親至舊」

薛紹彭（1051～1109）與黃庭堅（1045～1105）由於他們年齡相近，他們的友誼可以說是純潔摯深。黃庭堅在書信裡稱薛氏為「至親至舊」的好友〔註 50〕，而薛紹彭遙寄魯直的書信，囑咐其子薛經與孫仲邕要永寶珍惜。南宋岳珂的《寶眞齋法書贊》中亦形容他們二人的友誼：

> 詩以情寄，而拳拳乎子姪之示，又使之寶而勿棄，亦足以見其得
> 意。〔註 51〕

從這幾句簡短的詩句中，流露出他們二人情誼相當深厚，學識見解也比較一致；但在書法風格上各有其主張，如二者皆是二王書風的崇拜者，明‧宋濂形容山谷的書法兼容王書體係和鍾張舊體如：「山谷黃文節公，書楞嚴經眞蹟一卷，潛心蘭亭進以鍾張，鋒芒圓勁猶神龍之自試，韻度飄逸，如天馬不可羈，黃公行高天下，於一藝亦造古法」〔註 52〕。薛紹彭對二王更不須多說，他一生鑽研晉唐法度，二王的書法為其畢生追隨的理念，黃魯直對他的好友紹彭所刻的《定武蘭亭》更是讚賞不已他說：「定武本則肥不剩肉，瘦不露骨，猶可想見其風。」〔註 53〕《定武蘭亭》也因黃庭堅的推崇而聲名大噪，在《蘭亭考》卷六南宋尤袤的說詞中談到「世貴定武本，特因山谷之論爾」足見山谷對紹彭的友誼也表現在書法的理念中。〔註 54〕

〔註 48〕明‧趙涵《石墨鐫華》（北京：中華書局，民國 73 年），頁 70。

〔註 49〕明‧李日華《六研齋筆記》卷一，《四庫全書珍本》（臺北：臺灣商務印書館，民國 65 年），頁 34。

〔註 50〕黃庭堅《山谷集》，《景印文淵閣四庫全書》集別第一一一三冊（臺北：臺灣商務印書館，民國 74 年），頁 1113～699。

〔註 51〕南宋‧岳珂《寶眞齋法書贊》（臺北：世界書局，民國 70 年），頁 195。

〔註 52〕明‧汪砢玉《汪氏珊瑚網古今法書題跋》卷五，《叢書集成續編》第九十七冊（臺北：新文豐出版，民國 78 年），頁 722。

〔註 53〕南宋‧桑世昌《蘭亭考》卷六、《法帖考》（臺北：世界書局，民國 81 年），頁 304。

〔註 54〕南宋‧桑世昌《蘭亭考》、《法帖考》（臺北：世界書局，民國 81 年），頁 309。

　　紹聖期間，黃庭堅貶於涪州別駕黔州（即今四川彭水縣），此時適逢薛道祖也在錦城當官，故二位老友有書信往來。按大陸學者曹寶麟先生的考證《山谷集・別集》卷十六〈與東川提舉書四〉即是寫給薛紹彭的書信〔註55〕；這四封約寫於紹聖己卯（1099）左右，因當時值山谷被貶之時，故信中以貴部之民，待罪部下稱謂自己。信的內容第一封先寒暄幾句，客套地問候老友，尊候何似？對於處於偏僻之處、異俗愁挹的薛紹彭，寫信安慰他夷夏瞻仰，並請他為國自重。信的內容正如他所描述的：

　　　　某再拜。竊惟道途風霜，使節衝冒，良亦勤止。即日不審，按部所
　　　　至，尊候何似？澄清之氣，凜然光被於江山，願篤行李，以慰夷夏
　　　　瞻仰。小寒，伏祈為國自重。區區誠禱，謹附承動靜。〔註56〕

第二封信解釋久未回信的緣故，於此不難看出薛氏主動向黃庭堅通報訊息，而山谷自稱自己負罪竄逃遷置戎僰，於是不敢稱呼摯友名字於左右，祈望紹彭原諒，書信的內容是這樣：

　　　　某壅蔽樸愚，未嘗得望履幕下。重以負罪竄逐，強顏未死，捐棄漂
　　　　沒，不當行李，無階修敬。昨以親嫌，遷置戎僰，遂得潛伏蓬蓽，
　　　　為貴部之民。區區常慮謫籍之塵垢，點污大旆之光輝，以是久之不
　　　　敢通名於左右。恭惟君子能盡人之情，知其心危慮深，終不以為簡
　　　　也。〔註57〕

第三封為黃庭堅自抒貶官之心情，形容自己寒灰槁木，非至親至舊的朋友不可通信，並說自己是待罪之人萬里投荒，請紹彭原諒他的無禮，信的原文為：

　　　　某閒居杜門，蓬蘽柱宇，麤鼺同逆，寒灰槁木，不省世事，故非
　　　　至親至舊可以通書，而又不以罪譴點染為嫌者，未嘗敢修牋記。
　　　　以是待罪部下，累月不能作狀，一道衰疾之迹。萬里投荒，一身
　　　　弔影，其情可察。頭眩目昏，書札不如禮，伏惟高明仁慈，尚能寬
　　　　之。〔註58〕

〔註55〕曹寶麟《危途帖考》，《中國書法》第二期，民國91年2月，頁19～23。
〔註56〕宋・黃庭堅《山谷集》，《景印文淵閣四庫全書》集別第一一一三冊（臺北：
　　　　臺灣商務印書館，民國74年），頁1113～699。
〔註57〕宋・黃庭堅《山谷集》，《景印文淵閣四庫全書》集別第一一一三冊（臺北：
　　　　臺灣商務印書館，民國74年），頁1113～699。
〔註58〕宋・黃庭堅《山谷集》，《景印文淵閣四庫全書》集別第一一一三冊（臺北：

第四封描寫山谷對人生失意的惆悵，抒己不適之意，告訴薛氏頗有不如相忘於江湖之中，就好像薛紹彭《馬伏波事詩》中所寫一樣，不羨華軒、仕吏、但願身守丘園，與山谷所言不如歸去的感慨相似，魯直寫給好友的信札如下：

> 某名在不赦之籍，長爲明時棄物，胥疏隱約，蓬蒿之下，直偷生耳。已無冠帶，可從人間禮數；但有幅巾直裰，僅自蓋纏，不可以參謁使車之道左，請問舍人記室，惟想望英風凜然，聳平生願見之意耳。竊惟盛德之度，可以存而不論；言語複重，蓋老病之常態。冒瀆清重，悚仄無地。〔註59〕

這兩位患難之交的朋友，他們的書信往來應該不止這些，但由於史料的散失所存資料有限，而薛紹彭寫給黃庭堅的信札只剩南宋岳珂《寶眞齋法書贊》中所記載的《薛道祖寄黃魯直詩帖》〔註60〕，從信中來看，薛紹彭對魯直仍是掛念不已，並說四川瘴地行路歧嶇，感慨人生幾年留，只能遙寄書信給好友，告訴他別離已久不知不覺頭髮已半白，人生就像長江的風與水般難追憶；只想望著一葉扁舟在江上泛起點點春波罷了，最後並題上建中靖國元年（1101）於中和合江縣（原文見第三章著錄上書蹟）。

三、薛紹彭與米芾「相知相惜」

薛紹彭與米芾（1051～1107）的友誼可以說是相知相惜，他們兩人年紀相仿，二者性格卻南轅北轍差異很大，一位是溫柔典雅一位是標新立異。他們在藝術的觀點上也時常發生齟齬，甚至互相嘲笑、陶侃，但這些並不妨礙二人成爲好友，相反地他們二人卻是以莫逆之交彪炳於宋代書壇。

薛紹彭與米芾的交遊，從《書史》、《寶晉英光集》、《寶晉山林集拾遺》等著錄上來看，他們的交往是無時無刻，不限於任何時間與空間，不管從書法風格，或是文人的詩唱、文房贈答，乃至書信往來，皆有他們的足跡與回聲，他們之間的情誼正如《寶晉山林集拾遺》中所說的，米芾與薛紹彭是好奇尚古相與忘形的朋友。

從書法風格來談他們二位的交遊，《宋史》文苑傳稱米芾「爲文奇險，不

臺灣商務印書館，民國74年），頁1113～699。
〔註59〕宋・黃庭堅《山谷集》，《景印文淵閣四庫全書》集別第一一一三冊（臺北：臺灣商務印書館，民國74年），頁1113～699。
〔註60〕南宋・岳珂《寶眞齋法書贊》（臺北：世界書局，民國70年），頁195。

蹈襲前人軌轍，特妙於翰墨，沈著飛翥，得王獻之筆意」〔註61〕，由現存米芾的墨蹟來看，他的用筆在很大程度上接受了唐人書法的種種筆法、妙趣，更側重二王的傳統，從他收集二王帖與跋蘭亭帖，如《褚摹蘭亭詩跋》、《三米蘭亭跋二則》、《題永徽中所撫蘭亭跋》、《褚摹右軍蘭亭燕集序贊》……等來看，他出入二王系統與薛紹彭是不分軒輊的。但是米芾以狂傲的個性，融會貫通二王書風之後，任情恣意的揮灑，再加上其磅礡的氣勢和大膽的「刷」字，產生了與二王不同的風采，正如其在《書史》中對薛紹彭說：「何必識難字，辛苦笑揚雄，自古寫字人，用字或不通，要知皆一戲，不當問拙工，意足我自足，放筆一戲空。」〔註62〕從這句話知道他們在藝術的性格上多麼的不同！

薛紹彭與米芾齊名也精於鑑賞，他收藏晉唐法書也非常豐富，兩人都是二王圈子裏求法趣的書家，但薛紹彭就顯得意趣內斂而含蓄溫雅，形式上看起來平實無奇，卻帶有濃厚的文人氣息。這兩位在書法風格和個性上截然不同，卻能成為相知相惜的好友，從他們的日常生活、書信往來等文人趣事中一一呈現出來。

從薛紹彭的《元章召飯帖》可以知道，這兩位好友常常在一起互相觀賞珍藏的晉唐名帖。在收藏書畫方面，他們的趣事更是接連不斷，例如米芾《書史》上說好友劉涇不信世上有晉帖只收唐帖，十五年後劉氏收到《子鸞字帖》經薛紹彭鑑定應是六朝書蹟，米芾便作詩調侃他們二位：「唐滿書奩晉不收，卻緣自不信雙眸，發狂為報豢龍子，不怕人稱米、薛、劉」〔註63〕真是一位得理不饒人的米芾，雖然不忘嘲笑劉涇不信雙眸，但也愛稱他們三人為米薛劉。在鑑賞書畫方面，米芾是相當讚賞薛紹彭的，他說：「薛以書畫還往，出處必因，每以鑑定相高，得失評較。」〔註64〕為此米芾（當時他在漣漪作官）還作了一首詩寄給薛紹彭並認為只有薛道祖在鑑定上能夠與他同儔伴，並希望好友紹彭能夠到漣漪來探望他，信的內容是：

〔註61〕元・脫脫等撰《宋史》卷四四四（臺北：鼎文書局，民國67年），頁13123。

〔註62〕宋・米芾《書史》，《叢書集成新編》五十一冊（臺北：新文豐出版，民國74年），頁233。

〔註63〕宋・米芾《書史》，《叢書集成新編》五十一冊（臺北：新文豐出版，民國74年），頁231。

〔註64〕宋・米芾《書史》，《叢書集成新編》五十一冊（臺北：新文豐出版，民國74年），頁233。

余在連漪寄君詩云，老來書興獨未忘，頗得薛老同偹伴，天下有識誰鑒定，龍宮無術療膏肓。淮風吹戟稀訟牒，典客閉閣閑壺漿，吟樹對山風景聚，墨池濯研龜魚藏，珠臺寶氣每貫月，月觀桂實時飄香，銀淮燭天限織女，煙海括地生靈光，携兒乃是翰墨侶，挾竹不使輿衛將，象管鈿軸映瑞錦，玉麟棐几鋪雲肪，依依煙華動勃鬱，矯矯龍蛇起混茫，持此以爲風月伴，四時之樂渠未央，部刺不糾翰墨病，聖恩養在林泉鄉，風沙漲天烏帽客（謂薛），胡不東來從此荒。〔註65〕

除了鑑賞心得之外，他們兩位摯友只要收到新的法書名帖，便會通信翰墨往來，作起詩文唱和或賞奇析疑或相易所喜，例如在《書史》上記錄薛氏寫信告訴米芾新收錢氏《子敬帖》，米芾便作詩嘲笑當時一般文人爲：

蕭李駁子弟，不收慰問帖，妙蹟固通神，水火土更劫，所存慰問者，班班在箱笈，使惡乃神護，不然無寸札，自此輒畫相，後人眼徒貶。〔註66〕

薛紹彭收到米氏的詩文也心有戚戚焉，感慨世人並不重視二王帖且誤認後人的書蹟珍貴，他爲收晉帖廣博搜訪收得卻非常稀少，但是想想這些眞蹟可以成爲百世的法典，便不辭辛勞耗盡資產也要如此，他給米芾唱和詩就談到心中的感慨：

聖賢尺牘間，吊問相酬答，下筆或無意，興合自妍捷，名蹟後人貴，品第分眞雜，前世無大度，危亂相乘躡，白髮如蓮帽，騧馬似瓜貼，觸事爲不祥，凶語棄玉躞，料簡純吉書，乃有十七帖。當時博搜訪，所得固已狹，于此半千歲，歷世同灰劫，眞聖掃忌諱，盡入淳化篋，巍巍覆載量，細事見廣業，唐人工臨寫，野馬成百疊，硬黃脫眞跡，勾塡本摹榻，今惟典刑在，後世皆可法。〔註67〕

在收藏方面，他們二位皆是相當執著迷戀於晉唐法帖，即使典衣也要傾囊購取在所不惜，在書信中他們二人也常殷勤合買書畫，千金散去也要買到二王

〔註65〕 宋·米芾《書史》，《叢書集成新編》五十一冊（臺北：新文豐出版，民國74年），頁233。

〔註66〕 宋·米芾《書史》，《叢書集成新編》五十一冊（臺北：新文豐出版，民國74年），頁233。

〔註67〕 宋·米芾《書史》，《叢書集成新編》五十一冊（臺北：新文豐出版，民國74年），頁233。

書蹟，在下面的書信米芾寄詩告訴紹彭收藏之心得：

> 歐怪褚妍不自持，猶能半蹈古人規，公權醜怪惡札祖，從茲古法蕩
> 無遺，張顛與柳頗同罪，鼓吹俗子起亂離，懷素獨獠小解事，僅趨
> 平淡如盲醫，可憐智永硯空臼，去本一步呈千嗤，已矣此生爲此困，
> 有口能談手不隨，誰云心存乃筆到，天工自是秘精微，二王之前有
> 高古，有志欲購忘高貲，殷勤分治薛紹彭，散金購取重題跋。〔註68〕

薛紹彭也回信米芾，唱和爲買唐書晉帖幾人知？可恨那些豪強貴族，知曉他
們珍愛唐書古蹟趁機哄抬價格，提到這些紹彭也忍不住告訴米芾心裡的苦
痛：

> 聖草神蹤手自持，心潛模範識前規，惜哉法書垂世久，妙帖堂堂或
> 見遺，寶章大軸首尾具，破古欺世完使離，當時鑒目獨子著，有如
> 痼病工難醫，至今所收上卷五，流傳未免識者嗤，世間無論有晉魏，
> 幾人解得眞唐隋，文皇鑒定號得士，河南精識能窮微，即今未必無
> 褚獠，寧馨動欲千金貲，古囊織褾可復得，白玉爲躞黃金題，蓋謂
> 子弟索重價難購也。〔註69〕

在宋拓《群玉堂帖》刻有米芾所寫的王羲之《王略帖》贊中提到，米芾爲了
贖回《王略帖》不惜千辛萬苦典衣費十五萬金的代價贖回此帖〔註70〕，於崇
寧二年（1103）三月經手改裝，並附上所作跋贊並邀請好友紹彭次韻兩首詩句，
薛紹彭讚美他：

> 至人代天發幽光，手生蒼莘秀蕪荒。萬夫蛇蚓謝軒昂，斷是龍被五
> 色章。大珠自點玉著行，印跋翕受交混茫。公其敬識神理長，不畀
> 正眼非歸藏。〔註71〕

薛紹彭也次韻米芾爲此帖散盡千金費盡苦心，不禁爲這風韻雅事道出內心的
感受：

〔註68〕宋‧米芾《書史》，《叢書集成新編》五十一冊（臺北：新文豐出版，民國74
年），頁233。

〔註69〕宋‧米芾《書史》，《叢書集成新編》五十一冊（臺北：新文豐出版，民國74
年），頁233。

〔註70〕曹寶麟《米芾》卷二，輯入劉正成主編《中國書法全集》三十八冊（北京：
榮寶齋出版，1992年2月），頁323～324。見米芾《王羲之王略帖》跋。

〔註71〕見今存米芾墨蹟《王羲之王略帖贊》。曹寶麟《米芾》卷二，輯入劉正成主
編《中國書法全集》三十八冊（北京：榮寶齋出版，1992年2月），頁326～
327。

金十五萬一色光，平生好奇非破荒。神明頓還貌昂昂，冠佩肅給繫寶章。曉趨大庭動鵷行，但笑不與見者忙，北窗卷舒化日長，何必絕人洗而藏。〔註72〕

除了書畫鑑藏的心得之外，米芾現存的墨蹟也有四封信札是寫給薛紹彭，這些書信大都是米芾在漣水（即漣漪的別名）當官時寄給紹彭的，第一封為《中伏帖》寫於元符元年六月（1098），問候薛氏提起漣水多雨，淒然如秋感到對摯友的懷念特別深，就似先前在漣水寄詩給道祖「風沙漲天烏帽客，胡不東來從此荒」，畢竟二人到了風燭殘年，特別感到友情的重要，想到此，米芾不勝惘然，因而寫此信遙寄好友，信中敘述二者共研筆墨之情懷，帖云：

> 中伏，芾皇恐，入伏日有雨，淒然如秋，山齋林齋皆虛曠，蒼石流水，足度暇日，每懷同好，無與共筆研間者，臨風惘惘，芾皇恐，道祖人英。〔註73〕

第二封《焚香帖》據曹寶麟先生考證，此信札也是寫於漣水當官時（約 1098 年）亦是寫給道祖，告訴他身處漣水又少人往還，心裡愁緒點點，想問候朋友近來何所樂？信中道盡對朋友無限的思念，信是這樣：

> 雨三日未解，海岱只尺不能到，焚香而已。日短不能畫眠，又少人往還，惘惘！足下比何所樂？〔註74〕

第三封《吾友帖》此信亦在漣水所作，信中談到若能得到宗室趙令穰（字大年）的《千文》，書法技藝必能日進；並說《千文》之優點為「偏倒之勢」超越二王之態，與米芾書蹟注重正欹斜側，姿態萬千不謀而合，信的內容如下：

> 吾友何（必點去）不易草體？想便到古人也。蓋其體已近古，但少為蔡君謨腳手爾！餘無可道也，以稍用意。若得大年《千文》必能頓長，愛其有偏倒之勢，出二王外也。又無索靖真蹟，看其下筆處。《月儀》不能佳，恐他人為之，只唐人爾，無晉人古氣。〔註75〕

〔註72〕曹寶麟《米芾》卷二，輯入劉正成主編《中國書法全集》三十八冊（北京：榮寶齋出版，1992 年 2 月），頁 326～327。

〔註73〕見宋搨《紹興米帖》，輯入曹寶麟《米芾》卷一，《中國書法全集》三十七冊（北京：榮寶齋出版，1992 年），頁 218。

〔註74〕見《焚香帖》墨蹟，今藏日本大阪，輯入曹寶麟《米芾》卷一，《中國書法全集》三十七冊（北京：榮寶齋出版，1992 年），頁 222～223。

〔註75〕見《吾友帖》墨蹟，今藏日本大阪，輯入曹寶麟《米芾》卷一，《中國書法全集》三十七冊（北京：榮寶齋出版，1992 年），頁 239～241。

第四封信札爲上海博物館所藏的《致薛紹彭書》，在信札裏米芾抒己之志，老懶無能人間樂趣盡在淇藻中，更何況富貴功名各有時。由於此信殘破，中間缺了不少字無法詮釋整個內容，只知道最後感嘆江上縷縷輕煙，孤舟點點，想起道祖吾友不禁愁緒湧上心中，他寫下此信，寄託了無盡的感慨。信的內容大約是這樣：

> □七日芾頓首得書，知弟兄句達千里，每一笑尉尉，老懶無能，□
> 人間有樂趣，在淇藻中，安得附郭，三百石老功名富貴各有時，時
> 俱得□，何人做沈英□□□□□□留郎□爲主，汲汲乎，示之鄭
> 得公□十八□厚白惠郭爲句朝□□岸時□□了，奉能迁玉趾取之
> 乎，餘鏀續納，次遞中，希亟答，芾頓首，道祖吾友□已上聞煙賤
> 只無船便。〔註76〕

薛紹彭與米芾的交遊，除了上述所說的鑑賞收藏書信往來之外，他們對文房四寶，筆墨硯紙的饋贈也是生活中的一大趣事，尤其談到「硯」，很難想像一塊小小的雅玩，在文人之間就能掀起波濤洶湧的大事來，例如現存於臺北國立故宮博物院米芾的《紫金研帖》，上寫

> 蘇子瞻携吾紫金研去，囑其子入棺，吾今得之，不以斂。傳世之物，
> 豈可與清淨圓明本來妙覺，眞常之性同去住哉！〔註77〕

蘇東坡臨終時囑其兒，將紫金研一起入棺，可見「硯」事對他們而言，非比尋常。明陶宗儀的《輟耕錄》卷第六《寶晉齋研山圖》中也談到米芾有南唐的研山今被道祖易去，米芾詩中就提到硯山入紹彭手便一去不復還，想到此，米芾傷心欲絕直呼道祖眞是於心何忍，他的詩句道盡他與朋友之間的率性與無奈：

> 研山不復見，哦詩徒嘆息，惟有玉蟾蜍，向余頻淚滴。此石一入渠
> 手，不得再見，每同交友往觀，亦不出示，紹彭公眞忍人也，余今
> 筆想成圖，彷彿在目，從此吾齋秀氣，尤不復泯矣，崇寧元年八月
> 望米芾書。〔註78〕

〔註76〕吳哲夫等編《中華五千年文物集刊》法書篇二（臺北：中華五千年文物集刊編輯委員會出版，民國74年），頁214～215。

〔註77〕國立故宮博物院編輯《故宮歷代法書全集》第十一卷（臺北：故宮博物院，民國85年），頁37。

〔註78〕元·陶宗儀《輟耕錄》卷七，《叢書集成新編》第八冊（臺北：新文豐出版，民國74年），頁564。

米芾的《篋中帖》也談到駙馬王詵向米氏借硯，這件事在《書史》上也記錄，米芾以此硯和一些書畫珍玩為抵品與劉季孫換《送梨帖》，帖中藉「薛道祖、王起部」對借硯抵品的《懷素帖》書蹟感到非常驚呀，告知此帖的珍貴，無奈王詵作梗借硯不還，雖然駙馬王詵說「研山明日歸」但是歸還卻遙遙無期，米芾只好徒留回憶，他的帖文表達了內心無限的感慨：

> 芾篋中《懷素帖》如何？乃長安李氏之物。王起部、薛道祖一見便驚云：自李歸黃氏者也。芾購於任道家，一年揚州送酒百餘尊，其他不論。帖公亦嘗見也，如許，即併馳上。研山明日歸也。更乞一言，芾頓首再拜。景文閣公閣下。〔註79〕

在紙的方面，這兩位好友也有很多趣事與心得，例如米芾《書史》記錄了當時作紙的情形，他也寫了一首有關紙的書信寄給薛氏，告訴他越州竹紙用杭油與池黿作光滑如金版，在油拳上短截作軸，放在笈上番覆，一天可作數十張。他把這些心得寫在信上：

> 越筠萬杵如金版，安用杭油與池黿，高壓巴郡烏絲欄，平欺澤國清華練，老無他物適心目，天使殘年同筆硯，圖書滿室翰墨香，劉薛何時眼中見。〔註80〕

《寶晉山林集拾遺》也記錄薛紹彭回信和云：

> 書便瑩滑如碑版，古來精紙惟聞黿。杵成剗竹光凌亂，何用區區書素練，細分濃淡可評墨，副以溪岩難乏硯，世間此語誰復知，千里同風未相見。硯滴須琉璃，鎮紙須金虎，格筆須白玉，硯磨須墨古，越竹滑如苔，更須加萬杵，自對翰墨卿，一書當千戶。〔註81〕

就以上的敘述，薛紹彭與蘇、黃、米三家的交遊是非常密切，薛紹彭對蘇東坡如父親輩的尊敬，與黃庭堅患難見眞情和米芾相知相惜，儘管這四位文壇好友所表現的書法風格不同卻各有所長，但南宋高宗在《翰墨志》中對這四人的書論評語是：

> 本朝承五季之後，無復字畫可稱。至太宗皇帝，始搜羅法書，備盡

〔註79〕見《篋中帖》墨蹟，今藏臺北國立故宮博物院，輯入曹寶麟編《米芾》卷一《中國書法全集》三十七冊（北京：榮寶齋出版），頁124～125。

〔註80〕宋・米芾《書史》，《叢書集成新編》五十一冊（臺北：新文豐出版，民國74年），頁233。

〔註81〕宋・米芾《寶晉山林集拾遺》，《北京圖書館古籍珍本叢刊》八十九集（北京：書目文獻出版社，民國77年），頁235。

　　求訪。當時以李建中字形瘦健，姑得時譽，猶恨絕無秀異。至熙豐
　　以後，蔡襄、李時雍，體製方入格律，欲度驊騮，終以駑駘不爲絕
　　賞。繼蘇、黃、米、薛，筆勢瀾翻，各有趣向。然家雞野鶩，識者
　　自有優劣，猶勝泯然與草木俱腐者。〔註82〕

由《翰墨志》所述，高宗把蘇、黃、米、薛，並列爲北宋後期的書法巨擘，
儘管在元代王芝提出蔡襄筆力疏縱自爲一體應爲四家，故將薛紹彭自四家除
外〔註83〕，但就南宋高宗當時的理念，則將蔡襄、李建中等人列爲前期的書
法家，而把蘇、黃、米、薛並列爲具有同等地位的後期書家，在高宗的眼裡
薛紹彭與蘇、米、黃是旗鼓相當的書法大家。繼之明代的王紱（1362～1416）
又提出蘇、黃、米、蔡之「蔡」應爲蔡京〔註84〕，但蔡京因他的人品又引起
多方爭論，明代收藏家王世貞（1526～1590）的《弇州山人續稿》卷一六一
中對四家又有另外的解釋：

　　道祖翰墨契甚深，吳文定跋惜其不列於四大家，爲之扼腕。按道祖
　　之先少保嗣通者，書法有舅氏褚登善宅相，時人語云：買褚得薛不
　　落夾。而道祖與米元章寔齊名，故元章貽之詩云，世言米薛或薛米，
　　猶言弟兄與兄弟，然嗣通筆怯不逮登善，乃得列歐虞四大家。道祖
　　品高無遜元章，顧獨不得與蘇黃四子並者，嗣通□跋墨林，旭素顏
　　柳尚未出，而道祖時四子數已滿故也。〔註85〕

總之不管世人種種揣測，在南宋薛紹彭於當時藝壇上已有相當的重要性，這
是毫無疑問的。薛紹彭對二王書風的貢獻與其書法上的成就，歷史似乎應該
給予他一個應有的地位與事實的眞相，而不是眾說紛云埋沒一切！

第三節　後人對薛紹彭的評論

　　中國書法的經典名作，往往是書法傳統得以延續與發展的重要憑藉，每
一時代的書家以不同的理念與方法，藉由前輩的書蹟作爲學習及參悟的對

〔註82〕南宋・趙構《翰墨志》，《叢書集成新編》五十二冊（臺北：新文豐出版，民
　　　　國74年），頁392。
〔註83〕清・胡敬《西清札記》卷一《胡氏書畫考三種》（臺北：漢華文化事業公司，
　　　　民國60年），頁15～16。
〔註84〕明・孫鑛《書畫跋跋》續卷一（臺北：華堂文化，民國65年），頁188。
〔註85〕明・王世貞《弇州山人續稿》（臺北：文海書局，民國59年），頁7388～
　　　　7389。

象，從而變化出具有時代特色及個人面貌的書風，本節主要討論後代的人在面對薛紹彭的書法提出的種種評論，藉以了解每一時代對薛氏書風的批評與見解。

　　南宋高宗將薛紹彭與蘇黃米並列為相同地位的書家，在明・王世貞的《弇州山人四部稿》〔註86〕中也提到宋思陵稱北宋時唯米襄陽，薛河東得晉人遺意。除了宋高宗之外，南宋其他文人以吳說、岳珂及周密對薛紹彭的推崇最深，所受的影響也最大。大陸學者啓功先生，在他的《論書絕句》中提到薛氏書風，南宋初吳說（字傅朋）實沿之而力加精密〔註87〕；吳說是南宋的大家，從其作品《獨孤僧本蘭亭序跋》（圖57）來看〔註88〕，他的書法結字姿媚、筋骨內含牽絲如春蠶吐絲，筆斷意連可謂有二王矩度。在《道園學古錄》卷十一《題吳傅朋書并李唐山水拔》中談到：

> 宋人書自蔡君謨以上猶有前代意，其後坡谷出遂風靡從之，而魏晉之法盡矣，米元章、薛紹彭、黃長睿諸公方知古法，而長睿所書不逮所言，紹彭最佳而世遂不傳，米氏父子書最盛行，舉世學其怪。〔註89〕

岳珂（1183～1234，字肅之是岳飛之孫），在其所著的《寶眞齋法書贊》中，收集不少薛紹彭的書簡信札並作贊曰，從他的贊語中可以知道他非常崇拜薛氏，如在跋《秘閣詩帖》時提到：

> 翰墨博雅之能，自劉米逮于道祖著矣，而未多聞也，伯牙之珍，百世知音，偉奇能之表表，本和樂之愔愔。予嘗歎太平之盛際，士大夫可以盡其好尚之心，盤薄時清，彷徉書淫。彼何預于帝力，殆有類乎，魚鳶之在天淵，各自得以遂其高深也。〔註90〕

岳珂除了賞識薛氏的翰墨文章之外，對道祖的高風亮節亦是讚揚不已，如在《書簡二十一帖》的跋文形容薛氏：「道祖其儔，沈浸深醇，薰陶見聞，厥藝以振。方旅蘭芝，水清獻奇，發千古機，擷其所長，韜鋒斂鍔，類曲水之觴。」

〔註86〕明・王世貞《弇州山人四部稿》第十二集（臺北：偉文書局，民國65年），頁6054。

〔註87〕啓功《論書絕句》（香港：商務書局，民國74年），頁140。

〔註88〕日本・神田喜一郎等著，于還素譯，《書道全集》第十一卷宋Ⅱ（臺北：大陸書店，民國89年），頁36。

〔註89〕元・虞集《道園學古錄》卷十一，《四部備要》（臺北：中華書局，民國54～55年），頁6。

〔註90〕南宋・岳珂《寶眞齋法書贊》（臺北：世界書局，民國70年），頁192。

〔註91〕在《清閟閣詩帖》後也稱讚道祖：

> 此君之清閟，昌黎所愬，何嘗得其細，三鳳之呈瑞，非實不餂，亦姑其意。予陋且蔽，嘗竊歎唱，謂必見其真與境契，而後可以處絕塵之地，歸而對，出而棄，十寒而一暴，久暌而暫慰，則亦何足以得二者之味，詩乎竹乎，予將求其所以無愧。〔註92〕

岳珂讚賞薛氏之外，在《寶真齋法書贊》中也談到尚書吏部郎以詞翰雅好，他的《二詞帖》書蹟字體似薛道祖之手論，他的書法用筆圓健端緻，並贊美他如：「薛在近世，意莊體葩，倣而肖耶，偶其好耶，筆動聖鑒，藝兼詞華，繫詩而藏，維以傳家。」〔註93〕

南宋周密在《癸辛雜識》中也提及惟有薛紹彭和米氏父子留意筆札，用筆如朽竹篙舟，獨特奇趣，他的評論是這樣：

> 世惟米家父子及薛紹彭留意筆札，元章謂筆不可意者，如朽竹篙舟，曲筋哺物，此最善喻。然則古人未嘗不留意於此，獨率更令臨書不擇筆，要是古今能事耳。〔註94〕

如上所述，薛紹彭的二王書風在南宋時對他的評價很高，從高宗皇帝到文人雅士，都毫無異議地給他一個非常崇高的評語，在當時的書壇上他應該是占有舉足輕重的角色。薛紹彭在南宋時的評論正如當時孫應時《燭湖集》《跋司馬家藏薛紹彭臨寶章帖》所談的，薛氏所臨晉人書秀勁奇逸。道祖故有書名，思陵翰墨志所謂「蘇、黃、米、薛、者也，薛紹彭與蘇黃米三家並列實當之無愧。」〔註95〕

到元代趙孟頫有鑑於南宋後期尚意書風趨於流弊，進而標舉晉唐書法的典範及二王法度，從而轉向復古風氣。趙孟頫為元代復古的領袖，從他的追隨者虞集、袁桷、危素等名家中可以看到二王書風再度成為書法正統，並且繼續加以發揚光大，這些復古書家他們對維護二王不餘遺力的薛紹彭也是懷有很高的評價。如趙孟頫評《薛道祖三帖》就提到：

> 書法自古至今，皆有沿襲，由魏晉、六朝、隋唐以至於宋，其遺蹟可考而知，惟米元章英資高識力欲追晉人，絕軌同時如薛道祖是其

〔註91〕南宋・岳珂《寶真齋法書贊》（臺北：世界書局，民國70年），頁189。
〔註92〕南宋・岳珂《寶真齋法書贊》（臺北：世界書局，民國70年），頁194。
〔註93〕南宋・岳珂《寶真齋法書贊》（臺北：世界書局，民國70年），頁422。
〔註94〕南宋・周密《癸辛雜識》（北京：中華書局，民國86年），頁45～46。
〔註95〕南宋・孫應時《燭湖集》，《景印文淵閣四庫全書》別集類第一一六六冊（臺北：臺灣商務印書館，民國74年），頁1116～642。

同盟者也，故能脫略唐宋齊蹤前古，豈不偉哉？」〔註96〕

趙孟頫除了讚揚薛氏齊蹤前古之外，也提出另一書法的批評：「道祖書如王謝家子弟，有風流之習」〔註97〕。對於這個評論，清容居士袁桷在其著錄中也談到此看法，他認為：

……紹興中購薛米書最急，率以小璽印縫後。御府刻米帖十卷，而道祖書不入石。客杭，見道祖書一巨卷於駙馬都尉楊公家，精神峻整。遂深疑紹興不入石之故，問於子昂，子昂曰：薛書誠美，微有按模脫塹之嫌，余不能書而深識其語。〔註98〕

從上所述，可知袁桷讚揚薛氏書法精神峻整，但卻嘆息薛氏書體研美流利似乎過於與二王書風相似，走不出二王的侷限。

危素（1303～1372，字太樸）在元代累官至翰林學士承旨，以博學善文名世，他對薛紹彭給予更高榮耀與讚揚，他在跋薛氏的《臨蘭亭序》中提到「超越唐人獨得二王筆意者莫紹彭若也，今紹彭書亦絕少，則見其所臨尤盆盎之櫝洗也」又「近見其晚憩監聽所賦詩，清麗沈著有魏晉人風」〔註99〕。另一位元代的名儒虞集（1272～1348），官至翰林侍講學士，也是元代著名的書法家，他對薛氏的書跋《臨蘭亭帖》讚美他：「唐人模揭鉤臨最精，今晉帖存者多唐本也，宋人遽不能精，相去遠甚，惟米薛兩家獨擅其能，宋南渡後言墨帖多米氏筆，而薛書尤雅正，禊敘帖臨揭最多，出其手必佳物然世亦鮮也」。〔註100〕

元代的文人李倜（？～1331，字士弘，歷任集賢侍讀學士）在當時他以詩書畫皆有名，平生所好詩取於陶淵明，畫仿效王維，書學自王右軍，在《鐵網珊瑚》中錢良佑跋《李倜臨右軍帖》時談到李倜書似道祖風格，他的題跋是這樣形容：

〔註96〕明・朱存理《鐵網珊瑚》，書品卷第四（臺北：漢華文化事業股份有限公司印行，民國59年），頁290。

〔註97〕明・朱存理《珊瑚木難》卷七，《中國書畫全書》第三冊（上海：上海書畫出版社，1994年），頁450。

〔註98〕元・袁桷《清容居士集》卷四十六，《四部備要》，中華書局據明刻本校刊（臺北：中華書局，民國54～55年），頁6。

〔註99〕元・危素《危太樸文續集》卷九，輯入《元人文集珍本叢刊》第七冊（臺北：新文豐出版，民國70年），頁587。

〔註100〕汪砢玉《汪氏珊瑚網法書題跋》卷六，《叢書集成續編》九十七冊（臺北：新文豐出版，民國78年），頁738～739。

今人臨帖自松雪翁後，便到員嶠眞逸，謂皆有晉人風裁，此卷又
薛道祖與米老書者，寶晉之流世豈無，斯人仙游去已矣，興懷感
悼。〔註101〕

李倜雖然沒有留下任何史料有關他評論薛紹彭，但從著錄上可以知道他的書
風從薛道祖來，以他現存的墨蹟唐代《跋陸柬之書陸機文賦》卷上與道祖《上
清連年帖》（圖58）〔註102〕相較脈絡一致，現代學者啓功先生的《論書絕句》
讚美他們二位「薛米相齊比弟兄，薛殊寂寞米孤行。尚留遺派鄉關者，繼起
河東李士弘」〔註103〕，啓功認爲南宋初吳說傳朋沿襲薛紹彭的筆力內涵而結
字更加精密蘊藉，至元初李倜則在布局、行氣筆畫的相映趣味更絕似薛氏，
其文紹述清閟而李倜自跋「河東李倜」可見其對道祖崇拜有加。

　　元代另一位崇拜薛紹彭的書畫家以元四家倪瓚（字雲林）爲最著，在清·
孫承澤的《庚子銷夏記》卷二記載：

薛道祖有清閟閣、黃伯思有雲林堂，倪皆兩襲之，清閟尤勝，前植
碧梧，四周列以奇石，蓄古法書名畫……雲林畫有《清閟圖》畫己
像其中。〔註104〕

倪雲林一生追求清遠澹泊，他愛慕道祖清閟之志如東華紅塵中之士大夫超然
不染，故仿紹彭築《清閟閣》收藏圖書文房，由此可知倪雲林追隨薛氏的行
誼是多麼地尊敬崇仰道祖！

　　元代除了上述幾位書法家對薛紹彭的評論之外，蔬璧金應桂題跋薛氏的
《晴和、二像、隨事吟》三帖讚揚「道祖作字軒輊六朝，有超妙入神之譽。」
與陸居仁跋云「紹彭書世不多見，如伯雨所藏三帖，雖雜於六朝、盛唐人書
中，當無愧也」〔註105〕二者的見解大致相似，對薛氏的書蹟境界超逸絕倫皆
讚嘆不已！但元·陸友的《研北雜志》引張雨的批評：「米南宮學王而變，薛
河東學王而不變」〔註106〕對薛道祖提出另一看法，認爲薛氏與古爲伍，但因

〔註101〕明·朱存理《鐵網珊瑚》（臺北：漢華文化事業股份有限公司印行，民國 59
　　　　年），頁 416。
〔註102〕啓功《論書絕句》（香港：商務書局，民國 74 年），頁 141。
〔註103〕啓功《論書絕句》（香港：商務書局，民國 74 年），頁 140。
〔註104〕清·孫承澤《庚子銷夏記》，《中國書畫全書》第七冊（上海：上海書畫全書，
　　　　民國 83 年），頁 760。
〔註105〕明·朱存理《鐵網珊瑚》，書品卷第四（臺北：漢華文化事業股份有限公司印
　　　　行，民國 59 年），頁 290。
〔註106〕元·陸友仁《研北雜志》，《叢書集成新編》八十七集（臺北：新文豐出版，

長期浸淫涵泳二王書蹟，使他不知不覺受他們的桎梏，而走不出另一創意之路。儘管在元代對薛氏書風有不同的評論，但他在元代趙孟頫標舉復古的書風之下，薛道祖蘊儒文雅二王書風的影響，給予元代另一嶄新的「古典風範」。

明代服膺薛紹彭最深，影響其人最大莫若收藏家王世貞，王世貞（1526~1590，字元美，號鳳洲又號弇州山人）對於他所收藏的作品，在他的著作《藝苑巵言》、《弇州書畫跋》、及《弇州山人四部稿》中寫了不少的書畫題跋，在他的《弇州山人續稿》中記載了他所收薛紹彭的墨蹟，他提到《宋名公二十帖》其中一帖爲薛紹彭所寫，此帖與《趙大年借墨帖》古氣淳淳是他所寶的三帖之一〔註107〕。另外他也收藏薛道祖《三帖卷》並讚揚薛氏書法足以軒輊六朝追蹤漢魏，從文章中不時流露出他的欽佩之意：

> 翠微居士薛道祖，書學最古法最穩密，而世傳獨最少，惟道園亦自恨之。十五年前余嘗得其上清連年實享清適四帖，以示文仲子，仲子大快以爲所睹，惟晴和、二像、隨事吟三帖不謂復觀，此眞足以軒輊六朝追蹤漢魏。今年忽於元馭宗伯所見此三帖，不覺失聲歎賞，居月餘偶及之則云：偶以寄吾弟家馭矣，家馭亦不甚鑒許。又月許而家駼自留都報以見覘，云公何自愛之，吾不敢知也，世固有遇有不遇。豈道祖書遇余而不遇家馭兄弟耶，抑家馭兄弟割所愛以殉余。〔註108〕

從上的敘述，知道王世貞曾收《宋名公二十帖》其中一帖爲薛氏墨蹟和薛紹彭的《雜書》四帖並從其族弟家馭轉贈的晴和、二像、隨事吟三帖。從臺北國立故宮博物院所收藏薛氏《雜書》帖上亦可以看到王世貞的題跋，從書跋中可以看出王氏對此書蹟珍愛的情形，並請了他的好友周天球、黃姬水、彭年等人題字，從這些題跋可以看出他們對薛紹彭的一些評論。

周天球題跋寫於嘉靖甲子（1564）八月中秋與王世貞同遊西山，回來時元美展示書蹟，天球讚嘆道祖：「清逸森秀與秋山競爽，遂浮白賞之，併書識快。」〔註109〕

民國74年），頁399。

〔註107〕明・王世貞《弇州山人續稿》，續稿卷一六一，《宋名公二十帖》（臺北：文海出版社，民國59年），頁7374。

〔註108〕明・王世貞《弇州山人續稿》（臺北：文海出版社，民國59年），頁7387。

〔註109〕莊尚嚴等編《宋薛紹彭墨蹟，故宮法書第十二輯》（臺北：國立故宮博物院，

黃姬水題跋日為中元甲子八月二十四日，於元美家觀跋道祖四帖，除了讚美薛氏書名並列米芾之外，也提到此帖「平直蒼勁，殆骨氣攸存而無枯槎巨石之病者，其名為不誣矣。元章真蹟雖罕得，往往有之，道祖則僅見此耳，元美尚寶之哉。」〔註110〕

彭年的跋語談到翠微書蹟流傳少見，幸賴元美的收藏並慶幸自己看到紹彭墨蹟讚許有嘉，他的題跋是：

> 吳中自衡山翁（文徵明號衡山居士）後，絕無喜蓄書畫者。頃歲幸
> 賴元美憲使精於鑒賞，收購漸廣，又幸借觀無所愛，每每自慶，如
> 翠微詞翰，尤所希見者，而獲見之，益加自慶焉，其詩筆字法之，
> 何容置喙耶。〔註111〕

另一位為文嘉題跋，從文嘉的題跋中，我們可以瞭解他對薛紹彭的看法與王士貞相似，認為薛氏書法軒輊六朝追蹤魏晉與米元章相抗行，可以說給予薛氏至高的光榮，他的評論如下：

> 薛道祖書，予惟見晴和、二像、隨事吟三帖。松雪謂其脫略唐宋，
> 齊蹤前古。陸居仁謂其雖雜於六朝、盛唐人書中當無愧。後又見其
> 所臨蘭亭。蓋定武石刻在其處，故所臨尤妙。今獲觀其詩帖，若上
> 清連年實享清適帖及和劉巨濟詩，真能軒輊六朝，追跡魏晉，宜與
> 元章抗行，而當時謂之為米薛也。嘉靖甲子八月，元美按察攜示命
> 題，因書，茂苑文嘉。〔註112〕

至於王士貞收得此珍愛的墨寶也是一題再題，唯恐詞意無法表達心中對薛氏的尊敬與愛載，在文中不時流露出一股崇高的佩服，並在隆慶己巳（1569）夏六月題寫道祖筆墨文學兼修不作傾斜急態，又提到：

> 思陵稱北宋時，唯米襄陽薛河東，得晉人遺意。虞道園則謂黃長睿
> 有書學，無書筆，僅河東兼之，襄陽長沙而下，不論也，此卷結法
> 多內擫，鋒藏不露，而古意時溢毫素間，不作傾險浮急態。噫，虞

民國 71 年），頁 14。

〔註110〕莊尚嚴等編《宋薛紹彭墨蹟，故宮法書第十二輯》（臺北：國立故宮博物院，
　　　　民國 71 年），頁 15。

〔註111〕莊尚嚴等編《宋薛紹彭墨蹟，故宮法書第十二輯》（臺北：國立故宮博物院，
　　　　民國 71 年），頁 15。

〔註112〕莊尚嚴等編《宋薛紹彭墨蹟，故宮法書第十二輯》（臺北：國立故宮博物院，
　　　　民國 71 年），頁 16。

言豈欺我哉，瑯邪王世貞收藏題。〔註113〕

除此之外，王世貞於萬曆己卯（1579）伏日重新裱裝時，也在文後又題一段詞，形容此書結體藏鋒，咄咄逼右軍，令人有張翼之歎，他的文章是這樣形容：

> 此卷雲頂山詩帖，能以拙藏巧，上清連年帖，皆書所作得意語。波拂之際，天趣溢發，左緜帖與上清微類，而加圓熟。通泉帖咄咄逼右軍，幾令人有張翼歎。大抵筆多內撅。結取藏鋒，妙處非乍看可了，前輩語固不虛也，道祖，襄陽同時人，嘗以從官典郡，與劉涇俱好收古書畫。翠微居士，其別號也。萬曆己卯伏日重裝，世貞題。〔註114〕

在明代其它文人的書論裡，也談到一些對薛紹彭的評語，如張丑的《清河書畫舫》提出另一看法：「按道祖書蹟，法度森嚴，變化較少，品在海岳翁下，要非劉涇、吳說輩所能夢見耳。」〔註115〕顧復的《平生壯觀》對《大年三札》、《伯老一札》評爲：「如錐畫沙，骨勝於肉」，又說：

> 白紙二札，風雅麗都，肉多於骨，若出兩手而皆精妙，不圖太眞飛燕一人兼之也。聞定武石刻在其家，潛心臨仿，書法大進，觀其書，除臨蘭亭外，無一筆蘭亭意，何哉！〔註116〕

薛紹彭在明代應該是享有很高的榮譽，尤其在收藏家王世貞與吳門書家周天球、文嘉、彭年等人對薛氏的評價，都認爲他取法二王，典雅的書風表現出沈靜疏朗的境界，他們都不約而同一致對薛紹彭懷有崇高的敬意。即使在明代後期赫赫有名的書家董其昌在他所刻的《戲鴻堂法書》亦收入《薛紹彭與大年防禦書》、《得米老書帖》並有董氏對薛氏跋讚〔註117〕。雖然張丑批評薛道祖得晉宋人意惜少風韻，但一般士人皆認同薛氏「其法皆自晉唐絕不作惡

〔註113〕莊尚嚴等編《宋薛紹彭墨蹟，故宮法書第十二輯》（臺北：國立故宮博物院，民國71年），頁16。

〔註114〕莊尚嚴等編《宋薛紹彭墨蹟，故宮法書第十二輯》（臺北：國立故宮博物院，民國71年），頁17。

〔註115〕明・張丑《清河書畫舫》，《國家圖書館藏古籍藝術類編》第三冊（北京：北京圖書館出版社），頁160。

〔註116〕明・顧復《平生壯觀》卷二（北：漢華文化事業股份有限公司出版，民國60年），頁76。

〔註117〕清・孫岳等編《佩文齋書畫譜》第四冊（臺北：新興書局，民國58年），頁1878。

「筆側態」讚揚他書法幽雅清新、天趣溢發，直逼右軍超逸絕倫。

清代初期書法大抵爲二王書風的帖學時期，基本上大都以趙子昂、董其昌上窺鍾王以王羲之爲法則，故魏晉書風大約流行康、雍、乾三朝。薛紹彭的書法，乾隆皇帝在《欽定西清硯譜》中御製題《宋薛紹彭蘭亭硯》讚美薛氏「薛米由來弟與兄，襄陽惟是意爲傾，綠端恰寫蘭亭景，凹背還鐫褉帖成，知古法仍兼畫趣，袪時態早契書評，即看墨沼蒼雲潤，欲出呼之聚有精。」〔註118〕除了乾隆皇帝之外，在其他文人書法理論的文章中，亦有不少對薛氏的評論，如孫承澤的《庚子銷夏記》卷一《蘇米墨寶》中提到孫氏書學過程，他少年時學米帖不瞭解其運筆結構之妙，而誤入傾欹一路，後來收得米芾墨蹟，突然悟得宋思陵所說的「近人書存晉法者惟米芾及薛紹彭耳。」〔註119〕之後他又得薛紹彭所書詩稿五紙，他認爲薛氏「筆筆用右軍法，無論不肯帶唐人格調，即大令亦略不涉及，此深于書學者也，惜傳世者少。」〔註120〕

在清吳榮光的《辛丑銷夏記》中記載，金石學家翁方綱（1733～1818）在春畫午晴時賞析薛氏的《重陽日寄上都兩舍弟》帖，並題跋道出自己與紹彭相似同爲蘭亭癖，也形容自己公帑窮研薛氏帖，他的跋是這樣：

> 世稱米薛或薛米，米蹟罕矣薛更難，硯山齋藏水村卷，惠壽小靈猶流丹，已嗟星鳳不可得，廿一簡夢蛟虬蟠，當時蘭亭推定武，薛家兄弟功同彈，書名艷將浪字比，印章鋒忍河東刓，此詩重陽兩弟寄，記否仲氏經行嘆，天然繭紙出深秀，日想公帑窮研鑽，中間塗改啄波策，意似鑱損流帶湍，傳聞押字付孟庚，肖此筆勢迴龍鷺，薛家眞拓何處覓，此帖尚疑墨未乾，吾齋正有蘭亭癖，慚愧臨本污素紈，頗恨古杭朱巽卷，贋本失步嗤邯鄲，群崇帶頂盡差舛，太僕記竟同欺謾，超然鳳羽攬之下，異哉蟹爪神獨完，君家宋蹟幅盈十，露華尚濕籬英寒，恍追翠微登秘閣，押縫取并懷充看，丙寅春仲，方綱。〔註121〕

〔註118〕清・于敏中、梁國治《欽定西清硯譜》卷九，《景印文淵閣四庫全書》子部，一四九譜錄類（臺北：臺灣商務印書館，民國73年），頁327。

〔註119〕清・孫承澤《庚子銷夏記》，《中國書畫全書》第七冊（上海：上海書畫全書，民國83年），頁755。

〔註120〕清・孫承澤《庚子銷夏記》，《中國書畫全書》第七冊（上海：上海書畫全書，民國83年），頁756。

〔註121〕清・吳榮光《辛丑銷夏記》，《中國書畫全書》第十三冊（上海：上海書畫出版，民國83年），頁850。

清代提倡碑學的劉熙載（1813～1881），在其著錄《藝概》卷五中談到薛氏，儘管碑學家不再重視二王書風，但不禁也讚美薛氏眞書雅逸名後世，他的批評是這樣：

> 道祖書得二王法，而其傳也，不如唐人高正臣、張少悌之流。蓋以其時蘇、黃方尚變法，故循循晉法者見絀也。然如所書樓觀詩，雅逸足名後世矣。〔註122〕

到了民國初年，書法承續清末碑學，帖學似乎被甲骨、漢簡的重現而掩蓋它的光芒，薛紹彭的書法也隨著二王的沈寂而沒落，現代的學者似乎已不瞭解他的重要性，只有幾位學者還提到薛氏，如啓功在《論書絕句》提到：

> 觀其用筆流美，不立崖岸，眞草皆近智永，而腕力未免稍弱。此殆關乎體質性情，非可以功夫勝者，或因此而不耐多書，是以於書國中不敵米之霸業耳。〔註123〕

又加上民初發現薛紹彭的《唐摹蘭亭》後有其跋文，啓功談到此帖：「薛氏摹刻唐摹蘭亭，後有其眞書一跋，作鍾繇、王廙之體，實開後來宋克之先河，乃知其毫不著力之筆，乃出有意，非由不足也。」〔註124〕王靜芝先生在其文章《書法漫談》也提到，宋人大都從唐代或更早的墨蹟中追求書法用筆，如薛紹彭手中就藏有孫過庭《書譜序》的墨蹟本，薛的眞書逼似智永千字文，但薛氏只有學唐人的法度，而無法在法度方面超越唐人。〔註125〕

　　後人對薛紹彭的評論，大致如上所述，除了幾位書法評論家提出不同的觀點之外，大都給予薛氏很高的評價，讚賞他「脫略唐宋齊蹤前古」，尤其薛氏在北宋後期尚意書風盛行時期，薛紹彭演繹出具有古典韻度的個人風格，延續和豐富了王羲之傳統，使蘭亭的風格歷經數代再度重新被演繹而又進入新的階段。當我們今天有幸能夠學習到二王書風的成果時，我們似乎不應忘了前代的書法家所努力的一切！

〔註122〕清・劉熙載《藝概》（臺北：廣文書局，民國58年），頁17。
〔註123〕啓功《論書絕句》（香港：商務書局，民國74年），頁140。
〔註124〕啓功《論書絕句》（香港：商務書局，民國74年），頁140。
〔註125〕王靜芝《書法漫談》（臺北：臺灣書店，民國89年），頁112。

第六章　結　論

透過史料的重新整理，薛紹彭一生鑽研晉唐法度崇尚古典的二王書風，雖然在尚意書風鼎盛的北宋時代，無法與蘇、黃、米這些大師相抗衡；但是在我國的書學發展史上，尤其薛氏書風與《定武蘭亭》對南宋與元代趙孟頫的影響有其積極的意義，當我們再一次地回顧這些歷史時，對於薛紹彭在書法史上的地位，我們應從下面幾點來探討：

首先就其書法風格，從他流傳於世的作品中，瞭解他的書法歷程應是受二王及唐代書法家的受益最深，如他的書蹟《元章召飯帖》與二王書法比較，真可謂形神肖似足以亂真，不只點畫的方圓兼備出神入化，而且結字的疏密有致、似斜反正，章法於均勻中寓變化，展示了六朝典雅的風采。薛氏的《雲頂山詩帖》為行書中法度嚴謹之作，其運筆豐潤暢爽端正妍妙，無不出自晉人之法。秀潤之姿溫雅之態，在字裏行間表現出古意盎然為精整之佳作。薛紹彭雖學自二王傳統，但其成就依然是斐然成章相當可觀的，正如王世貞所說他的書藝軒輊六朝追蹤漢魏當之無愧！

除了二王之外，其他的書法家最受薛氏仰慕的人，應該是孫過庭，從《清閟堂帖》所刻的《書譜》來看，師法唐人應是自二王之後另一實踐的指標，在清何焯的《庚子銷夏記校文》卷一也提到《薛道祖詩卷》「此卷今在揖翠庶子家，最後《通泉帖》不減孫虔禮，思陵楷書其用筆全法道祖，予甲子入都始見之」〔註1〕。從《通泉帖》、《上清連年帖》的墨蹟，一方面可以看出他學二王的造就，另一方面又可以看到筆勢稍縱，近似於孫過庭的《書譜》。薛氏

〔註 1〕　清·何焯《庚子銷夏記校文》，輯入嚴一萍選輯《百部叢書集成》，卷一（臺北：藝文印書館印行，民國 57 年），頁 2。

的另一書札《昨日帖》此帖草書極守法規，運筆藏鋒結體平正，雖流動而不符急，字字斷開不作連綿之勢，如王羲之《十七帖》似孫過庭《書譜》，這說明薛紹彭師法晉唐亦步亦趨，在他的字裏行間透露出文人超逸灑脫之氣質。

薛紹彭在中南樓觀上留有一些眞書的詩刻，從這些碑刻看他的用筆結字應是受褚遂良之影響，褚學右軍隸法最顯，字形嚴肅而凝重，但在凝重之中含有流美飛揚的風韻。薛紹彭正書來自褚體，亦師逸少之法，在岳珂的《寶眞齋法書贊》卷八《奉禮帖》中，岳氏也提到薛紹彭學褚書法，他的贊語提到：

> 右唐無名人，奉禮帖眞蹟一卷，紙素皆唐物，態圓力健，有貞觀初年風度，近世薛紹彭道祖，蓋倣其體者也。山陰自晉世而後，代為名書人所居，鵝沼蘭亭，欣藍永閣，遺蹟可考，諸奉禮者，不知為何人？豈河南家世耶？……〔註2〕

從這篇贊語可以知曉，當時岳珂亦讚同薛道祖師法褚河南，結體雅正，婉美華麗，正如清代劉熙載讚賞薛氏「所書樓觀詩雅逸足名後世矣！」〔註3〕

薛紹彭摹刻的《唐摹蘭亭》其後留有薛氏所寫的楷書題字，筆法姿態精緻，字體作鍾法似蕭子雲，在宋人書中是極其少見的。清代王澍所著的《竹雲題跋》卷四談到他曾在京師看到薛道祖的千文眞蹟，全法蕭子雲的筆法結構，他的題跋是這樣形容：

> 曩在京師見其千文眞蹟全法蕭子雲意，其時子雲書蹟尚未泯滅，故得悉意為之。今子雲之書不可見，見道祖此卷猶是中郎虎賁，何義門先輩嘗言，章草於今不可書，恐字體不備，不免率意撰寫取戾方家，道祖此書，上援鍾、索，下開二宋，信是子雲適嗣，究其源流，何嘗一筆無來歷乎。〔註4〕

從上所述，薛道祖書法以秀雅清正為世所稱，但就其書法風格來看，他的書蹟作品除了二王研美流利的特色之外，也上溯鍾繇的高古純樸之風尚，並非僅僅侷限於二王筆意，甚至同時代人米芾及蔡襄的書風對他的影響亦不小，如清代吳升《大觀錄》卷中評薛氏《雲頂山詩卷》便提到「書體似君謨墨濃筆古」；而薛兼得米芾筆意用鋒多側勢，但薛筆內斂，行筆中卻見筋含骨頗具

〔註2〕南宋·岳珂《寶眞齋法書贊》（臺北：世界書局，民國70年），頁120。
〔註3〕清·劉熙載《藝概》（臺北：廣文書局，民國58年），卷五，頁17。
〔註4〕清·王澍《竹雲題跋》，《叢書集成新編》第五十二集（臺北：新文豐出版公司印行，民國74年），頁36。

力度。總而言之，他的書法風格結體精美，法度謹嚴又灑脫流宕，在書法史上亦是難能可貴。

至於薛紹彭的收藏，在北宋他與米芾皆爲重要的書畫收藏家，我們可以從著錄上及現存留有他所收的作品，了解薛氏對於歷代法書名蹟的整理與收藏，可謂貢獻良多。薛道祖以他個人的興趣雅好，努力尋求二王法書的珍品，從他的收藏書畫目錄來看，王羲之的《異熱帖》、《遊目帖》、《裏鮓帖》、王獻之《子敬帖》、鍾繇《薦關內侯季直帖》，智永的《臨右軍帖》、《千字文》、張顛《草書》、柳公權《書崔太師碑》、懷素《草書帖》、《客舍帖》、李邕《改少傅帖》、褚遂良《文皇哀冊帖》、楊凝式的正書等俱爲書法史上的名作，這些書蹟對於各個時代的書風都有關鍵性的影響，尤其他所收的《定武蘭亭》石刻在書法史的影響最鉅，它掀起南宋二王書風並引起《蘭亭》的收藏與翻刻的熱潮；藉著定武的大量翻刻，爲後人學習二王的書體提供了寶貴的資料。《定武蘭亭》更給予元代趙孟頫在追求復古的書風上，和再現晉人古意的理論上皆有其積極的意義。

薛紹彭所刻的《清閟堂帖》收集不少二王法帖，其中《裏鮓帖》爲薛氏所發現，歷代法帖所輯入的《裏鮓帖》皆是翻刻《清閟堂帖》。唐摹《蘭亭帖》按啓功先生的研究，此帖保存唐摹墨蹟和王羲之書法有相當的借鑑資料，至於薛氏所刻的《書譜》徐邦達先生認爲今傳本眞蹟中間自「漢末伯英以下」缺少一百七十三字，是依《清閟堂》所刻的薛刻本來補眞蹟之缺失。

從歷代的評論來看，薛紹彭在每個時代皆有極高的評價，然而民國以來的書法史學者，對薛紹彭的研究可說是相當陌生，以致一般學者往往忽略了他在書法藝術史上的表現，雖然他個人書法風格沒有強烈的藝術特徵，但他對於傳統有極深的理解與實踐，以他個人的書風以及所收的《定武蘭亭》影響後代及保存二王文獻上，皆突顯出他所具有重要的意義，對於這位一生崇尚二王文風的書家，元人危素對他的評語「超越唐人獨得二王筆意者，莫紹彭若也」這句話應該是給予薛氏在書法史上一個公正的定位。

參考書目

一、史　料

1. 張懷瓘《書斷》，輯入於《唐人書學論著》，臺北：世界書局，民國 77 年。

2. 劉昫等撰《舊唐書》，臺北：鼎文書局，民國 65 年。

3. 米芾《寶晉山林集拾遺》，北京：書目文獻出版社，1988 年。

4. 米芾《寶晉英光集》，北京：中華書局，1985 年。

5. 米芾《書史》，輯入《叢書集成新編》五十一冊，臺北：新文豐出版，民國 74 年。

6. 何薳《春渚紀聞》，北京：中華書局出版，民國 72 年。

7. 呂大臨《考古圖》，輯入桑行之等編《說金》，上海：上海科技教育出版，民國 83 年。

8. 曾宏父《石刻鋪敘》，《叢書集成新編》五十一冊，臺北：新文豐出版，民國 74 年。

9. 呂陶《淨德集》，《叢書集成新編》六十一冊，臺北：新文豐出版，民國 74 年。

10. 李燾《續資治通鑑長編》，《景印文淵閣四庫全書》，臺北：臺灣商務印書館，民國 72 年。

11. 周煇《清波雜志》，北京：中華書局，1985 年。

12. 周密《志雅堂雜鈔》，輯入《觀賞彙錄》，臺北：世界書局，民國 77 年。

13. 周密《癸辛雜識》，北京：中華書局出版，民國 86 年。

14. 周密《雲煙過眼錄》，《書畫錄上》，臺北：世界書局，民國 77 年。

15. 董史《皇宋書錄》，《叢書集成新編》五十二冊，臺北：新文豐出版社，

民國 74 年。

16. 孟老元《東京夢華錄》，北京：文化藝術出版社，1998 年。

17. 岳珂《寶眞齋法書贊》，楊家駱主編《藝術叢編》第一集，臺北：世界書局，民國 70 年。

18. 張邦基《墨莊漫錄》，北京：中華書局，1985 年。

19. 曹士冕《法帖譜系》，《叢書集成新編》五十一冊，臺北：新文豐出版，民國 74 年。

20. 脫脫等撰《宋史》，臺北：鼎文書局，民國 67 年。

21. 桑世昌《蘭亭考》，輯入楊家駱主編《法帖考》，臺北：世界書局，民國 77 年。

22. 袁桷《清容居士集》，四部備要，據明刻本校刊，臺北：中華書局。

23. 危素《危太樸文續集》，輯入《元人文集珍本叢刊》第七冊，臺北：新文豐出版，民國 70 年。

24. 虞集《道園學古錄》，四部備要集部，臺北：中華書局，民國 54 年。

25. 張丑《清河書畫舫》，北京《國家圖書館藏古籍藝術類編》，北京：北京圖書館出版，2004 年。

26. 張應文《清祕藏》，收錄於楊家駱主編《觀賞彙錄上》，臺北：世界書局，民國 77 年。

27. 晁賦、趙希弁《郡齋讀書志》，臺北：廣文書局，民國 57 年。

28. 陶宗儀《書史會要》，輯入盧輔聖主編《中國書畫全書》第三冊，上海：上海書畫出版社，1994 年。

29. 趙崡《石墨鐫華》，北京：中華書局，民國 74 年。

30. 汪砢玉《珊瑚網》，輯入，《中國書畫全集》第五冊，上海：上海書畫出版社，1994 年。

31. 卞永譽《式古堂書畫彙考》，臺北：正中書局，民國 47 年。

32. 王世貞《弇州山人四部稿》，臺北：偉文圖書，民國 65 年。

33. 孫岳等編《佩文齋書畫譜》，臺北：新興書局，民國 58 年。

34. 程文榮《南村帖考》，臺北：學海出版社，民國 66 年。

35. 陳騤《南宋館閣續錄》，《叢書集成續編》五十三冊，臺北：新文豐出版，民國 78 年。

36. 厲鶚《宋詩紀事》，臺北：鼎文書局，民國 60 年。

37. 永瑆《詒晉齋集》，輯入《叢書集成續編》一五七冊，臺北：新文豐出版，民國 74 年。

38. 吳升《大觀錄》，國立中央圖書館出版，臺北：漢華文化事業公司印，民國 59 年。

39. 孫星衍《寰宇訪碑錄》，《叢書集成新編》四十九冊，臺北：新文豐公司，民國 35 年。

40. 翁方綱撰《蘇米齋蘭亭考》，輯入《法帖考》，臺北：世界書局，民國 77 年。

41. 王昶《金石萃編》，臺北：國風出版國聯圖書公司總經銷，1964 年。

42. 王偁《東都事略》，《景印文淵閣四庫全書》，臺北：臺灣商務印書局，民國 72 年。

43. 王澍《竹雲題跋》，北京：中華書局，1985 年。

44. 王文治《夢樓詩集》，臺北：藝文書局，民國 57 年。

45. 安岐《墨緣彙觀》，輯入楊家駱主編《書畫錄》（上），臺北：世界書局，民國 77 年。

二、論　著

（一）專　著

1. 中田勇次郎等編，于還素譯《書道全集，宋Ⅱ》第十一卷，臺北：大陸書店，民國 78 年。

2. 中田勇次郎等編，于還素譯《書道全集，三國‧西晉‧十六國》第三卷，臺北：大陸書店，民國 78 年。

3. 中田勇次郎等編，戴蘭村譯《書道全集，隋‧唐Ⅰ》第七卷，臺北：大陸書店，民國 78 年。

4. 中田勇次郎等編，戴蘭村譯《書道全集，東晉》第四卷，臺北：大陸書店，民國 78 年。

5. 朱建新《孫過庭書譜箋證》，臺北：華正書局，民國 74 年。

6. 朱劍心《金石學》，臺北：臺灣商務印書館，1995 年。

7. 徐邦達《古書畫過眼要錄》，湖南：湖南美術出版社，1987 年。

8. 徐邦達《古書畫鑑定概論》，上海：上海人民美術出版社，2000 年。

9. 曹之格《寶晉齋法帖》輯入啟功主編《中國法帖全集》第十一冊，湖北：湖北美術出版社，2002 年。

10. 曹寶麟《抱甕集》，臺北：蕙風堂，1991 年。

11. 曹寶麟主編《中國書法全集——米芾》第三十七卷，北京：榮寶齋出版社，1997 年。

12. 曹寶麟主編《中國書法全集——米芾》第三十八卷，北京：榮寶齋出版社，1997 年。

13. 傅申《書史與書蹟》，臺北：國立歷史博物館，民國 85 年。

14. 黃緯中《楊凝式研究》，中國文化大學藝術研究所，碩士論文，民國 77 年。

15. 容庚編《叢帖目》第一、二、三冊，香港：中華書局香港分局，1982 年。

16. 啓功《啓功叢書》，臺北：華正書局，民國 80 年。

17. 楊仁愷《中國書畫鑑定學稿》，瀋陽：遼海出版社，2000 年。

18. 楊仁愷《楊仁楷書畫鑑定集》，鄭州：河南美術出版社，1999 年。

19. 楊仁愷主編《中國書畫》，臺北：南天書局，民國 81 年。

20. 歐陽中石等著《書法天地》，臺北：臺灣商務印書館，2001 年。

（二）論　文

1. 朱建新〈孫過庭書譜評考〉，輯入《孫過庭書譜箋證》，臺北：華正書局，民國 74 年。

2. 何傳馨〈故宮藏《定武蘭亭眞本》（柯九思舊藏本）及相關問題〉，輯入《蘭亭論集》，蘇州：蘇州大學出版，民國 89 年。

3. 李維思〈淺談孫過庭書譜的幾種版本〉，《書譜》第十一期，民國 65 年 6 月。

4. 徐森玉〈寶晉齋帖考〉，《文物》，文物出版，1962 年第十二期。

5. 仲威〈宋拓眞本《寶晉齋法帖》考〉，《中國法帖全集》十一冊，湖北美術出版社，2002 年 3 月。

6. 張光賓〈定武蘭亭眞跡〉，《故宮文物月刊》第三卷第一期，1985 年 4 月。

7. 啓功〈孫過庭書譜考〉，《文物》第二期，1964 年。

8. 曹寶麟〈薛紹彭危塗帖考〉，《中國書法》第二期，2002 年 2 月。

9. 黃惇〈趙孟頫與蘭亭十三跋〉，輯入《蘭亭論集》，蘇州：蘇州大學出版，民國 89 年。

10. 黃緯中〈談利用避諱字考訂法書應注意的三點原則〉，《中國書道研究》第二十期，臺北：中國書道學會，1998 年 5 月。

11. 黃緯中〈關於顧愷之女史箴圖卷上的弘文之印，鈐蓋時間之討論〉，《故宮博物院期刊》第十二卷第五期，民國 83 年 8 月。

12. 穆棣〈八柱本《神龍蘭亭》墨蹟考辨〉此文收錄於《蘭亭論集》，蘇州：蘇州大學出版，民國 88 年。

13. 魏學峰〈薛紹彭書法的新發現〉，《書法》第一期，總第五十八期，民國 77 年 1 月。

14. 水賚佑〈宋代蘭亭序之研究〉，輯入《蘭亭論集》，蘇州：蘇州大學出版社，民國 89 年。

三、外文論著

1. 西川寧、神田喜一郎《書跡名品叢刊》，東京：二玄社，2001 年。

2. 中田勇次郎《米芾》，東京：二玄社，1982 年。

3. 藤原楚水《訳註書譜、續書譜之研究》，東京：株式會社，省心書房，民國 62 年。

4. 中田勇次郎《中國書論集》，東京：二玄社，1971 年。

5. 宇野雪村《法帖事典》，東京：雄山閣出版株式會社，昭和 59 年。

6. Robert E. Harrist, *The embodied image: Chinese calligraphy from the John B. Elliott Collection*, Princeton, N.J.: Art Museum, Princeton University in association with Harry N. Abrams, New York, 1999.

7. Peter Charles Sturman, *Mi Fu: style and the art of calligraphy in northern Song China*, New Haven, Conn.: Yale University, 1997.

8. Wen C. Fong, *Beyond Representation: Chinese paiting and calligraphy, 8th~14th century*, New York: Metropolitan Museum of Art; New Haven: Yale University, 1992.

9. James Cahill, *An index of early Chinese painters and paintings: Tang, Sung, and Yüan*, Berkeley: University of California, 1980.

10. Lothar Ledderose, *Mi Fu and the classical tradition of Chinese calligraphy*, Princeton, N.J.: Princeton University, 1979.

四、圖版與碑帖

1. 啟功主編《中國法帖全集‧宋寶晉齋法帖》第十一冊，湖北：湖北美術出版社，2002 年。

2. 中國墨蹟經典編委會編《薛紹彭雜書卷》，上海：上海書畫出版社，2002 年。

3. 王連起主編《宋代書法》，《故宮博物院藏文物珍品全集》十九冊，香港：商務印書館有限公司，2001 年。

4. 西川寧、神田喜一郎《書跡名品叢刊》第六卷，東京：二玄社，2001 年。

5. 徐建融主編《宋元尺牘》，上海：上海書店出版社，2000 年。

6. 曹寶麟主編《中國書法全集——米芾》第三十七卷，北京：榮寶齋出版社，1997 年。

7. 曹寶麟主編《中國書法全集——米芾》第三十八卷，北京：榮寶齋出版社，1997 年。

8. 文徵明《影印明拓停雲館法帖》，北京：北京出版，1997 年。

9. 傅熹年主編《中國美術全集——兩宋繪畫上》繪畫編三，臺北：錦繡出

版社，1993 年。

10. 中田勇次郎等編，于還素譯《書道全集，三國・西晉・十六國》第三卷，臺北：大陸書店，民國 78 年。

11. 中田勇次郎等編，戴蘭村譯《書道全集，東晉》第四卷，臺北：大陸書店，民國 78 年。

12. 中田勇次郎等編，戴蘭村譯《書道全集，唐Ⅲ・五代》第九卷，臺北：大陸書店，民國 78 年。

13. 中田勇次郎等編，于還素譯《書道全集，宋Ⅱ》第十一卷，臺北：大陸書店，民國 78 年。

14. 北京圖書館金石組編《北京圖書館藏中國歷代石刻拓本匯編》第四十冊，北宋，鄭州：中州古籍出版社，1989 年。

15. 國立故宮博物院編輯委員會《故宮書畫圖錄》（十五），臺北：國立故宮博物院，民國 78 年。

16. 朱聿文編《蘭亭選粹》第一、二、三輯，臺北：漢華文化事業股份有限公司，民國 76 年。

17. 國立故宮博物院編輯委員會編《海外遺珍法書》（一），臺北：國立故宮博物院，民國 81 年。

18. 吳哲夫編《中華五千年文物集刊法書篇三》，臺北：中華五千年文物集刊編輯委員會出版，民國 74 年。

19. 莊尚嚴、那志良編《宋薛紹彭墨蹟故宮法書第十二輯》，臺北：國立故宮博物院，民國 71 年。

20. 國立故宮博物院編《故宮歷代法書全集》第十一卷，臺北：國立故宮博物院，民國 66 年。

21. 國立故宮博物院編《故宮歷代法書全集》第二卷，臺北：國立故宮博物院，民國 66 年。

22. 藤原楚水《訳註書譜、續書譜之研究》，東京：株式會社，省心書房，民國 62 年。

23. 南海吳氏藏本《筠清館法帖》，臺北：文明書局。

24. 梁詩正等編《三希堂法帖》，北京：中國書齋出版，1991 年。

25. 呂大臨《考古圖》輯入桑行之等編《說金》，上海市：上海科技教育出版發行，1994 年。

26. 啟功・沈鵬編《中國美術全集宋金元書法》書法篆刻編四，臺北：錦鏽出版事業股份有限公司，1994 年。

27. 啟功《論書絕句》，香港：商務印書館香港分館，1985 年。

附　錄

附錄一　《雜書》

（一）《雲頂山詩帖》

雲頂山詩，山壓眾峰首，寺占紫雲頂，西遊金泉來，登山緩歸軫。昨暮下三學，出谷已延頸，山名高劍外，回首陋前嶺，躋攀困難到。賴此畫亦永，巍巍石城出，步步松徑引，青霄屋萬楹，下俯二川境。玉壘連金雁，西軒列阡畛，青城與岷峨，天際暮雲隱，少城白煙裏。水墨淡微影，江流一練帶，不復辨漁艇，東憨梓潼隘，右熹錦川迴。盤陁石不轉，枯柿弄芒穎，四更月未出，蕙帳天風緊，客行弊帋垢。到此凡慮屏，暫時方外遊，聊愜素心靜，明朝武江路，拘窘逐炎景。建中靖國元年。七月二十四日。翠微居士題。

（二）《上清連年帖》

上清，連年，實享，清適，絕塵，物外，皆自製亭名也，錄示詩句，未見佳處，想難逃老鑒也，舊稿不存，尚可記憶。雨不濕行徑，雲猶依故山，看雲醒醉眼，乘月棹回舟，水上三更月。煙中一葉舟，寒林重閣迴，影帶亂山流，暮煙秦樹暗，落日渭川明。平林映日疏，野草經寒短，霜乾葉飄零，石出水清淺，官冷縈懷非吏事。地偏相訪定閒人，一馬春風過微雨，竹閒歸路靜無塵，鷗鷺驚飛起，秋風菱荇花。一徑入中渚，坐來惟鳥啼，水雲生四面，常恐世人迷，綠遶無行跡。蒼苔露未晞，曾夢春塘題碧草，偶來霧夕看紅蘂，無人雲閉戶，深夜月為燈。曉露凝蕪遶，斜陽滿畫橋，不眠聽竹雨，

高臥枕風湍，橋橫雲壑連朝度。雨暗燈膇半夜棋，微波拂涼吹，澹煙生遠樹，天寒湘水秋，雨暗蒼梧暮。乘月多忘歸，往往帶霜露，自然鷗鳥親，日與漁樵遇，去意已輕千里陌。深林難醉九迴腸，灞陵葉落秋風裏，忍對霜天數雁行，已上雖粗記，然全章皆忘矣。語固未佳，要之恐平生經心一事，老友必憐其散落，便風早以爲寄也，紹彭再拜。更有第三編。亦不見，來信不言及，必不在彼，不知失去何處，如何如何。

（三）《左綿帖》

左綿山中多青松，風俗賤之，止供樵爨之用，郡齋僧刹不見一本。余過而太息，輒諷通守晉伯移植佳處，使人知爲可貴。東川距綿百里餘，入境遂不復有，晉伯因以爲惠，沿流而來，至此皆活。作詩述謝，并代簡師道史君，紹彭上。越王樓上種成行，濯濯分來一韋杭，偃蓋可須千歲幹，封條已傲九秋霜。含風便有笙竽韻，帶雨偏垂玉露光，免作爨煙茅屋底，華軒自在拂雲長。

（四）《通泉帖》

通泉字法出官奴，日日臨池恨不如，雙鯉可無輕素練，數行惟作硬黃書。鄉關何處三秦路，馬足經年萬里餘，多謝玉華宮畔客，新詩未覺故情疎。和巨濟韻，臨池通泉，爲如字韻牽，非實事也，不笑不笑。〔註1〕

附錄二　《二像帖》、《隨事吟帖》

《二像帖》：「紹彭啓，早來蒙教，荷借示二像，甚佳，得觀多幸，雜畫更借數種，所論智永曇林二書，於左右不吝，但不欲雪山，它畫皆可也。紹彭頓首。大年防禦執事，雪山非不佳，但苦太多大軸耳。」

《隨事吟》：「紹彭啓，寺中昨日領來教，不及爲報，皇悚可知，枉誨。伏審經夕氣涼，臺候萬福，隨事吟蒙借示，多幸，謹還納去。劉二乃云有兩軸，若并得一閱，幸也，古經紙若空，得畫贊小字三十行可耳，古綾古絹亦求一閱，羅有難書矣，人還不一。紹彭再拜，大年太尉。」〔註2〕

〔註1〕 以上四帖錄自莊尚嚴等編《宋薛紹彭墨蹟，故宮法書第十二輯》（臺北：國立故宮博物院，民國71年），頁19。

〔註2〕 明・朱存理《鐵網珊瑚》，書品目錄卷四（臺北：國立中央圖書館出版，漢華文化事業股份有限公司印行，民國59年），頁289。

附錄三　《書簡二十一帖》

（一）紹彭頓首，移刻伏想尊候萬福，適已面叩，以左右行期不遠。欲望特給女子寬假，今遣人轎去，伏冀津遣，仍告許令嗣祕校，同過此留宿，千萬不阻，家人同此懇悃，謹啓不宣。紹彭再拜。縣君親家母妝閣。

（二）韓郎祕校，經夕想同廿六娘佳安，明黃紵絲淺色紗四匹，繡衣一襲。羊酒等送去，聊爲暖女之儀。幸檢留不笑淺鮮，諸留面話不次，丈母同此意。二十四日。紹彭祇白。錢拾緡，與廿六娘食錢等用。

（三）紹彭頓首啓，久跂使車之音，不勝馳仰，伏審已次近郊，秋暑冒涉良勤。恭想尊候萬福，如聞朝旨催發，不審軒從入城否，幾日在舍館，即得出城參候，謹先奉手狀。諸留面布不宣，紹彭頓首再拜。允之提點奉議閣下。二十日。

（四）紹彭頓首再拜，午刻伏審尊候萬福，鄙拙浼清覽，乃蒙貶損翰墨。過形寵諭，媿恧之至，何可勝述。謹復手啓上謝不宣，紹彭頓首再拜。知府給事執事。十六日，謹空。

（五）紹彭頓首，近已奉狀，想得呈達，到都未得來問。思仰不可言，春和伏惟貳政多暇。尊履萬福。紹彭到都兩月餘。區區如昨。會晤何日。萬冀若時珍嗇。以佇光亨。不宣。紹彭頓首。上啓無逸通守奉議執事。二十一日。

（六）紹彭頓首，比附置兩上狀，皆達几格否，違闊兩見廈序。思奉博約，馳情何涯，清和伏惟朱邸餘閒，起居萬福。紹彭寡昧。天末老親幸安，諸不足道，何日一笑，臨紙耿耿，惟萬萬爲時自嗇。早踐華要，副茲瞻詠爲禱，謹啓不宣。紹彭頓首再拜。宗玉記室閣下。四月一日。

（七）紹彭再拜，茲者聯姻于傾蓋之際，風誼曠厚，非流俗可擬。衰族之幸以此，鄙意成禮之初，正賴吾賢者主持。今乃承迫于朝旨先行，殆非人意所及，深用慊慊，如聞枑節之地不遠，繼得上狀。且此爲謝，不次。紹彭再拜。

（八）拙者罷官逾年，盡室久困，桂玉不堪其憂，婚禮諸事。若得少從簡易爲厚幸，望以此達令兄及宅中爲幸。不罪。

（九）紹彭頓首啓，前日過蒙延禮，獲款言侍，感慰可量。漸涼伏審尊履禔福，惠示寵和古律二詩，得窺哲匠制作，欽服銘佩并深。鄙懷區區，諸俟面謝，使還不宣，紹彭頓首再拜。知府給事閣下。二日。謹空。

（十）紹彭頓首再拜，昨日奉教賜，不果即裁謝，經夕伏惟臺候萬福。

蒙示及三畫，謹復歸納，復古極少時，筆學李成道寧體者。老年不如此，專以關穜為主矣，淵明粗得典型，但墨淡爾。張運判書上呈，所求可得否，朝夕面啓不宣，紹彭頓首再拜。知府給事閣下。二十七日謹空。

　　唱和在墨本卷後。伏冀照悉，紹彭再拜。

　　（十一）紹彭再拜，田事蒙留念，委以皇彥，遂漸有主。為幸實多，非無逸敦篤垂惻，何以致此，然皇彥所以為用者。賴無逸爾，更望以時提撕之，地遠，今年秋課。無力遣人去，且乞勾收在宅庫，因來年遣人去請領次。紹彭再拜。

　　皇彥要引，約束佃戶，今寫去。望付之。

　　（十二）紹彭頓首啓，陽復令辰，君子之休，伏惟履此亨會。坐迎新祉，紹彭局守所拘，不遑前慶，伏蘄早膺殊寵。以副誠頌，謹啓上賀不宣，紹彭頓首。上啓當時運判戶部節下。至日。

　　（十三）紹彭啓，違闊多年，每深馳仰，宋鄩縣近始到官。忽云與無逸別久，頗不能道左右近日動靜，比辰不審尊候何如。紹彭遠官，良非所堪，奉親到此累月，諸幸粗遣。手足在北，音問不繼，朝夕耿耿。無逸才高，安可獨浮沉里中耶。紹彭再拜。

　　（十四）紹彭頓首，得來教後，已兩發書，達左右否。比惟尊候多福，紹彭奉親官下幸安，不煩念及，會晤末期。千萬加愛，加愛，偶便人去此，數字不次。紹彭頓首。宗玉記室學士。三月二十二日。

　　要務具于公移，非常常者也，留念加意為善，今日會相度家產簿。依保甲簿式，此事必達，恐宜慎重，欲作筍未便回申。即諸州論列五等，等第淆亂，于簿中為不便明是非，便不知貴臺已如何申報。切見教相照應，回報貴無牴牾也，何不早出一集，佇望佇望。紹彭再啓。

　　元均已下，引年章訖，成甫幾日成行。皆先及之也。

　　（十五）紹彭啓，久不聞動靜，下情馳仰，何可以言。比日不審尊候何如，伏想起居萬福，闊別累年，曾未邂逅。從者嘗入都否，今領何局也，末期展晤，臨書惘惘。秋冷萬萬多愛多愛，不宣，紹彭頓首。子充通真閣下。閏九月十日。

　　（十六）大卿尊候康寧，眷聚各惟佳安，紹彭修書如昨，幸亦結局。調山東一倅，聊藏拙魯也，或得邂逅為幸，都下有幹，萬萬不外不外。紹彭再拜。

　　（十七）田僕文字奉煩多矣，今再以一角干聒，望為達之，昔年為織到

鸞綾甚佳。欲煩再爲織兩匹如何，章岳薄租中納直也。

（十八）紹彭啓，比人還，奉狀必達左右。冬凜伏想尊候康福，自入上旬，日俟使旆。而邈無車音何耶，傾渴言笑，日深馳結。未聞更加厚愛，別佇嘉擢不宣。紹彭再拜。當時運判戶部閣下。十一日晚。

（十九）紹彭頓首啓，專介惠翰，益佩眷綢，臈寒伏惟按臨多暇，尊候萬福。承使旆欲出，非晚晤見，何慰如之，未聞尙冀厚愛，以需進擢不宣。紹彭再拜。當時運判戶部閣下。

（二十）紹彭頓首，拜別逾年，每深馳仰，至此日跂使旆，比方聞星傳已次蜀境。雖瞻風未果，詞候有便，已極欣悚，比惟艱難蜀道，涉履良勞，叱馭之餘尊履安吉，無緣前造，更冀珍衛不宣，紹彭狀上。運判考功閣下。二十五日。

（二十一）彭紹再拜，都城之別，容易十載，箕南斗北。致疎記室之問，去冬陳法曹經由治部，曾貢手訥，想徹隸人之際。睽遠譚塵，傾繫良深，雲山修阻，何當一預清集。以釋鄙吝耶，紹彭再拜。〔註3〕

附錄四　《書簡重本三帖》

（一）紹彭頓首啓，衰衰短景，復以近出宕渠，往復幾二千里。久不果修起居之問，瞻懷盛德，日極馳情，冬凜伏惟澄清餘休，尊履寧福。密邇使臺。未邊告謁，敢祈珍育，以迓寵休，謹奉啓不宣。紹彭再拜，沖允運判考功閣下，十一月二十七日狀。

（二）紹彭頓首啓，衰衰短景，復以近出宕渠，往復幾二千里。久不修起居之問，瞻懷盛德，日劇馳情，冬凜。伏惟澄清餘暇，尊履寧福，密邇使臺，未邊造謁。願蘄珍育，以訝寵休，謹奉啓不宣。紹彭狀上。運判考功閣下。十四日。

（三）門中上下眷聚，乍到殊土，想皆安寧，鄧京西過洛。相見良款，比報得鄉曡亦頗便否，米元章到此，已得三書。其篤厚故人如此，殊可人意也，紹彭少煩左右，新繁縣王欽。與之有素，欲求一職，令削諸公，偶與無素。欲望左右特與成之，其人今年四月替，非明公垂意，不可望也。紹彭頓首。

〔註3〕以上《書簡二十一帖》錄自南宋·岳珂《寶眞齋法書贊》（臺北：世界書局，民國70年），頁185～188。

（四）紹彭少煩左右，新繁縣王欽，與之有素，欲求一職。令削諸公，偶與無素，欲望左右，特與成之。其人今年四月替，非明公垂念，不可望也，紹彭又上。

（五）紹彭啓，近兩奉書，及絹字碑額去，當一一得達。比日伏想按部多暇，尊候清安，嘉節阻奉燕觴，不勝馳仰。尚祈珍育，以副言願，紹彭頓首。〔註4〕

附錄五　《祕閣詩帖》

訪古求書二十年，二王眞蹟幾人傳，每尋同好得消息，聞韶忘味心拳拳。諸家眞膺可屈指，緹巾入手分媸妍，道山東觀富奇古，世人想望如雲天。此生塵俗分不到，九重有路來無緣，豈知司存預符璽，芸臺高議開賓筵。翰林入坐中執法，未容凡吏陪諸仙，酒闌接武上祕閣，皇居紫禁凌非煙。晉唐法書在寶櫝，榜架牙籤一一穿，紫衣黃門許一見，忽開復閉嚴關鍵。右軍盡善歷代寶，八法獨高東晉賢，宏文舊物印章在，開元小篆朱猶鮮。草行無窮少眞楷，硬黃色淨昏麻牋，鳳翥龍翔斜復直，煙霏霧結斷還連。溟漲筆力老轉劇，臨池尙歎張學專，官奴得法號神俊，逼人體勢殊翩翩。自方家尊騁豪翰，駸駸欲過驊騮前，崇虛鵝群最眞蹟，萬里古色星日懸。筆乾墨淡不可揚，拙手添暈難磨湔，小璽肥書兩貞觀，每角一字居四邊。南朝妙鑒各題檢，懷充在後前僧權，爭妍取勢押縫尾，磐石臥虎推滿騫。琅琊世譜今乃識，寶章十代何蟬聯，忠良賊孽無去取，茂宏處仲同一編。其間楷眞特蕭散，南平祕法傳僧虔，卷杪題官記年月，方慶疏封在石泉，當時盛事今不泯。曾看崔序傳遺篇，想見舉朝推好尙，小鍾發論頭風痊，髹奩別貯古雜跡。歷代作者堪比肩，叔懷陳人有晉法，伯英漢帖疑吳顚，誠懸送瓜特枯硬。歐取方險虞勁圓，虞文發願乃合作，壯古遒麗功力全，世間此帖豈有二。孔廟破石人猶憐，阿武章草五字句，畫松分行如直弦，牝雞之晨足才致。蛾眉文墨爭蟬娟，青綾高標卷二十，淳化刻在諸帖先，仲尼夏禹謝太傅。山濤漢章西晉宣，體凡格陋漫收掇，一手臨寫煩雕鐫，二王妙跡半遺落。寶章虞柳俱見捐，無鹽刻畫廢西子，駑驥不御蹇著鞭，永熙聖學貴斯事。討論王著何備員，百年文物盛

〔註4〕以上《書簡重本三帖》錄自南宋・岳珂《寶眞齋法書贊》（臺北：世界書局，民國70年），頁189～190。

于昔，繼文眞主方御乾，嚴廊道業仰夒禹。太平黼藻宗雲淵，寶書傳世久未
輯，明時盛事猶缺然，誰能借辨達聰聽。願求精識重評詮，收遺去陋再刊勒，
鳩工不費數萬錢，嗟哉百卷頃刻過。安得放意徐窮研，歸來欲說急記取，瀛
洲回首情悁悁，心存默想尚可記。以指畫被夜不眠，休論頑仙與才鬼，但得
典掌甘終焉。〔註5〕

附錄六　《清閟閣詩帖》

　　四方士大夫，宦遊京師，類多僦舍，往往庳狹湫隘。室無天游。容膝而
已，廳寢廚廏，皆苟完苟合，能有齋閣。為便燕棲遲之所者鮮矣，況有隙地，
以植嘉卉乎，河東三鳳後人道祖。于堂之中庭，植叢竹甚茂，竹之傍隅，榜
閣曰清閟。蓋取退之筍添南階竹，日日成清閟，以名之也，松柏與竹。皆有
士君子操，歷隆冬勁寒，不改柯易葉，人所顧玩。常與凡草木異，然松柏難
植而遲茂，插根數年，其幹始逾拱把。非廣庭盛圃，詎能多容，雖有清陰，
常疏而不密。殆不若竹之易植而速繁也，幽軒曲檻，在在宜之，或臨牖，或
緣逕。始種數竿，不閱歲如林，清森閟邃，蔽映庭戶。掃砌拂簹，靜若天帝，
非高奇之士，孰能愛哉。少陵杜子美，達道翁也，僑居遠域，猶曰，平生憩
息地。必種數竿竹，清玩彌劇，則復有客至，從嗔不出迎之語。子美所謂善
假物以捐俗情者，道祖高意，正在是爾。若夫炎曦爍石，夏雲火蒸，道無行
車，林鳥吞聲。觸熱拭汗，自公就寧，虛堂停奕，靜几卻冰。蠅蚋歛跡，涼
氣自生，脩然一榻，由竹而清。通津要塗，梟趨鴈萃，千百其朋，噂�③如市。
我歸吾盧，以恬養智，繁枝稍雲，密葉凝翠，隩無塵飛，人不雜至，邃然一
齋。由竹而閟，君于是逍遙其間，小冠散襟，左圖右書，意澹如也。有客至，
則闔扉而飭長鬚曰，余方對此君，披黃卷，與聖賢語耳。客樂此則予通，否
則予拒，毋俾敗予意，文登馬琮。嘗叩關款訪，君鏗然抽扃，晤言久之，遂
許觀文房之富。因書清閟之實，又繼之以歌曰，虛堂幽幽竹森森，直節常便
靜者心。秋檻風高聲戛玉。夜庭月白影篩金，檀欒相對復何有。掛壁丹青古
名手，飛泉激石湧崖間，更愛霜鴻下葦灘，錦題玉軸照清閟。敻無一點塵埃
氣，百尋砌下日相親，千畝渭川空自翠。〔註6〕

〔註 5〕　南宋‧岳珂《寶眞齋法書贊》（臺北：世界書局，民國 70 年），頁 191～192。
〔註 6〕　南宋‧岳珂《寶眞齋法書贊》（臺北：世界書局，民國 70 年），頁 192～193。

附　圖

圖1：鍾繇《薦關內侯季直表》（日本東京書道博物館藏）

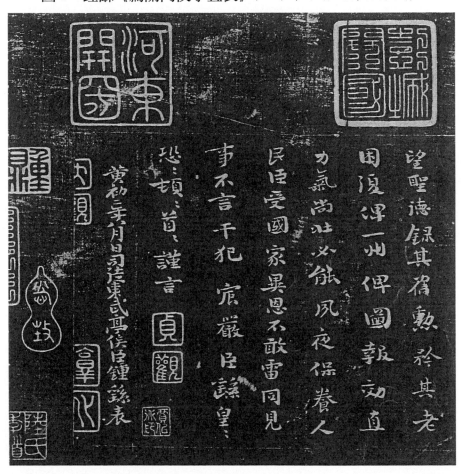

圖 2：清閟堂帖《裹鮓帖》及其題贊（上海圖書館藏）

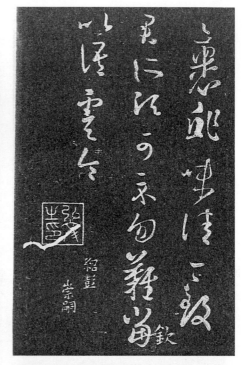

右軍為書　暮年更妙
裹鮓既出　眾帖咸少
蓋其暮年　縱心所造
開元珍藏　洪文秘奧
崇嗣與欽　鑒賞同好

紹彭
崇嗣
欽

贊其後清閟堂書
裹鮓一卷奉納
公所模編尋不獲小
兒宓同文多爰爰詰

龍鳳騰儀　日星垂曜
陳雷不嗣　隱如霧豹
清閟于歸　是則是傚
河東薛紹彭以晉王
逸少裹鮓帖刻石題

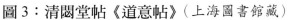

圖 3：清閟堂帖《道意帖》（上海圖書館藏）

圖4：清閟堂帖《服食帖》（上海圖書館藏）

圖 5：清閟堂帖《大佳帖》（上海圖書館藏）

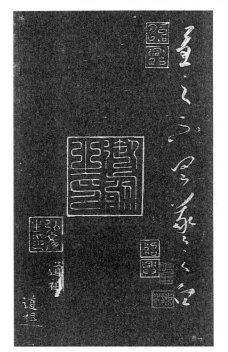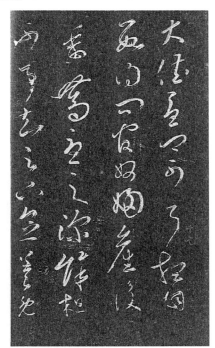

圖 6：清閟堂帖《二月二十日帖》（上海圖書館藏）

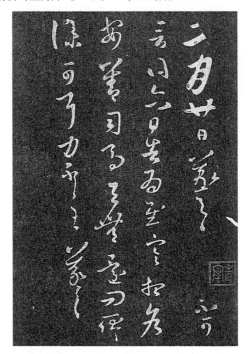

圖 7：薛紹彭《唐摹蘭亭帖》（北京故宮博物院藏）

圖 8：薛紹彭《唐摹蘭亭帖》跋（北京故宮博物院藏）

圖9：《書譜》薛刻本（東京書道博物館藏）

圖 10：《書譜》薛刻本（東京書道博物館藏）

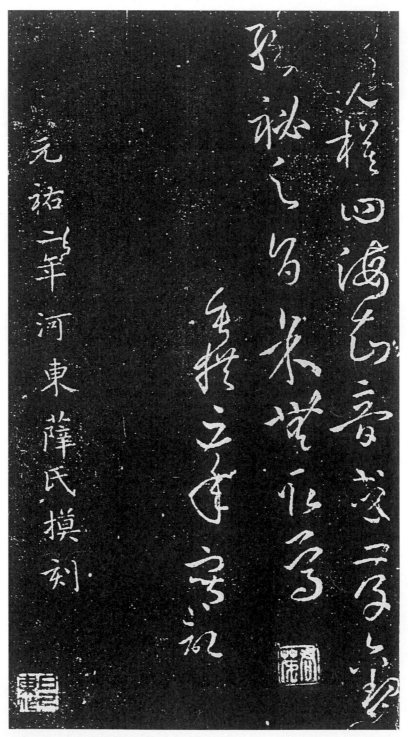

圖 11：薛紹彭《雜書》（臺北國立故宮博物院藏）

圖 12：薛紹彭《雜書》（臺北國立故宮博物院藏）

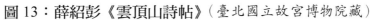

圖 13：薛紹彭《雲頂山詩帖》（臺北國立故宮博物院藏）

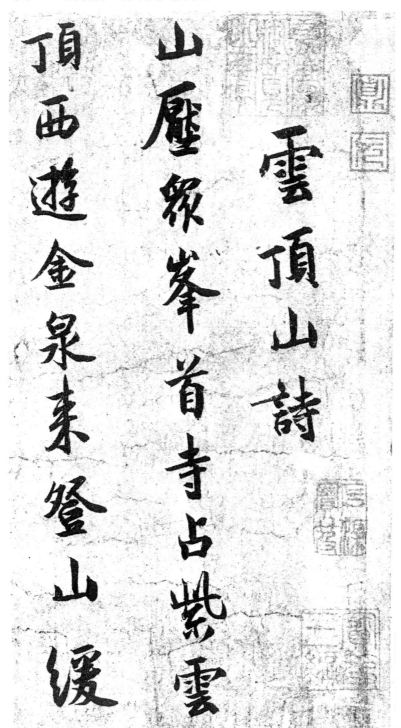

圖 14：薛紹彭《上清連年帖》（臺北國立故宮博物院藏）

上清連年寶享清適絕塵

物外皆自觀亭名也錄示詩

勾丰見佳處扭雜逃矣

鑒也舊夢不存尚可記憶

圖 15：薛紹彭《左綿帖》（臺北國立故宮博物院藏）

左縣山守多青松風俗賤之

止供堆爨之用那廬不增剝

不見一本余以而六息輙颯通

守晉伯移植住要使人去為

圖 16：薛紹彭《通泉帖》（臺北國立故宮博物院藏）

圖 17：薛紹彭《晴和帖》（北京故宮博物院藏）

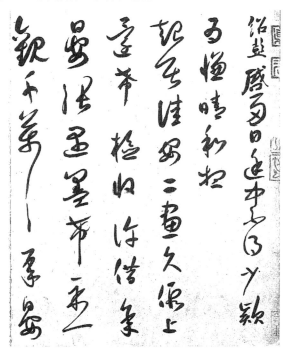

圖 18：薛紹彭《昨日帖》（臺北國立故宮博物院藏）

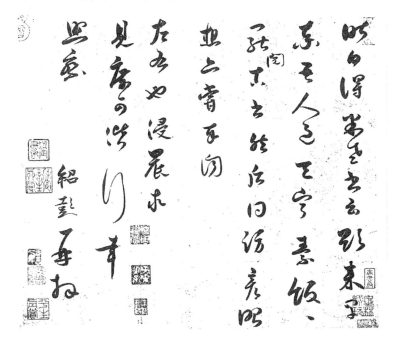

圖 19：薛紹彭《詩帖》（臺北國立故宮博物院藏）

圖 20：薛紹彭《詩帖》（臺北國立故宮博物院藏）

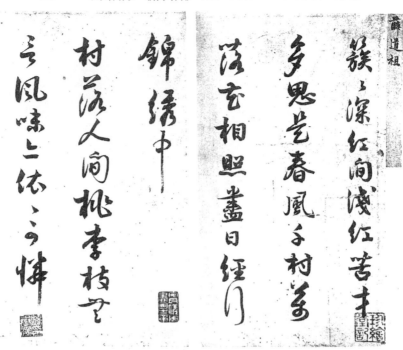

圖 21：薛紹彭《致伯充太尉尺牘》（臺北國立故宮博物院藏）

薛紹彭伯老帖墨蹟三希堂所刻與快雪堂帖相等

圖 22：薛紹彭《元章召飯帖》（臺北國立故宮博物院藏）

圖23：薛紹彭《危塗帖》（臺北國立故宮博物院藏）

圖 24：《留題樓觀詩刻》（石在陝西周至）

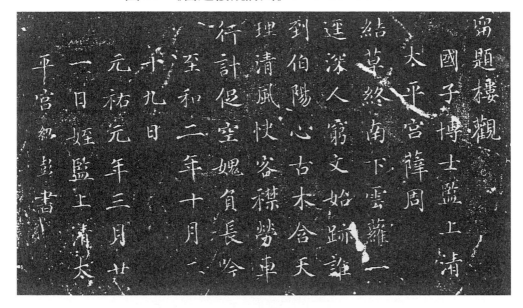

圖 25：《題樓觀南樓詩刻》（石在陝西周至）

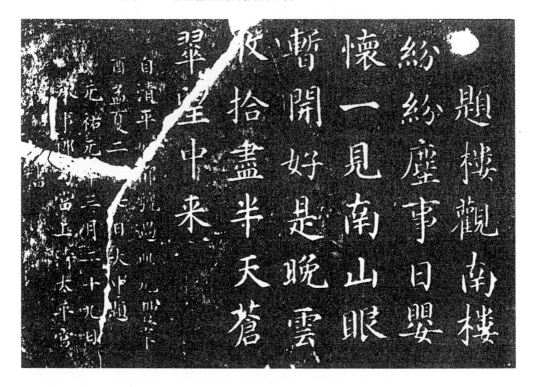

圖 26：《王工部題樓觀詩刻》（石在陝西周至）

圖 27：《光祿坂留題詩碑》（石在四川鹽亭縣）

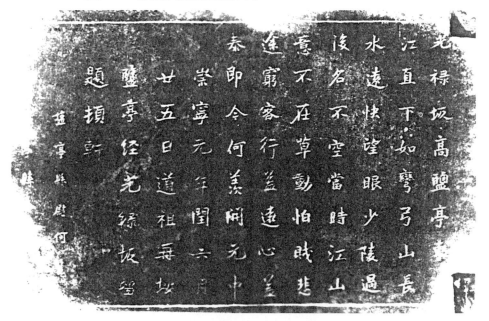

光祿坂．高鹽亭

江直下如彎弓山長

水遠快望少陵過

後名不空當時江山

喜不匝草動怕賤悲

途窮客行益心塞

泰即令何美開元中

崇寧元年閏六月

廿五日道祖每故

鹽亭經光祿坂營

題頓軒

圖 28：停雲館法帖薛紹彭蘭亭序（中國國家圖書館藏）

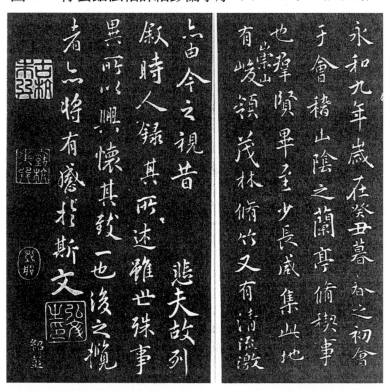

圖29：薛紹彭蘭亭序、危素跋（中國國家圖書館藏）

圖30：《薛紹彭重陽日寄弟七絕》（南海吳氏藏本）

圖31：薛紹彭《臨蘭亭序》（臺北國立故宮博物院藏）

圖 32：宋徽宗《秋塘山鳥》卷薛紹彭題跋（臺北國立故宮博物院藏）

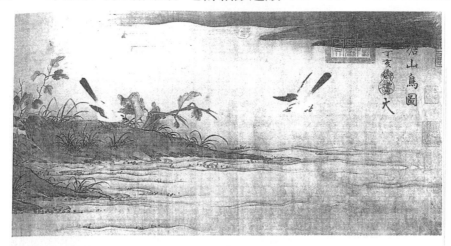

圖 33：宋徽宗《聽琴圖》（北京故宮博物院藏）

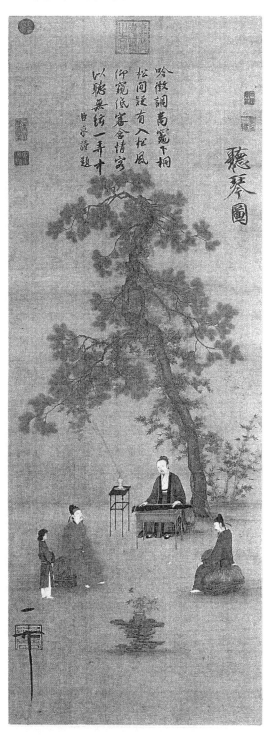

圖 34：宋徽宗《草書千字文》（遼寧省博物館藏）

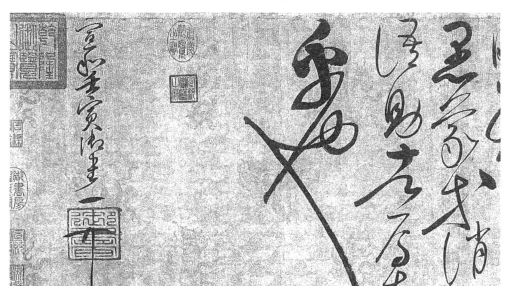

圖 35：王羲之《遊目帖》（日本安達萬藏氏收藏）

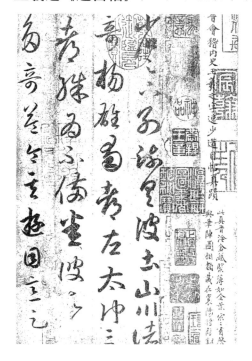

圖36：王羲之《遊目帖》（日本安達萬藏氏收藏）

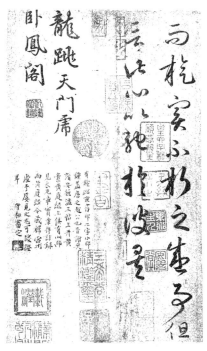

圖37：明・嚴澂《摹褚遂良文皇哀冊》（美國弗瑞爾藝術陳列館藏）

圖 38：《定武蘭亭》獨孤長老藏本（私人蔣祖詒藏）

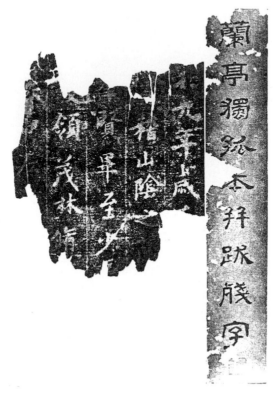

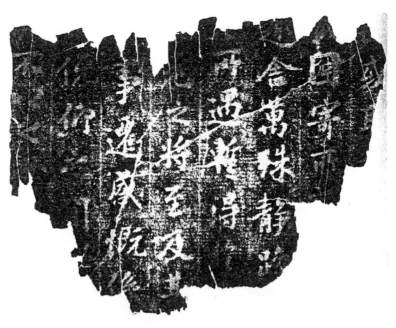

圖39：《定武蘭亭》柯九思藏本（臺北國立故宮博物院藏）

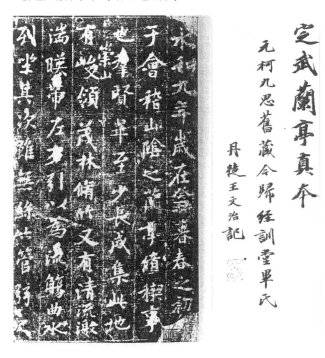

圖40：《定武蘭亭》吳炳本（日本高島氏槐安居收藏）

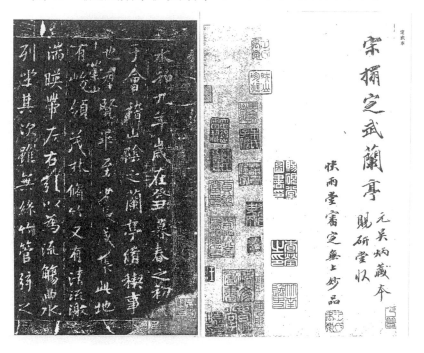

圖 41：《細足爵》（錄自《考古圖》）

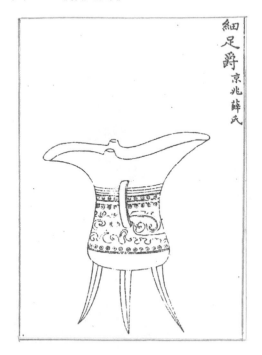

圖 42：《有炳鳳龜鐙》（錄自《考古圖》）

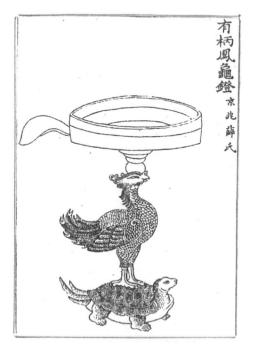

圖 43：三鳳圖書合寶印

（錄自雲頂山詩帖）

圖 44：薛氏圖書印

（錄自雲頂山詩帖）

圖 45：清閟閣書印

（錄自上清連年帖）

圖 46：鑒賞所珍印

（錄自上清連年帖）

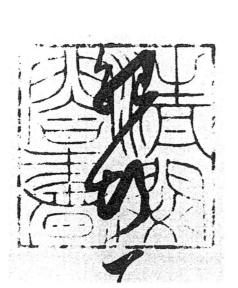

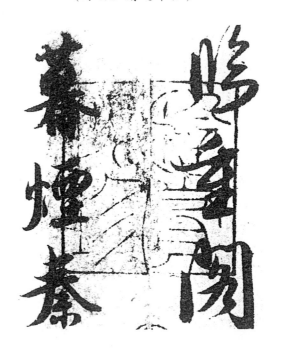

圖47：三希堂法帖王羲之《遊目帖》（中國國家圖書館藏）

圖48：蘇軾《致季常尺牘》（臺北國立故宮博物院藏）

圖 49：黃庭堅《王長者墓誌銘》（臺北國立故宮博物院藏）

攜杖屨往游其藩 元祐丙寅正月 卒 焉
卒終於隰卡 享年六十有二 前此三年
自營宅兆於青山之西原 松檜咸列矣
在中
吉十月 往過里人 親好相勞苦 勸戒
若將遠別 爰及辛卯中外之弔哭
者 皆曰 君 知 先配陳氏 繼
蓋聞道者耶

圖 50：李建中《土母帖》（臺北國立故宮博物院藏）

所示要土母今得一小罌子封全

謹送不知可用否是新安數

門所出者復未知何所用淨

批示疥衣曆頭賢郎未拾到

其宅地甚尹宅者根本未分

明難商量耳見別訪尋

圖 51：林逋《自書詩》（北京故宮博物院藏）

圖 52：蔡襄《致公謹尺牘》（臺北國立故宮博物院藏）

圖 53：文彥博《內翰帖》（臺北國立故宮博物院藏）

圖 54：章惇《會稽帖》（臺北國立故宮博物院藏）

會稽尊候萬福承待次維

楊想必迎

侍過澒車也宜興庶麃宿

旬日二十間必於姑蘇奉

圖 55：蔣之奇《行書北客帖》（北京故宮博物院藏）

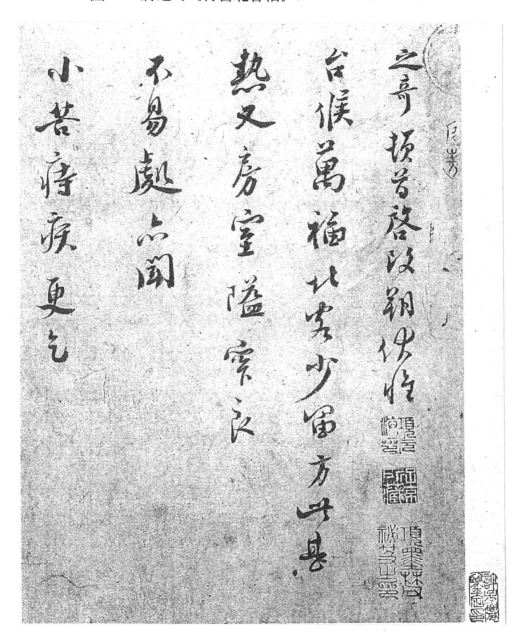

圖 56：李彭《家兄帖》（臺北國立故宮博物院藏）

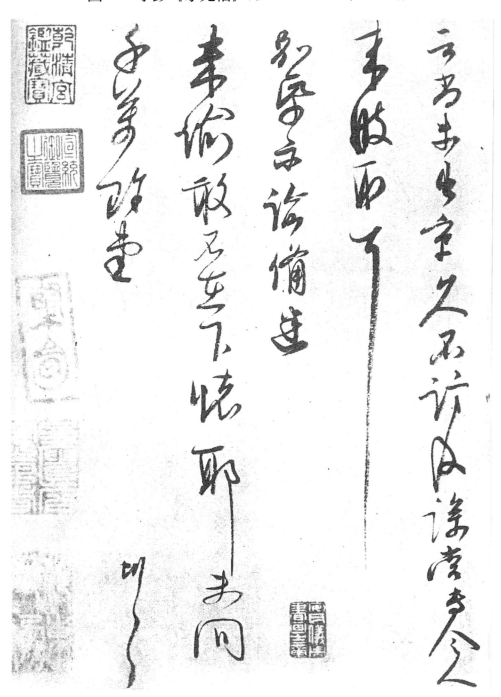

圖 57：吳說《獨孤僧本蘭亭序跋》（藏處不詳）

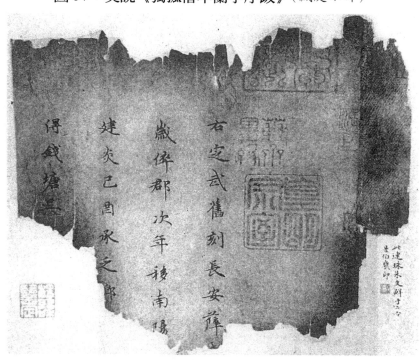

圖 58：李倜《跋陸柬之書陸機文賦》與薛紹彭《上清連年帖》

（臺北國立故宮博物院藏）